ニキとヨーコ

下町の女将からニキ・ド・サンファルのコレクターへ
Niki de Saint Phalle × Yoko Masuda Shizue

黒岩有希
Yuki Kuroiwa

NHK出版

ニキとシズエ

二人の女性がみせたドキュメンタリーのコレスポンダンス
Niki de Saint Phalle × Yoko Masuda Shizue

景山有希
Yuki Kageyama

ニキの撃った射撃絵画の弾丸が、
　　地球を回って私の心臓に命中した
　　　　　　　　　　──ヨーコ増田静江

ニキ・ド・サンファル　映画『ダディ』のカラースチル写真
photo：Peter Whitehead

ニキからヨーコへの絵手紙

(2ページ上)1981年、(3ページ上)1987年、(3ページ下)1994年
(4ページ上)1998年、(4ページ下)1998年、(5ページ上)1999年、(5ページ下)2000年
Yoko 増田静江コレクション

4

《赤い魔女》

1963年　塗料、金網、さまざまなオブジェ／板　198×125×25cm
Yoko 増田静江コレクション　photo：Masayuki Hayashi

《恋人へのラブレター》

1968年　シルクスクリーン／紙　59×74cm　Yoko増田静江コレクション

《ビッグヘッド》

1970年　ラッカー塗料、ポリエステル　245×223×100cm
Yoko増田静江コレクション　photo：Masayuki Hayashi

《白いダンシングナナ》
1971-1992 年　ラッカー塗料、ポリエステル、鉄の土台　100×147×56cm
Yoko 増田静江コレクション　photo：Masayuki Hayashi

《言葉の散歩》

1980年　ビニール塗料、金箔、アルミ箔、ワイヤー、電球、ポリエステル、鉄の土台　131×51×34cm
Yoko増田静江コレクション　photo:Masashi Kuroiwa

《タロット・ガーデン》

(上)左端は《女帝》、中央の鏡張りの頭部は《魔術師》、青い頭部は《女教皇》
(下)《女帝》内部

©Fondazione Giardino dei Tarocchi　photo：Masashi Kuroiwa

ニキ美術館のための模型
1989年　ビニール塗料、金箔、鏡、ポリエステル　40×93×80cm
Yoko増田静江コレクション　photo:Masayuki Hayashi

《トエリス――カバのランプ（黒）》

1990年　ポリウレタン塗料、金箔、電球、ポリエステル、鉄の土台　102×30×69cm
Yoko増田静江コレクション　photo：Masashi Kuroiwa

《赤い髑髏》

1997年　アクリル塗料、ムラーノガラス、型ガラス、鏡、木　56.2×65×40cm
Yoko増田静江コレクション　photo：Masashi Kuroiwa

《ブッダ》
1999年　天然石、色ガラス、セラミック、FRP、鋼　317.5×218.4×172.7cm
Yoko増田静江コレクション　photo：Masayuki Hayashi

ニキ美術館

photo: Masayuki Hayashi

ニキとヨーコ

下町の女将からニキ・ド・サンファルのコレクターへ

本書に掲載した作品図版は、特に記載のあるものを除き、
全てニキ・ド・サンファルの作品です。
©2015 NIKI CHARITABLE ART FOUNDATION, All rights reserved.

【カバー表】
ニキとヨーコ、タロット・ガーデンにて　1983年　撮影：黒岩雅志
【帯】
《白いダンシングナナ》　1971-1992年　撮影：林 雅之
【カバー折り返し表】
《大きな蛇の樹》　1988年　撮影：林 雅之
【カバー背】
《髑髏》　2000年　撮影：林 雅之
【カバー裏】
《スフィンクス》　1975年　撮影：黒岩雅志

(以上、全てYoko増田静江コレクション)

装幀
松 昭教(bookwall)

親愛なるヨーコ

　私たちの出会いはとても特別なものでしたね。それは運命的な出会いでした。出会う以外なかったのです。私たちの出会いは約束されていたのですから。私たちが前世で互いを知っていたと、あなたは感じていますね。私もあなたに初めて会った時、とても不思議な気持ちがしました。あなたに会うのがとてもうれしくて、わくわくしました。でも、私と私の作品に対するあなたの憧憬に理解しがたいものを感じたことも確かです。あなたの憧憬は私に恐怖を与え、あなたによって祭壇の上に奉られることで私とあなたの間に距離ができ、私が孤立するように思われたからです。私の娘ローラとあなたはとても気が合っていましたよね。だから彼女に、あなたの私への称賛に戸惑いを感じていることを話しました。
　それなら次に会う時にペギー・リーを歌ってもらったら、とローラは提案してくれました。そして歌うあなたをみたときに、本当にリーそっくり。まるで魔法のようでした。それまでとは全く違うヨーコがそこにいました。あなたは、すばらしい役者。ジュリエッタ・マッシーナのよう。
　ヨーコ、あなたは自分が前世で私をとてもつらい目に遭わせたに違いないと言っていましたね。私はずっと以前から、自分が前世で魔女として不当に火あぶりにされたのだろうと、いつも感じてきていました。そしてそれが、芸術家としていくつかの特別なことを成す特権が私に与えられた理由なの

だとも。あなたは自分が私を火あぶりの刑に処した裁判官だったように思えると言いましたね。これが私たちのカルマの一部であったのだと。

前世で私たちの間にあったことが何だったにせよ、ヨーコ、関係は修復されたのよ。あなたは私の人生でとても大切な存在です。私の作品への信頼を貫いて、あなたは私のために美術館を一からつくり上げ、私の作品への日本での関心を大きく高めてくれました。若かった頃、自分が日本で名を知られ、愛される日が来るなんて夢にも思っていませんでした。私は前世で日本に住んでいたのでしょうか。私の絵画やスケッチに色濃く現れる書道に通じた線の動きは、そこから来るのでしょうか。

ヨーコ、あなたが大好き。あなたの洋服のセンスや、あなたの優雅さ、あなたの個性が好き。私の作品へのあなたの愛に、胸を打たれます。凡庸なものを選ぶことのない、あなたのすばらしい鑑識眼に敬服します。あなたはもちろん、皆と同じように「ナナ」のことが好きだけれども、ほかの難解な作品や、私の芸術を通した模索の旅、変化、発展に愛着を示してくれます。特定の時期の作品だけにこだわることをしませんよね。ヨーコ、あなたは私の作品を独特な形で集めました。それは世界最大のコレクションとなったのです。あなたは私に魔法をかけられたと思っているかもしれないけれど、私もあなたの虜なのです。

私にとってあなたが何を象徴しているのかは、はっきりと表現できません。まだ神秘に覆われているからです。でも、血のつながった姉妹であるかのように、あなたが私を直観的に理解しているように感じることは確かです。私たちは、不思議で、ごく稀にしかない関係なのです。あなたは私と同じで、ちょっとクレージーでもありますよね。

あなたの旦那様は美術館を、まわりの景観と融け合う伝統的な日本式建物にしました。私の作品が

どのようにそこに収まるのか当初は不安でした。（西欧の作品と日本建築の）意外な結婚ではありましたが、見事に成功しました。

あなたの勇気、ねばり強さ、そして情熱的な魂が好きです。あなたは自分のヴィジョンを実現しながら生きる、ユニークで類い稀なる人です。私たちの不思議な物語はまだ終わってはいません。これからもいろいろなことが起こる予感がします。

昨夜、夢を見ました。来世での私たちが出てきました。あなたは有名な歌手で、私は一番のファン！ ヨーコ、あなたに心からの敬意を贈ります。

一九九八年四月一九日

ニキ・ド・サンファル

ニキとヨーコ 下町の女将からニキ・ド・サンファルのコレクターへ 目次

第一章　下町生まれの向こう見ず ……… 25

第二章　焼け跡の青春 ……… 51

第三章　駆け落ち ……… 73

第四章　お前、つまらなくなったな ……… 103

第五章　女将さん時代 ……… 123

第六章	ニキは私だ	167
第七章	五〇歳の決意	185
第八章	美術館への道	205
第九章	さまざまな問題	229
第一〇章	永遠の友情	257
あとがき		294
参考文献		300

ニキとヨーコに捧げる

第一章　下町生まれの向こう見ず

上野の山の少女

　まっ黒なおかっぱ頭にきりりと太い眉が印象的な女の子。小柄ながら男の子のように勇ましく上野の山を歩いていた。後に続くのは二人の妹たち。上野広小路のすぐそばにある日本料理屋「花家」の三姉妹である。長女が静江。そして次女の千江子、三女の美好。
　向こうからガキ大将と思われる体格のいい男の子が、ぞろぞろと子分を引き連れて歩いてきた。
「あの子たち、この間通り向こうのケンちゃんをいじめていた子たちよ」
美好がささやいた。
「見ろよ、あいつら気取ってら」
男の子たちがはやし立てる。三姉妹は、当時としてはハイカラな揃いの水色のセーラーカラーのワンピースを着て、リボンがついた麦わらの帽子をかぶっていた。その格好が気に入らなかったのか、さんざん冷やかされた。すれ違いざま、静江はガキ大将に「バカなことを言うのはおやめなさい」と大きな声でたしなめた。
「なに？　生意気なやつだな！」とガキ大将が言った。
「だったら何よ！」と静江も負けていない。子分たちが飛びかかろうと構えている。妹たちは怖くなって「お姉さん、もう行こうよ」と静江の袖を引っ張った。
「一対一で決闘よ、後でこの場所に来てちょうだい」と妹たちが心配そうに聞くが、「大丈夫、大丈夫」と笑い飛ばした。
「お姉さん、大丈夫なの？」

26

夕方になり、家に帰った妹たちは本を読んだりして、すっかり決闘のことを忘れてしまっている。静江はこっそり家を抜け出し、上野の山に登った。西郷さんの像がこちらを見ている。その姿を見て静江は「よしっ」と勇気を奮い起こした。

既に、ガキ大将は来ていた。

「男のくせに卑怯じゃない。それなら私はこうよ！」

やにわに道に落ちていた石を拾うと、ガキ大将目がけて投げつけた。静江はかっとなった。右手には木の棒が握られている。石は勢いよくガキ大将の右目の上を直撃、あっさり勝負はついた。男の子は出血して大泣きしている。はっとして静江は事の重大さに気がついた。

「あちゃー、またやってしまった……」

静江は本が大好きで、特に好きだったのが男の子たちに人気の立川文庫だった。猿飛佐助や霧隠才蔵、三好清海入道が出てくる荒唐無稽な小説だ。悪知恵を働かせ、敵の目をくらませて切り抜ける。そういう知恵は悪ではないと思っていた。話の中にはいつも教訓があった。「義を見てせざるは勇なきなり」「燕雀いずくんぞ鴻鵠の志を知らんや」——豪傑たちの言葉に感化された静江は、けんか相手に密かに「燕雀め」とつぶやくこともあった。静江の激しい熱血ぶりはこうした本好きゆえのものだったが、しかし、やり過ぎてしまうこともしばしばだった。

「大丈夫？」

恐る恐る、静江はガキ大将に聞いたが、ガキ大将はますます泣き声を上げた。その時、人の声が聞

第一章　下町生まれの向こう見ず

こえた。「叱られる！」と思った静江はとっさに藪の中に隠れた。血を流して泣いている男の子を通行人が見つけて大騒ぎとなった。しかしガキ大将の方も、女の子に対して棒を持って喧嘩に挑んで逆に怪我をさせられたとは、誰にも言えなかったようだ。静江は、騒ぎが収まるまでじっとその場にうずくまっていた。

人々が立ち去ると、藪から這い出して月が照らす上野の山を下りていった。「怪我はさせちゃいけないな」と、静江は思った。

静江、一〇歳の頃のことである。

日本料理の花家

黒岩静江は一九三一年三月二一日、東京は神田の生まれ。少女時代を過ごした戦前の上野「花家」界隈は、当時は下谷数寄屋町と呼ばれ、商家や料理屋、そば屋、待合、置屋などがずらりと並び、新橋や柳橋と並んで江戸時代から続く花街であった。年中三味線の音が聞こえ、人力車に乗った芸者さんや文士が行き交う、しっとりとした粋な場所だ。

上野「花家」は不忍池のすぐ南、上野広小路から西へ入った二軒目に建つ木造三階建て。不忍通りと池之端仲町通りに面していた。静江の父黒岩荒江が、修業先の人形町の本家「花家」から暖簾分けをして開いた日本料理の店だ。「花家」という屋号は、本家の主人大川藤平が若い頃、修業先の人形町にある有名な料亭「濱田家」の娘はなと結婚し、その名をとったものだった。

荒江の父由太郎も料理人だった。由太郎は長野県上田市の「金田」という料理屋の息子で、大川藤平とかつて海軍で親友だったことから、東京に出て芝で「花家」を開いていた。

上野の花家では、店の入り口脇の「上の名物花やでムる」と書かれた大きな看板が人目を引いた。静江の母千代子の知り合いで当時大活躍していた漫談家の大辻司郎が言葉を考え、母が着物をたすき掛けにして大胆に筆書きしたものだった。

店に入ると左手には、藤田嗣治、竹久夢二や、さらにほかの日本画家の絵が掛けられ、一枚檜のテーブルがずらりとならんでいる。右手は帳場で、イギリス製で大人三人がかりでも持ち上げられないほどの大きなレジスターがでんと構えていた。階段を上ると真ん中に黒光りする那智黒石が敷いてあり、やはり一枚上る座敷があった。三階は職人たちの部屋だった。通りから見ると、大きな窓には梅の木彫り細工が施されていた。本家の主人大川さんの弟の仕事であったという。

静江７歳の頃（中央）。妹たちと一緒に

上野の花家では、二重弁当、三重弁当が人気であった。お弁当の中身はカリッと揚がった天ぷらやいきのいい刺身、野菜の煮物、甘い卵焼きなど。美味で値段も良心的であったため大繁盛し

29　第一章　下町生まれの向こう見ず

た。当時の料理人たちからは、あまりの忙しさから「鬼の万安　地獄の花家　死ぬよりましだよ白雲閣」など嘆き節も聞かれたとか。

母と静江

一〇歳の頃の静江は元気で勇ましく正義感が強い女の子だったが、それ以前の静江は違っていた。

辺りは花街ということもあり、静江の小学校の同級生にも置屋にもらわれてきた子がいたり、待合の子と友達だったりした。待合の子の家に遊びに行ったのを父が知ると、「待合なんかに遊びに行っちゃいかん」と叱られたが、実のところは本人もたまに遊びに行っていたようだ。

今の不忍通りをはさんで花家の向かい側、不忍池の東端の一角に上野日活館という映画館があり、当時の静江たちの住まいはその隣であった。近所に「黒べいさん」と呼ばれる料理旅館があって、そこは吉原などで遊んだ帰りに旦那衆がお風呂に入ったり、食事をしたり、泊まったりする場所だったという。毎晩「おひとりさまーあがーりー」という大きな声が聞こえてきた。上野動物園も近いせいか、夜、馬に動物たちの餌を運ばせるぱかぱかぱかという足音が聞こえることもあり、なんとも和やかな界隈であった。

「謝るまでここから出しません！」

小学校に上がる前のある日、静江は母千代子に叱られ、台所の床下につくられた暗い収納部屋に放

り込まれた。母は上げ蓋を閉め、その上に座布団を敷いて座ってしまった。静江はぎゅっと目をつって身を小さくした。
「お姉さんを出してあげて、ねっ、お母さん、出してあげて」
妹たちが涙ながらに訴える声が小さく聞こえる。母の声は聞こえない。
「お母さんなんか、嫌いだ！　絶対に謝らない。私だけが悪いんじゃないのに」
静江は思った。悔しくて涙がにじんでくる。鍋ややかんや壺だ。恐る恐る顔を上げて周囲を見ると、闇の中から辺りの物が少しずつ浮かんでくる。じっと見ているとそれらには顔があって、にやにやにやにやと笑っている。「あんたたちなんか、全然怖くないもん」と強がってみるが、繊細な少女には耐え難い恐怖であった。
「お母さんはいつも妹たちをかわいがってばかり。私のことはどうだっていいんだ」
そのうち目の辺りがぼーっと熱くなって、鍋ややかんがにゃりとゆがんだ。涙を流しながら、知らぬ間に寝てしまったらしい。気がついたら静江は布団の中だった。家の仕事をしてくれるおくらおばさんが、踊りの稽古に行ってしまった母の留守中に、床下から出してくれたのだ。

母は神保町の大きな料理屋「魚春」の生まれ。店の中に大きな舞台があることで有名な店であった。目のきりっと吊り上った細面の美しい人で、踊りは名取として坂東光春の名を持ち、三味線を弾き、書も書けば絵も上手な芸達者だった。
静江は母に対して何かと反抗的だった。長女の自分よりも妹たちばかりが愛されていると感じ、頑

第一章　下町生まれの向こう見ず

な態度のせいか母にぶたれることもあった。口うるさく怒ってばかりの母に、静江は素直に心を開けなかった。自分のことをあまり話さなくなり、口を開けば「別に」「私はいい」と、心とは反対のことばかり言ってしまう。その子供らしくない態度が、母をいらいらさせた。母としても、自分になつかない静江に対してどうしたらよいかわからず、ついつい冷たく当たってしまうのだった。

幼い頃の静江は体が小さくて弱かった。そんなふうだから食も細い。けれども母は容赦なかった。母にしてみれば、自分自身も病弱であったために、静江にはなんとか大きく元気に育ってほしいと思っていたのだろう。好き嫌いをすると、嫌いなものだけがお皿にてんこ盛りで出てくる。食べられないでいると、「全部食べるまで、席を立っちゃいけません！」とそばで見張っている。

ある日静江は、母が目を離したすきに王子に住む北上のおばさんの所へ逃げ出した。

「本当にあの子には困ったもんだ」

母がため息をついた。

父のいとこにあたる北上のおばさんは、静江を大変にかわいがった。おばさんには博ちゃんと恵三ちゃんという二人の息子がいた。ままごとなど女の子の遊びが苦手な静江には、北上家の兄弟のベーゴマやチャンバラといった遊びの方が楽しかった。そんなこともあってか、母に叱られると、静江は北上のおばさんの家によく逃げ込んだものだった。

北上家では静江に何かと世話を焼いてくれて、叱られることもない。実にのびのびとしていられた。その反対に、母といる時間がだんだん苦痛になっていった。

灰色の幼少期

そんな静江を癒やしてくれたのは本であった。朝から晩まで読みふけった、歩きながらも、上野の山でも、本ばかり。小学校に上がっても学校の勉強はそっちのけであった。

静江は、一度だけ父荒江にひどく怒られたことがあった。鮮明な記憶だ。

父は職人気質で仕事には厳しかったが、子供たちには優しかった。ただ、店が忙しく、子供たちの世話はもっぱら母とおくらおばさんだった。

ある時、「あの子は学校から帰るとほとんど本を読んでいるんですよ」と母が父に言った。「暗い家の中でじっと本ばかり読んでいるから、体が弱いんじゃないかしら」

いらいらしたように母が言う。困ったような顔をしていた父だったが、突然立ち上がると、読書中だった静江から急に本を取り上げ、二階の窓から投げ捨ててしまった。さらに、辺りにあった本も次々に投げ捨てた。父が顔を真っ赤にして怒っている。静江はびっくりして、声も出ない。

「本ばかり読むな！ 体に悪い！ これ以上読むと本を全部捨てるぞ！」と父は大声で怒鳴った。静江は「ごめんなさい」と謝った。本を読んだことが悪かったというよりも、父を怒らせて悪かったという気持ちでいっぱいだった。

その頃の静江は、学校生活も心から楽しめなかった。小学校に上がって初めての図画の授業のこと。「今日は自由に絵を描きましょう。何でも好きなも

「私は何を描こうかなぁ……そうだ！」
　静江は、前日に町で見た金魚売りのおじさんを描くことにした。天秤棒に金魚の入ったたらいをぶら下げて売り歩く行商人である。
「面白いおじさんだったな。威勢のいいおじさん」
　静江はどんどん描き進めていった。おじさんの頭の上に吹き出しもつけ、「きんぎょ、えーっ、きんぎょ」と文字を入れた。
「わあ、うまく描けたぞ」と静江が思ったその瞬間、ガツンと頭を叩かれた。
「痛いっ」
　頭を押さえながら後ろを振り向くと、先生が怖い顔をして立っていた。
「誰が漫画を描けと言った！　お前みたいなふざけたやつは廊下に立っておれ！」
　先生はすごい剣幕で静江を廊下に引きずり出した。静江には何が何だかわからなかった。
「好きなものを描けって言ったのに……」
　その授業中、静江はずっと立たされた。
　それからというもの、静江は図画の授業が大嫌いになった。授業中に先生が回ってくると、描いているものを見られまいとして、机の上に突っ伏して絵を隠そうとする。先生は挙動不審な子供だと決めつけ、その度に静江を廊下に立たせた。

34

父（左端）、母（左から3人目）。沼津にて

大人の無理解から、静江はだんだんと小学校も休みがちになった。家にも居場所はない。学校に行くふりをして、池之端や上野の山、浅草などを徘徊するようになった。

静江の幼少期は灰色の世界だった。

母の死

母との唯一のよい思い出は、不忍池に蓮の花を見に行ったことだ。静江の背丈より高い所で、蓮の花が池いっぱいに優しく揺れていた。静江の手を引いて、白い夏の着物を着た母が言った。

「蓮はね、咲く時にポンって音がするのよ」

「本当？」

静江は目を丸くした。

「本当よ。こんなにたくさんあるでしょう。だから、蓮が咲く朝早くにはポンポンって」

その話を聞いて静江は、「いつか聞いてみたい」と思った。

しかし、その頃から母の体調がだんだん悪くなっていった。もともと体が弱かったせいもあり、思うようにならない自分自身にいら立ち、自宅で臥せがちになった。几帳面で完璧主義者だった母は、鬱状態だった。

空気のよい所で療養したらどうだろうということになり、本家「花家」の主人大川さんが、静岡の沼津にある自身の実家の敷地内に家まで建ててくれた。やがて母はそちらに移った。

静江は素直に母に会いに行けないでいた。「私が行っても、お母さんはうれしくないに違いない」と思ったからだ。たまに沼津に行くことがあっても、母にはちょっと顔を見せるだけだった。

「あの子はなんでああなんだろうねえ。久しぶりに来たと思ったら、ちょっと顔を見せるだけで」

母は一緒に沼津に来たおくらおばさんにこぼしたものだった。妹たちは、母のそばで静かに遊んでいる。

「甘えたり、駄々をこねたり、そういう子供らしいところが一つもないんだから……」

「なあに、大きくなれば変わりますよ」とおくらおばさんが言った。

母にしてみれば扱いにくい子供であったのだろう。顔を合わせればお互い反発してしまう。しかし、静江自身は、母に愛されていないと思っていて、静江に対して愛情がないわけではなかった。

一九四〇年、母が死んだ。静江は九歳。母は三三歳だった。

沼津の近くの焼き場へ行った。山の中の簡素な焼き場に何時間も細い煙が上がっていた。五月の青空の下、たくさんの黄色い木苺が鮮やかに実っていた。母との永遠の別れであった。

父との暮らし

母が死んで、父荒江と子供たちの生活が始まった。

父は恰幅がよく、黒縁眼鏡をかけ、口数は少なかったが肝心なことはきちんと言う人でもあった。弟子の面倒見がよく、料理人だけでなく多方面にたくさんの友人がいた。

父と静江はよく似ていた。二人とも動物が好きで釣りが好き。家ではスピッツ、テリア、樺太犬、猫、メジロと、たくさんの動物を飼っていた。

静江はよく妹たちと不忍池で釣りをした。弁天島の近くで釣り糸を垂れていると、かかるのは小さなエビばかり。妹たちが飽きて「お姉さん、もう帰りましょう」と言うと、静江は「まだまだ、まだまだ」。その口調は父そっくりだった。

父はまた野球も大好きで、少年野球の援助をし、旦那衆の草野球チームにも所属していた。そのチームには、警視庁警務課長で後に参議院議長となる原文兵衛らがいた。上野の山の野球場で父が試合に出るというので行ってみると、外野で太った体を必死に揺らしながらボールを追いかけている選手がいた。父だった。静江たちは「お父さん、頑張れ！　頑張れ！」とフェンス越しに応援した。

ある秋の日、「今日は信州に松茸狩りに行こう」と父が言った。

「わーい！」

静江は大はしゃぎ。

「友達も連れていっていいぞ」

一人っ子で寂しい思いをした父は、大勢で何かをするのが大好きだったのだ。近所の人たちや友達を大勢連れての大旅行。費用は全て父が持つという。太っ腹であった。松茸をたくさん採った後、山の上で火を焚いて、採ったばかりの香りのよい松茸と豚肉を焼いて食べた。おいしかった。夕暮れて山を下りると、一面のすすきが風に揺れていた。

そんな父のもと、静江はだんだんと明るく、気持ちも自由になっていった。

沼津の想い出

夏になると静江たちは本家「花家」の主人大川さんの実家がある沼津を訪れて、大川さんの娘のふさ子ちゃん、息子のもっちゃんや勇ちゃん、孫のまさこちゃんらと一緒に遊んだ。

大川さんの家の前には松林があり、それを抜けると目の前に千本浜と駿河湾が広がっていた。富士山も見える。千本浜は砂利の浜だった。静江たちは波打ち際に座ると、石と石の間に餌を入れる。そして「じょおに、こんにゃ、こんにゃ、にっちゃ、くちゃか」と呪文を唱えると、小さな魚が捕れるのだった。朝には大川家の畑からきゅうりやトマトを採ってきて、網に入れて海に放り込む。昼頃には冷えて、ちょうどいい塩味がついた野菜は格別だった。

大川さんは一代で料理屋を大きくした厳しい明治の男で、「働かざる者食うべからず」主義。遊びに来ていた静江たちにも手伝いをさせた。怖いおじいさんではあったが、静江たちが来ると地引き網の船を出してもてなしてくれた。父や大川さんの妹のご主人、もっちゃん、勇ちゃんらが力いっぱい

三姉妹と親戚

網を引く。だんだん網が絞られてくる。中ではアンコウやタイ、タコなど、たくさんの魚が勢いよくはねていた。

眼前には、どこまでも広がる青い海と富士の山。静江にとっては、この光景はもう一つの「ふるさと」だった。その景色を見ながら静江は、母はどんな気持ちでこの景色を見ていたのだろうかと思うのだった。

三人姉妹の隊長さん

「ねえ、お姉さん、お話して。お話聞かないと眠れないの」

美好がねだった。静江は毎晩のように妹たちに寝物語を聞かせていた。上野の山に残る博覧会の建物を舞台にしたお化け話もあれば、ピノキオをアレンジした話もあった。いつも本を読んでいる静江にはお手のものだった。

ある日、お化けの話をしている最中だった。突然、ガシャン、ガシャンと通りから変な音が聞こえてきた。

「きゃー、お化けだ！」

三人は布団をかぶって震えていた。その音は段々近づいて、そして遠ざかっていった。

「お化けかどうか確かめよう」と静江が言った。

「嫌よ、怖いわ」と千江子が言う。

「お姉さん、食べられちゃうわ」と美好。

三人は恐る恐る、二階の窓から外を覗いた。錫杖(しゃくじょう)を持った修行僧らしいお坊さんの後ろ姿が闇に消えていくのが見えた。

「ぎゃー！」

子供たちには十分過ぎるほど怖い光景だった。修行僧はたまたま寛永寺にでも来ていたのであろうか。この頃下町でも見かけることは少なかったそうだ。空想の世界に入り込んだ子供たちには、物語と現実との区別がつかなかったのだろう。しばらくの間、静江のお化け話はやめになった。

静江は妹二人の隊長さんであった。三人は不忍池の弁天島に秘密の基地をつくって宝物を隠したり、科学博物館の地下にあった学生たちの研究室に出入りして冒険ごっこをしたりした。

上野松坂屋の屋上で遊んでいた時のこと。

「うわあ、見える見える、おじいちゃんの店が見える！」と静江が声を張り上げた。

「本当だ！見える見える、おばあちゃんがご飯食べてるよ」と千江子も言った。

当時、芝で祖父由太郎と祖母チヨが「花家」を営んでいた。いくら一本道とはいえ、上野から芝ま

40

では一〇キロ近くある。当然、おじいちゃんの店が見えるわけはなかったのだが。
「おじいちゃんとおばあちゃんに会いに行こう！」と静江が言うと、「行こう！　行こう！」と妹たちも賛成した。太陽はちょうど、頭の上を過ぎた頃だった。三人は元気よく出発した。
楽しい冒険の始まりだったが、何せ子供の足である。行けども行けども目的地に着かない。ついに日が暮れてしまった。妹たちはへばってしまい、「もう歩けないよう」と涙声だ。近くに交番があった。「道に迷ったのかもしれないな。みよちゃん、あのお巡りさんに聞いてきて」と静江が言った。
三人は交番で待つことになり、やがて上野の花家の従業員が迎えに来た。店では三人揃って遅くまで帰ってこないのを心配して、大騒ぎになっていたという。迎えに来た店の人は、帰り道に芝の花家に寄ってくれた。店はもうすぐそこだった。祖父も祖母も、「よく来た、よく来た」と喜んでくれた。家に帰って叱られると思ったが、父は叱らなかった。

静江と祖母チヨ

静江と落語

静江はこの事件の後、どんなことでもできる気がした。「下町生まれの向こう見ず」とよく言われた静江。上野の山でガキ大将相手におてんばぶりを発揮したのも、この頃である。

花家のそばに寄席の「鈴本亭」があった。小学生の静江は毎晩のように寄席に出かけた。「花家

です〜」と言えば、近所のよしみで顔パスだったのだ。そして桂文楽や、志ん生、金馬らの落語を聞いた。裏口から入って、下駄を持ったまま舞台の前にかぶりついた。いつもひっくり返って笑った。

ある日のこと、「静江ちゃん、糸屋さんで赤糸と白糸、買ってきてくれる?」とおくらおばさんに頼まれた。糸屋で買い物を済ませると「おじさん、お釣りの三円はいらないからとっといて」と静江。「まいどありぃ!」とおじさん。我ながらカッコイイとすっかりいい気分になっていた。

ところが、家に帰ると「子供が何言ってんの! 三円ったって、お金をバカにするとバチが当たるわよ。お釣り返してもらいなさい。返してもらうまでご飯抜き!」とおくらおばさんにこっぴどく叱られてしまった。

「どうしようかな」と静江は糸屋の前を行ったり来たり。静江はあれこれ考え、「そうだ!」とひらめいた。

急いで家に帰ると、妹たち相手に「え〜毎度バカバカしいお笑いを一席……」と落語を実演してみせた。毎晩聞いているせいですっかり覚えてしまっていたのだ。妹たちは静江の熱演にゲラゲラ笑っている。

「エエ、見料としてお二人で三円いただきまぁす」と静江。

「え? 見料とるの? そんなぁ」と二人の妹。

「芸人になにとぞのお恵みを……」

そのお金をお釣りとしておくらおばさんに渡したことは言うまでもない。

戦争の影

一九四一年、日本はハワイの真珠湾を奇襲し、太平洋戦争へと突入した。東京にも戦争の影がひたひたと忍び寄ってはいたが、下町の子供たちにとってはまだ戦争は遠くの話であった。子供たちは毎日、どろんこになって夢中で遊んでいた。日本が南の島を攻略していくと小学校の子供たちにゴムボールが配られた。「戦争に勝つと、こんないいことがあるんだ」と思った子供たちは、このまま日本が戦争に勝つと信じて疑わなかった。

しかし、翌年にはアメリカ軍による初めての日本本土への空襲があり、次第に戦争が日常生活を脅かすようになっていった。

一九四三年、静江は東京市立（後に都立）忍岡高等女学校に入学した。学校は浅草橋にある江戸時代の大名庭園「蓬莱園」の跡地にあった。静江はすぐに女学校が大好きになった。新しい友達、先生、勉強。特に英語。女学校では「戦に勝つためには敵国を知ること」として英語教育が続けられていた。静江にとっては、英語は敵国の言葉というよりも未知の世界への入り口のような気がして、一生懸命勉強した。

一九四四年には学童疎開が始まった。小学生だった妹たちは、長野県上田市にある北上のおばさんの実家へ縁故疎開することになった。アメリカ軍のB-29爆撃機による日本への空襲は次第に激しくなっていった。下町では大人たちが学校に爆弾が落ちても燃え広がらないよう、屋根の瓦や板を外して、骨組みだけにしてしまった。静江たちの通った黒門小学校も屋根瓦が外され、小学校周辺の家も

43　第一章　下町生まれの向こう見ず

取り壊された。住んでいた人たちは強制疎開させられた。

花家は緊急時の炊き出し場所だった。そのためいつも忙しく、父をはじめ料理人たちも寝る間もなくおにぎりを握ったりしていた。毎晩、下谷の区長さんや上野の駅長さん、警務課長だった原文兵衛らが花家に集まり、頭を突き合わせて何かひそひそと話していた。

姉妹たちが疎開してしまって一人取り残された静江は、学校だけが楽しみであった。平日は授業を受け、土曜日は「学校工場」といって、肝油の包装をさせられていた。

家で一人で寝ていると、夜中に空襲警報が鳴る。父は店の方にいて不在だ。慌てて飛び起き、たいをかぶり、飼っていた犬を抱いて上野公園の下にあった防空壕に飛び込んだ。恐ろしかった。明日がどうなるか、全くわからない毎日となってしまった。

東京大空襲

忘れもしない一九四五年三月一〇日午前〇時過ぎ。けたたましいサイレンが断続的に鳴り響いた。

静江は飛び起きた。その頃、妹たちは女学校進学の手続きのため疎開先から一時戻ってきていた。

「空襲警報だ！」

「千江子、美好ちゃん、起きて。さあ、お店の防空壕へ行くわよ」

静江は防空頭巾をかぶりながら叫んだ。外は異様な空気に包まれ、北風が強く吹いていた。静江はじっと空を見上げた。

「どうなっているか、日活館の上から確かめよう」

静江はそう言うと、隣の上野日活館の階段を駆け上がった。妹たちも屋上までついてきた。見ると深川方面は真っ赤な火の海だった。焼夷弾が軌道を外れた花火のようにどんどん炸裂し、「シャーッ」という音とともに町に襲いかかってきていた。いつもは高い所を飛んでいるB-29が低く飛び、炎に照らされて赤黒い腹を見せていた。三人はただただ黙ってその恐ろしい光景を見つめていた。

「火が近づいてくる、ここも危ない。お店に行こう」

静江が言い、三人は店に行った。父や店の人たちと一緒に、店内に掘ってあった防空壕へ逃げ込んだ。防空壕はコンクリート造りで、大きな鉄の扉がついていた。もともと店で使う米などの食料を保管するための壕だった。皆は体を固くして身を寄せ合った。

その日、約三〇〇機のB-29が東京の下町を中心に一七〇〇トンもの焼夷弾を投下した。強い北西の風が吹き荒れ、至る所で火災旋風といわれる炎の竜巻が天高く舞い上がり、無数の市民が逃げ場を失い焼死した。逃げ惑う人々は隅田川や上野の山を目指したが、隅田川に逃げた人たちは冬場の低温のために凍死あるいは溺死し、川は死体で溢れかえった。たった二時間余りの間に一〇万もの市民が命を奪われた。

防空壕の中で静江はただただ恐ろしくて震えていた。「早く行ってしまえばいいのに。お願い、みんなを助けて」と祈るほかなかった。まさに地獄だった。

これが、後にその悲惨さが語り継がれることになる東京大空襲であった。

第一章　下町生まれの向こう見ず

次の日、誰もいない女学校に静江の姿があった。黒いコートにすすけた顔で、長い間校舎を見つめていた。校舎は奇跡的に残っていた。だが、その日から女学校は閉鎖された。

疎開

辺り一面、焼け野原であった。昨日までそこにあった町の形が、すっかりなくなってしまっていた。たくさんのトラックが上野の山を行ったり来たりしている。「何だろう」と、煙がくすぶり続ける建物の残骸の間を歩きながら、静江はトラックに近づいていった。真っ黒な丸太のようなものが荷台にたくさん積み上げられていた。静江の足が止まった。丸太のように見えたそれは、死体だったのだ。穴を掘って一時的に仮埋葬されていた。何のためにこの罪のない人たちが死ななければならなかったのか。静江にはわからなかった。静江にとってそれは一生忘れることができない光景となった。

花家は焼け残った。妹たちは一足先に上田の疎開先に戻っていった。父や料理人たちは炊き出し隊として、地域の人たちのために奮闘していた。

「お前も、ここにいちゃ危ないよ。上田に行きなさい」と父が言う。

「嫌よ、田舎には行きたくない。私も炊き出し手伝うわ」

「お前がいると、かえって足手まといだよ。おにぎりなんか握ったことないだろう?」

46

確かに静江にできることは何もないのだ。自分が腹立たしかった。

「女学校も閉鎖されてしまったし、勉強もできないし……」

結局静江は、妹たちがいる上田に疎開することになった。父はたくさんの食料をスーツケースいっぱいに持たせてくれた。

「お父さん、元気でね、必ずだよ！」

「お前も気をつけて、千江子や美好を頼んだよ」

父や知り合いの上野駅の駅長さんらに見送られて、静江は上田に出発した。蒸気機関車はごった返していたが、駅長さんの計らいで座ることができた。

14歳の静江。疎開先の上田にて

疎開先として、上田市の海野町のタンス屋のあった場所を父が借りていてくれた。一足先に上田に戻っていた妹たちと合流し、北上のおばさんと、おばさんの子の博ちゃんと住むことになった。もう一人のおばさんの子の恵三ちゃんは、学童疎開で群馬県へ行っていた。

静江は学徒動員で、軍需工場で働くことになった。動員先は鐘淵紡績（後のカネボウ）の工場で、落下傘を縫う作業だった。慣れない仕事はきつく大変であったが、不平を言う学生はいなかった。皆、

我慢して耐えていた。
食料も次第に乏しくなっていった。ある時、工場で砂糖の代用品が支給された。持って帰ると、北上のおばさんがとってあったわずかな小豆でお汁粉をつくってくれた。皆で少しずつ分け合った。
「おいしいねえ」
久しぶりの疎開先の笑顔であった。

ある日、父からたくさんの食料が届いた。静江はリュックいっぱいにお菓子や果物を詰め込むと、上田市に隣接する丸子町に徒歩で出発した。丸子では女学校の一年先輩の斉藤美智子さん、通称ベアさんが、やはり学徒動員で落下傘を縫う工場で働いていたのだ。ベアさんは静江たちとは違い寮生活であったため、もっとひどい食糧事情であった。そのことを手紙のやりとりで知っていた静江は、いてもたってもいられず、なんとかベアさんに食べてもらいたいと、長い道のりを汗だくになりながら届けたのだ。束の間の友との再会であった。

静江は三月一〇日の東京大空襲の後、日本が戦争に勝つなどと思わなくなった。
その後も東京への空襲は続き、特に五月二四日と二五日の空襲は大規模だった。
「父やお店は大丈夫だろうか？　女学校は焼けていないだろうか？」と静江の不安はどんどん広がっていく。
「人間があんなに焼け焦げ、黒い丸太のようになって死んでいく。こんな戦争、いつまで続くのか？」
不安は大きな黒い塊となって、静江を飲み込んでいった。

48

終戦の日

八月一四日、突然父が「明日、大事な放送があるから」と上田にやって来た。父は疲れた顔をしていたが、元気そうに振る舞っていた。その頃、家は上田の連歌町の日本家屋に移っていた。東京から疎開してきた祖母のチヨも一緒に暮らしていた。祖父の由太郎は、戦争が激しくなる前の一九四二年に胃がんで亡くなり、芝の花家は祖父の死後閉店していた。

八月一五日、父を真ん中に、皆がラジオの前に集まった。そして、玉音放送で日本の無条件降伏を聞いた。だれもが押し黙ったままだった。ラジオの雑音がひどく聞きとりにくかったが、なんとなくわかった。日本は負けたのだった。

静江は妹たちと抱き合った。

「戦争が終わった。やっと、終わった」

静江はほっとした。もう人が死なないで済んだ。

しばらくたったある日、二階の物干し場で洗濯物を干しているのが見えた。静江はそばにあった白いシャツをつかむと、必死に振り始めた。

「ようやくいなくなるんだ」

静江の胸に熱いものが込み上げてきた。

「もう来るな、もう二度と！」

静江の頬を涙が伝って落ちた。青空の中にB-29は小さくなり、そして見えなくなっても、静江は

シャツを振り続けた。

「ぐずぐずしてはいられない、戦争は終わったんだ。上野に帰ろう」
ある日静江はそう思った。
それから数日後の朝早く、「千江子、起きて起きて」と静江は妹を起こした。
「なあにお姉さん、まだ五時前よ」と千江子が眠そうに言った。
「私ね、これから東京に帰るから、自転車で駅まで送ってちょうだい」
「えーっ、帰るの？　一人で？」
「そうよ、上野がどうなったか確かめたいの」
千江子が自転車をこいで、静江が後ろにまたがった。静江は朝一番の汽車に一人飛び乗った。
静江、一四歳であった。

同じ頃、やはり疎開先の長野県の松本から、新宿行きの汽車に飛び乗った若者がいた。敗戦を知り、解放感と高揚感でいてもたってもいられず、無賃乗車でデッキに飛びついたその男は、増田通二という旧制都立高校生だった。

50

第二章　焼け跡の青春

魔の町上野

上田を出てきた静江が降り立った上野駅界隈は、辺り一面焼け野原で、いろいろな人たちでごったがえしていた。復員兵や負傷兵、住む家を失った人、戦争孤児ら。それぞれが皆、おなかをすかせていた。朝、人が行き倒れになっていることもよくあった。

焼け跡にたくさんのバラックが建った。「ノガミ（上野の逆さ読み）の闇市」と呼ばれた場所は、後のアメヤ横丁、通称アメ横だ。始めは物々交換の場だったが、やがて、横流しの食料や怪しげな食べ物が売られたりするようになった。混乱の中、皆必死で生きていたのだ。

父は、静江が疎開先から相談もなく一人で帰ってきたことについて、何も言わなかった。こうと決めたら後には引かず、何でもやり通す静江の性格を知っていたからだろう。

花家は無事であった。職人たちも無事だった。広小路から、西に入った池之端仲町通りの薬屋「宝丹」の一画に、奇跡的に焼け残ったのだ。都電も走るほど幅広い広小路が防火帯となり、上野の山や不忍池に近く、住宅が密集していなかったことや、風の向きなども幸いしたらしい。

父は間もなく店を再開した。砂糖が不足し、人々は甘いものに飢えていた。これが当たって花家は戦中に砂糖を備蓄していたため、それを使ってお汁粉や甘い味付けのお弁当を売り出した。これが当たって大繁盛。また、父は物資の少ない中、海藻を使ってそばのようなものをつくった。それもまた当たって、店の前には長蛇の列ができた。

52

父は稼いだお金でアメ横に三軒のバラックを建て、静江たちはその一軒に住むことになった。隣はホステスの寮になり、もう一軒は酒場になった。夕方になると赤い着物を着て歌い出す。夜中には、酔ったホステスたちがキャーキャー言いながら帰ってきて、それに酒場の酔っ払いが絡む声。野犬も吠える。ある時などピストルの音までが。一晩中大騒ぎの毎日であった。

静江の近所がそうであったように、上野駅界隈は「魔の町」と呼ばれていた。夜、叫び声が聞こえて外へ飛び出すと、血だらけでドスを持った人がいる。周りは見物の人だかり。女性が町を歩くと「いくら？」なんて声を掛けられたりした。

こんな町だから、やくざも多かった。当時、町の顔役の手足となった愚連隊に「血桜団」という大がかりな一団があった。ところが静江はこれに憧れた。大きくなったら「血桜団」の女番長になりたいと、一時期本気でそう思っていた。力のある者が生き残る戦後の混乱期の風潮を、静江は肌で感じ取っていたのだ。

女学校が始まった

女学校が再開された。それぞれの疎開先から生徒が少しずつ戻ってきた。少女たちにとっては、戦争中の苦労を思えば何でもないことだった。校舎はまだところどころ壊れてはいたが、体育館などはまだ天井が抜かれたままで、そこから朝の光がキラキラとこぼれていた。静江たちはその日だまりでひなたぼっこをした。しばらくすると妹たちも上田から戻ってきて、静江と同じ女学校に通うことに

なった。静江は戦争が終わった解放感と、「これからは何でもできるんだ」という高揚感でいっぱいだった。

ある日、友人の野崎年子と一緒に学校から帰る途中、「ねえ年子ちゃん、これからは何でも好きなことができるわね」と静江は言った。
「何でもって何よ」と年子。
「例えばさあ」と静江は周りを見回した。通りの向こうからバスがやって来るのが見えた。静江はばっと通りに飛び出した。そしてバスの前に両手を広げて立ちはだかった。
「バスを止めてみるとか」と、静江はにやりとして言った。
「バスを止めるなんてできないわ」と、真面目な年子があきれたように言う。
「キキーッ」
バスは急ブレーキをかけて静江の手前ぎりぎりに止まった。
「バカヤロー！」
運転手が顔を真っ赤にして怒った。次の瞬間、静江は身を翻し、あっという間に姿を消してしまった。あっけにとられて茫然としている年子ただ一人、運転手にこっぴどく叱られた。
「ひどい……クロめ！」
「クロ」は静江の愛称だった。

明日死ぬかもしれないという戦時下の異常な精神状態から解き放たれ、毎日が輝いていた。好奇心

54

旺盛で恐れることを知らない静江がそこにいた。静江は「生きている」ということを実感していた。

演劇部

静江と年子は演劇部に入った。東京都立忍岡高等女学校は、前身が日本女子美術学校だったこともあり、芸術活動に力を入れていた。演劇部には長野の丸子に疎開していたベアさんこと斉藤美智子がいた。また、後に「文学座」に入った青木千里らもいた。ベアさんはとびきりの美人であった。戦地での苦労からか髪の毛が真っ白だった。

顧問の先生は榊原先生。通称「おさかき」。若い先生だったが、東大の仏文科を卒業した人で、いつも本を手にしていた。この先生、演劇への情熱は本当に熱い人だった。生徒たちをよく歌舞伎に連れていってくれた。静江の好きな出し物は、大泥棒たちが活躍する「白浪五人男」だった。また、影絵芝居を見せてくれたりして、何かと面倒を見てくれた。女学校の演劇では有名な先生で、演劇論を執筆したこともあり、文化祭での出し物は先生の脚本・演出だった。文化祭では静江をよく抜擢してくれ、静江が主役の脚本もあった。

静江は演劇にのめり込んでいった。そして、チェーホフに入れ込むようになり、演技をするだけ

女学校の演劇部の仲間と。中央で筒を持つのが静江

でなく戯曲まで書くようになった。チェーホフについての論文を書き、文化祭の賞の対象になり、先生に褒められたこともあった。静江にとって「おさかき」は人生の師であった。もともと本好きだった静江は、次第に文章を書く面白さに惹かれていく。

ある日、仕事で夜中に帰ってきた父が、机に向かっていた静江に声を掛けた。
「あ、お帰りなさい。うん、演劇部でね、急いで仕上げなきゃいけない書き物があったから」
静江が答えた。夜中まで机に向かう娘の姿を見て、父は誇らしい気持ちだったようだ。

ある夜、父が帰った時、静江が言った。
「お父さん、千江子と美好とも話したんだけれど、私たち三人に料理をさせてくれない？」
少しでも家のことを自分たちでしたかったのだ。だが、職人気質の父は即座に答えた。
「何言ってるんだよ、女に料理は無理だよ。料理は男がするもんだ」
包丁一本で花家を支えてきたプライドが、そう言わせたのだろう。父と娘のこの会話はその後何度か繰り返されたが、頑固な父の答えはいつも同じだった。
「それより何だよ、これからは女の子も野心を持たなくちゃあいけないよ」と優しく言った。
「お前たちは店に食べに来ればいいんだよ」
「お前は勉強好きだし、女代議士か弁護士になりなさい」
店で食事をしている静江に、父が話しかけた。

56

静江は将来、劇作家かユーモア小説家になりたいと考えていた矢先だっただけに、父の言葉に黙って聞き入った。
も感じたが、自分の将来を案じてくれる父の真剣な言葉に黙って聞き入った。

女学校の人気者

「お嫁さんをもらうなら忍岡で」——当時、都立忍岡高等女学校はそう言われるくらいお嬢さんが多い女学校であった。そんな中で、自立心の高い静江のような娘は目立った。髪型一つとっても、お下げか肩にかかる長さの髪をピンでとめたおとなしい髪型が主流の中、当時から静江は少年のように髪を短くカットし、校内を闊歩していた。「かわいい」「かっこいい」と、静江は周りから注目を集めるようになり、物言いがはっきりしていることも手伝って、学校の人気者になっていった。

ある日、静江は唐傘に駒下駄という格好で登校した。これが評判になり、まねる生徒も出てきたという。静江がベアさんや年子たちと校庭でテニスに興じていると、遠巻きに人だかりができる。下級生の一部から、うっとりと羨望の視線を送られることもあった。

当時は皆、憧れの先輩のS（シスター）になりたがった。Sとは昭和初期の女学生たちの隠語で、女性同士で特に親密につきあう先輩や後輩のことだった。つきあう時は手紙などで告白し、正式に申し込んだ。

静江にも特別な後輩ができた。一級下の浜田重子である。きっかけは、重子がある先輩から静江に言づけを頼まれたことだった。伝えに来た重子に静江は「人のことに首を突っ込まないで」とものす

ごく怒った。重子は震え上がり、静江を避けるようになったが、静江から正式にSとして申し込まれたのはそれからしばらくしてのことであった。重子はかわいらしい顔立ちで、どこかほっとする雰囲気を持っていた。静江は言づけを言いつかってきた重子の受け答えからその性格のよさを感じ、友達になりたいと思っていた。

それから二人は一緒に登下校するようになり、お互いの家に泊まったりするようになった。最初は静江を怖い人だと思っていた重子だったが、次第に面倒見がよく優しい静江の人柄を知るようになった。重子の試験の前日には、静江が泊まり込みで勉強を教えたこともある。同じように試験を控えていても、勉強好きな静江はとうに予習を終えているのだった。妹たちからは、「本当の妹より重子さんをかわいがって」とぼやかれることもしばしばだった。

蓮の花が咲く音

ある日、静江が重子に言った。
「知ってる？　蓮の花。」
「いいわよ？」
「蓮の花って、咲く時にポンって音がするんだって。明日の朝、不忍池に聞きに行ってみない？」
翌朝早く、二人は不忍池に行った。不忍池には戦時中に田んぼがつくられ、蓮は少なかったが、一つの蓮の蕾が大きくふくらんでいた。二人でじっと蕾を見つめた。
すると、突然蕾がバサッと開いた。花茎が揺れるほどの勢いで。二人は顔を見合わせた。

58

「音、しなかったね」と重子が言った。
「そうね、でも今日の蓮がたまたま音がしなかっただけかも。明日もっと早く来てみない？」
静江は認めたくなくて、必死な思いだった。
翌朝、もっと早く起きて、二人はまた不忍池に出かけた。蕾をじっと見つめる。けれど花は咲いたが、一つも音はしなかった。
「だめだったわね」と重子が言った。
「空襲でね、お母さんと二人で写った写真燃えちゃったんだ。お母さんの思い出っていうと、蓮の花を見に行ったことぐらいかな。その時お母さんが言ったんだ。蓮の花が咲く時に音がするって」
静江が寂しそうに言った。
「そう、残念ね。お母さんも、写真も、蓮の音も」と重子が言った。
「うん、でもすっきりしたわ。いつかはそれを確かめたいと思ってたから」と静江は言った。
「ありがとう、重ちゃん」
静江は晴れ晴れとした気持ちで空を見上げた。

「子供の家」

アメ横にあった二階建ての静江たちの家の一階には、広いスペースが空いていた。その頃、辺りで進駐軍の放出物資のチョコレートや飴などを売り歩いていた横須賀出身の人がいて、父はたびたび彼から子供たちのおやつを買っていた。聞けば会計士だという。父は空いている一階のスペースを昼間

だけ貸してあげて、彼はそこに会計事務所を開いた。その人はMさんといった。
一階の奥には祖母のチヨの部屋があった。チヨは当時、上田と上野を行ったり来たりしていた。

二階には三部屋あって、静江の部屋、千江子と美好の部屋、もう一部屋には居候たちがいた。北上疎開先の上田海野町のうどん屋の子けんちゃん、名古屋の天ぷら屋の息子大野くん、早稲田大学のおばさんの子で東洋大生の博ちゃん。この三人が居候だ。
父は夜遅くにならないと帰らない。何をやっていても叱る大人はいない。居候たちを軸に、次第に学生たちが集まるようになった。誰からともなく、この家は「子供の家」と呼ばれるようになった。
静江の友達の重子や年子、ベアさんや千里。妹たちの友達、東洋や早稲田、東大の学生。友達が友達を呼んできた。家に帰らないで「子供の家」から学校に通学していた重子が、先生から「家に帰るように」と注意を受けたこともあった。ギターを弾いたり、取り留めもなくいろいろな話をしたり、映画や演劇、文学について語り合ったり。自由で気ままだった。

ある日、「ぎゃー」と突然、大野くんの声がした。
「どうしたの？」と二階にいた静江と博ちゃんが階段を駆け下りた。
「そいつを捕まえてくれ〜」と大野くん。
すると、真っ黒に汚れた小さな男の子がトイレの中から飛び出してきた。博ちゃんは中学の時、相撲大会で選手になったこともあるぐらえた。男の子はバタバタともがくが、博ちゃんがすぐさま捕ま

「子供の家」のトイレは一階の外で、そこは隣の信用金庫にも貸していた。

60

いで、かなうわけはなかった。

「どうしたの？　何事？」と皆が集まってきた。

「こいつ、トイレに隠れてたぜ」と大野くん。手には、仏壇に供えてあったリンゴを握っていた。皆は顔を見合わせた。

当時、上野駅の地下道には浮浪者や戦争孤児が大勢住みついていた。幼い戦争孤児が飢えや病気で次々に死んでいった。盗みでもしなければ生きていけなかったのだ。

「おなかすいてるの？」と静江が聞いた。男の子はただうなずいた。男の子は痩せて、ボロボロの服を着ていた。

「Mさんに知らせた方がいいんじゃない？」とけんちゃんが言った。

「大人に知らせたら警察に連れてかれちゃうよ」と重子。

するとその時、「どうかしたんですか？」とMさんの声がした。「これ持って早くお逃げ」と静江が渡すと、男の子はさっとお菓子をつかみ、アメ横の雑踏の中に消えた。

「何か、あったんですか？」とMさんが顔を見せた。

「何もないです。トイレのドアが開かなくって」と静江は言った。

一九四七年、上野駅の地下道は閉鎖された。「大救護」と称して、当時地下道をねぐらにしていた浮浪者や戦争孤児たちを収容所へ送ったのだった。

体が喧噪のるつぼだった。

静江はなかなか勉強に集中できないでいた。日中に比べれば夜は少しは静かだったので、よく徹夜で勉強していたが、寝不足が続くと体を壊すことにもなりかねない。体を壊さないで勉強の成果を上げるにはどうしたらよいか。それに、英語以外、特に理数系はさほどよい成績を取れないので、せめて内申点をよくするにはどうしたらよいか。静江は真剣に考えた。

静江は、まず授業に遅れていく作戦に出た。夜通し勉強した日は、十分に睡眠を取ってから昼過ぎに登校するのだ。ただし、遅刻と見なされては困る。そのための作戦はこうだ。

女学校時代の静江

要は要領なり

当時の上野は、実に騒々しい町だった。呼び込みの声に、古本屋のダミ声、バナナの叩き売り。商品を売るための喧嘩芝居での叫び声やドスの利いた声も。その上、広小路方面からは街頭宣伝のための歌がボリュームいっぱいで流れ込んでくる。当時売り出し中の美空ひばりや岡晴夫などの「マドロス演歌」が多かった。その頃の静江のお気に入りは岡晴夫だったが、とにかく上野は町全気に入りは岡晴夫だったが、とにかく上野は町全

終戦直後なので、学校の建物には破損を一時的に補修したような箇所があり、それを静江は見つけていた。ほかの人にはまずわからないような場所だった。静江は木の塀をずらして入り口をつくり、学校にもぐり込んだ。かばんを植え込みに隠し、校庭を抜けたら、わざと自分の教室の前の戸から入った。

「演劇部の先生のご用で遅れました」

がらっと戸を開けながら、静江はわざと大きな声で言う。先生や皆が一斉にこちらを見る。その頃、静江は演劇部の部長になっていたのだった。先生は「ご苦労さん」と声を掛け、静江は席に着き、隣の人のノートを見ながら授業を受けた。休み時間になると隠したかばんを取りに行き、先生の部屋へ忍び込んで、午前中の学籍薄の「欠」を「出」に変えることも怠らなかった。

また、不得意な理数系対策はこうだ。

自習の時間に静江は教壇に立って、「下級生の理数系の授業を見学に行くた人いませんか？」と呼びかける。国語の授業ならともかく、理数系の授業など、誰もついてくる者はいなかった。そこで静江は一人で下級生の教室に出向きノックして、「先生の授業を聞きに参りました」と言う。そんな静江に先生は感心する。「黒岩は熱心だ」と、評価は上々だった。

学校の周りには瓦礫が散乱し、荒れた状態になっていた。静江はそれを見る度に心を痛めていた。ある日、静江は周りの友達に「誰か一緒に掃除に行きませんか」と声を掛けた。すると何人かがついてきて、静江を手伝った。静江は、いつの間にかこうしたことでリーダーシップを取るようになっ

63　第二章　焼け跡の青春

た。その様子を校長などが見て「黒岩はたいしたもんだ」と評判を上げた。この頃からか、静江は「いいことは大勢で、悪いことは一人でやる」という哲学を持つようになった。だから塀をずらして学校に入っていくような「悪いこと」は、仲よしの年子や重子にも絶対秘密にした。

評価を上げる方法は、とにかく目立つことだと思った。先生が通信簿をつける直前には、授業でたくさん質問をする。特に保健の授業などは、勉強していなくても生活のことでいくらでも質問を思いつく。そして、答えが一言では済まないような質問の仕方をするのだ。例えば、「日光には消毒の作用があると聞きますが、詳しく説明してください」と聞く。先生がそれに答えていると、授業時間のかなりの部分が経過する。クラスの勉強は前に進まないが、静江にとっては勉強せずに内申点を上げる絶好の手段だった。

「自宅では落ち着いて勉強できないし、頭もよくない」という弱点を、静江はこうして乗り越えた。

「要は要領なり」――これが結論だった。

英語の勉強を続けたい

英語が大好きで、勉強もよくしていた静江。英語の成績だけはいつも優の上の秀、とにかくずば抜けていた。夏休みには津田塾専門学校（後の津田塾大学）のサマースクールに参加したり、御茶ノ水

のアテネ・フランセの外国人先生について勉強したりもした。

女学校の授業では、「先生の発音は全然だめ。ちゃんとした授業をしてください」などと生意気を言うほどだった。教科書はとっくに勉強済み。教科書を見ない静江を先生が不審に思って指すと、静江は質問に完璧に答えるのだった。そうするうちに、静江の実力を理解してくれるようになった先生は、自分が出張する時など静江に下級生の指導を頼むようになった。

「ねえ、今日映画に行かない？」

ある日、静江が重子を誘い、二人で新宿の映画館へ行った。

戦前に住んでいた家の隣が上野日活館という映画館だったこともあり、静江は映画が大好きだった。近所のよしみで顔パスで入れたこともあって、小さい頃からよく日活館に行った。また、上野松坂屋の最上階にあった映画館にもよく通った。

外国映画の字幕には、翻訳されていないセリフが時々あったが、そういうセリフを静江は聞き逃さず、映画の合間にひょいひょいと一言はさんだ。重子を誘ったその日の映画もそうだった。静江が抜けているセリフを翻訳して伝える。重子は感心しきりだった。外国映画は、静江にとって英語の勉強のための最もよい教材であったのだ。

静江は一六歳、女学校もそろそろ卒業が近づいていた。静江は英語の勉強をもっと続けたいと思っていた。当時、女学校を卒業する生徒の大半は、「女に学問はいらない」という親たちの偏見もあり、家政や洋裁などの学校へ行くか、家事見習いとなったり、いきなり結婚させられたりするのが普

65　第二章　焼け跡の青春

通の時代であった。静江の友人にも学問の道を断念した人が多かった。もっと勉強をしたい女性には、限られた学校しかない。その中の一つが、当時「女東大」と呼ばれた津田塾専門学校だった。「自ら学び、考え、行動せよ」が建学の精神。英語を専門的に学べることから、静江はぜひともこの学校に入りたかった。静江に対し、常々「これからは女性も野心を」と言っていた父は、一も二もなく賛成してくれて、静江は受験することになった。

試験は英語、国語、数学の三科目。数学が苦手な静江は、大胆にも、数学の答案用紙を白紙で出した。英語と国語で勝負したのだった。

合格発表当日。

「重ちゃんお願い。受かってるか見に行ってくれない？」と、重子と一緒に津田塾の前まで来たところで、静江はそう言った。

「いいの、いいの。見てきてちょうだい」

「だって、私が見ちゃっていいの？　自分で行ったら？」と重子が聞く。

いつになく弱気な静江であった。

しばらくして、重子が駆け戻ってきた。興奮のせいか顔が赤い。

「合格ー！　合格したわよー！」

静江に向かって重子が叫んだ。静江は、ほっと胸をなでおろした。

66

津田塾専門学校

一九四七年四月、静江は小平市にある津田塾専門学校に入学した。最寄り駅を降りると当時は人家もまばらで、背後には武蔵野の雑木林が広がっている。麦畑や山栗の林を抜けると、当時では珍しい洋館が建っていた。窓にはレースのカーテンがかかり、なんとも言えない風情があった。それが津田塾の校舎だった。

創設者津田梅子の教育理念に従い、学問をしっかり身に付け自立した女性を育てるという教育であった。学生自身もそうした意識を持つ者が多く集まっていた。とはいっても、当初はいわゆる教養的な授業はほとんどなく、ひたすら英語の勉強であった。文法や発音を徹底的に叩き込まれ、授業は全て英語で行われることも多かった。英語漬けの日々。静江は毎日吐くほどの思いで勉強した。

津田塾時代の静江（左）。演劇部の衣装で

静江はここでも演劇部に入った。一年上の先輩に、後に文部大臣になる赤松良子がいて、津田記念祭の英語劇では「ベニスの商人」のシャイロック役を演じた。彼女の演技はすばらしく、まさにはまり役だった。下級生たちはただただ憧れと羨望の眼差しでその演技に見とれたのだった。静江はこの時、裏方の衣装係を務めていた。そして上

級生の英語劇に感激し、早く共にあの舞台に立ちたいと思った。

津田塾に入ってからも、静江は本の虫であった。ロシアの演出家で俳優でもあったスタニスラフスキーに傾倒したのもこの頃である。当時、スタニスラフスキーはリアリズム演劇の方法論を確立し、世界の演劇界に強い影響を及ぼしていた。役を上手に演じようとするのではなく、自分自身がもしその状況にあったらどうするか考え、行動のための明確な「目的」を定める。そうすれば必然的に内面が伴い、動きそのものに命が吹き込まれる——。静江のその後の生き方にも、この頃にスタニスラフスキーを知り、演劇全般を学んだことによる刺激が、大きく影響を与えることとなった。

学生時代の静江の中では、社会に対する不満も膨れ上がっていた。戦前の軍国主義に対する怒り。GHQの民主化政策によって女性の参政権は認められたものの、根強く残る女性への偏見と差別には強い怒りを持ち続けた。これからの社会をどうしていくべきか、静江はマルクス主義を学び、日々友人たちと意見を戦わせた。

天かす事件

当時、津田塾には「西寮」と「東寮」の二つの学生寮があった。今とは違って、学校までの交通事情の不便さから、全学生の七割が寮に入っていた。静江も、最初の一年は上野から通ったが、通学に疲れてしまい、二年目からは東寮に入ることにした。金曜日にたくさんの洗濯物とともに家に帰って土日を過ごし、月曜日の朝学校へ戻るというサイクルだった。

静江が月曜日に上野から学校に戻る時、必ず持っていくものがあった。それは、花家の天かす（揚げ玉）だった。まだまだ食うや食わずの時代、寮の食事も粗末なものだった。お昼など、農林一号という水っぽいお芋が皿の上にぽろんぽろんと二本だけ、というような日が多かった。そこで花家の天かすの登場だ。あったかいご飯に天かすを乗せて醬油をぶっかける。これが実においしい。天ぷらなんて夢のまた夢、当時では大変なごちそうだったのだ。東寮の学生たちに天かすは大人気であった。

ある月曜日の朝、事件は起きた。天かすを入れていた紙袋に油が染みて、袋が破けたのだ。教室の床にばっと天かすが散らばった。あいにくその日の先生は、まだ若く厳しい先生であった。
「黒岩さん、それは何ですか？」
鋭い口調で先生が聞いた。教室中がしんとなって、静江を心配そうに見つめた。
すると静江は一息置いて、やおら立ち上がり、歌舞伎役者よろしく啖呵を切ったのだ。

　知らざあ言って聞かせやしょう
　池のハス花七福神
　花のお江戸の板前が
　歌に残せし黒門町
　花家のおやじは黒岩荒江
　産湯につかるは千曲川
　上野の山をシマにして

津田塾時代の静江のメモ

精根あげたが天ぷらの
残りを白米乗せたれば
いける口だね二重弁当
ほっぺた落ちるは三重弁当
最後のとどめが松竹弁当
元気が出る天かすとはこれのことよ

啖呵のところどころでは見栄も決めた。やんやんやの拍手喝采。学生たちは熱狂した。先生は初め啞然としていたが、ついにぷっと噴き出した。

静江の好きな「白浪五人男」弁天小僧のセリフを自らアレンジしたものだった。この事件を機に静江は「オーヴァーアクトレス」という渾名を付けられることになった。

上級生は神様です

「クロ、頼む！ 西寮のお姉様方が呼んでるわよ」

静江にまたお呼びがかかった。

「はい！　今行きます」と静江。急いで自分のいる東寮から西寮へと走った。この日はこれで何回、寮を往復しただろう。西寮へ行くと、待ってましたとばかりに静江と同学年の君子が立ち上がった。

「クロ、こっちよ」と言われ二階に駆け上がる。息を弾ませながら、ある部屋のドアを叩いた。

「黒岩です。お待たせしましたー」と静江。

「入ってちょうだい。もう痛くて痛くてたまらないの。お願いね」と上級生。

静江は上級生の肩を揉み始めた。

「ふーっ、気持ちいい。やっぱりクロでなくっちゃね」

一九四七年から初めて女子が東大を受験できることになり、津田塾からも多くの上級生が受験を目指し、死に物狂いで勉強に取り組んでいた。当然肩が凝る。一人の上級生の肩を揉んだのがきっかけとなり、静江の肩揉みがうまいと評判になった。それからというもの、来る日も来る日も上級生からお呼びがかかるようになった。

当然、静江の勉強時間は削られ、自分の勉強は全然できなかった。上級生は神様だったのだ。

その後、大人になってからも、津田塾の先輩が訪ねてくるとうれしそうに肩を揉む静江だった。

71　第二章　焼け跡の青春

第三章 駆け落ち

増田通二との出会い

「ガールフレンドになってくれるようなチャーミングな人はいない？」
静江の女学校時代の友人青木千里にそう尋ねたのは、彼女のいとこで東大生の増田通二だった。
「ツウちゃんは個性的ではっきりした女性が好きで、美人好み……クロなんかぴったりじゃないかな」と、千里の脳裏に静江の顔が浮かんだ。

週末、千里は上野の「子供の家」に向かった。相変わらずたくさんの学生が出入りしていた。
「千里じゃないの、久しぶり！」と静江が駆け寄ってきた。
「どう？ 元気？」と千里が聞いた。
「元気よ。でもね、聞いてよ！ 今ね、東大の渡辺くんに『エリーゼのために』ってすばらしい曲じゃない？って聞いたらね、何て言ったと思う？ あれはクラシックじゃありません、だってさ。そんなこと聞いてないのに。頭固いんだよね〜」
静江は憤慨している。
「ほんとね。ところでクロ、私のいとこがアルバイトでフランス語の生徒を探しているんだけど。以前、フランス語習いたいって言ってなかった？」と千里が尋ねた。
「うん、習いたい。大谷さんって子も一緒でいいかしら、寮で同部屋なんだけど」と静江。
「いいわよ。じゃあ今度の水曜日、私のいとこを津田まで連れていくからね」

通二についての静江の第一印象は、「小柄だがエネルギッシュで強い個性がある」。その頃静江の周

りにいた難しい話をするインテリ学生とは違って、細かいことをいちいち気にしない、実に爽やかな青年だった。

通二のくよくよしないおおらかさは、東京大空襲の直後に焼け野原の中のおびただしい瓦礫と焼死体の山を見たことから来るものであった。「あれを見ちゃったら、もうほかには何もない」と思ったという。そして敗戦で味わった解放感。いてもたってもいられず、疎開先の松本から新宿行きの汽車のデッキに飛び乗った。暗く考えればきりがない。「これからは、明るく、楽しい生き方に徹しよう」と思うようになった。

通二は東京に戻るとすぐ、旧制都立高校の文化祭で『シラノ・ド・ベルジュラック』を友人たちと上演している。終戦から三か月後、焼け残った講堂での上演だった。日本画家を父に持つ彼は絵がうまく、舞台の背景は全て一人で描き上げたという。暗い戦争からの解放感のもと、人間のロマンをおおらかに歌い上げたこの舞台は大好評を博し、「演劇こそ、全てのアートの根源であり、人生のエネルギーの出発点である」というのが通二の信条となった。

二人が惹かれ合ったのは、ごく自然なことだった。

もっとも、「フランス語」というのは口実で、後に通二が語ったところによると「まともにフランス語を教えたことはない」そうだ。

何回目かのデートの後、通二が言った。

「あなたのお父さんに結婚を認めてもらうので、一度お会いしたい」

静江と通二

静江は最初、「冗談だろうと思った。「私、料理はできないし、奥様業は何も勉強してないわ」と言うと、通二は、「料理、洗濯、掃除? そんなものわけないよ。全部僕がやるから」とあっさり言う。この人なら気楽でいいなと静江は思った。

静江一七歳、通二は二三歳であった。

父を訪ねる

父荒江は、毎年七月頃から九月まで、戦後も上田に残った北上のおばさんと恵三ちゃんの家に長逗留していた。千曲川で鮎釣りをするのだ。それは趣味と実益を兼ねたものだった。夕方、自分で釣った鮎と釣り師からその日仕入れた鮎を、上野の花家へ送る。花家の鮎料理は新鮮でおいしく、評判であった。荒江が店を留守にする間は、大泉さんという板前とお帳場さんが店を切り盛りしていた。

その夏も父は上田に滞在していた。

「こんばんは」
日も暮れてから、玄関口に声がする。
「はいはい、ただ今。おやまあ静江ちゃんじゃないの」と北上のおばさんが出てきて驚いた。
「ええっ、どうしたの?」
おばさんが驚いたのは、静江が突然訪ねてきたことだけが理由ではなかった。静江の後ろに笑顔の青年が一緒だったのだ。
「おばさん、この人、増田通二さん」と静江が言った。

父は、釣ったばかりの鮎で一杯やっていた。
「お?」と静江を見て言った。が、続いて入ってきた通二を見ると急に顔がこわばった。
「お父さん、この人、増田通二さん。東大の学生さん」と静江が紹介する。
通二が緊張した面持ちで言った。
「今、お嬢さんとおつきあいをさせてもらっています。結婚したいと思っています。どうかお許しいただきたい」
荒江はどかっと椅子に腰かけて、二人を見るでもなしに黙って腕を組んだ。通二が話しかけてもまるで聞こえないそぶりだ。「こりゃ空気に話しかけているようだ」と通二は思ったという。しばらくして、何やらボソボソとした声が聞こえた。
「増田くん、結婚するなら給料取ってからにしたらどうだ」と荒江がつぶやくように言ったのだ。
「わかりました」

77　第三章　駆け落ち

通二は、頭を下げた。

通二が一人東京へ帰っていった後、父と静江は向かい合って座っている。夏ももう終わろうとしていた。ちりんちりんと風鈴が鳴っている。
「結婚なんてまだ早い。お前は学生だ。しっかり勉強しなさい。代議士になる夢を忘れちゃいかん」
「はい」
静江はうつむいた。確かに今はまず勉強して卒業しなければと、静江は強く思ったのであった。

通二は東京に帰る汽車の中で荒江とのやりとりを思い出し、改めて考えた。
「大学を中退して月給をもらう身になってもいいかな」
そう思った時、ある同級生の顔が浮かんだ。
「あいつに相談してみよう」

通二と清二

世田谷の増田家でも、通二と静江との結婚には大反対であった。
「下町のおでん屋の娘と一緒になるために東大まで行かせたんじゃない」と、父久太郎はけんもほろろであった。

増田通二は一九二六年、東京の牛込区市谷谷町生まれ。小さい頃に家の前で交通事故に遭ったことから両親が心配し、一家は郊外の世田谷区代田に引っ越した。兄と姉の四きょうだいの末っ子で、両親にかわいがられて育った。兄は、後に筑波大学教授として考古学で名を残した増田精一だ。日本画家であった父の久太郎は松本の生まれ。号は正宗といった。通二は小さい頃ガキ大将だったが、学校から帰ると日本画用の絵の具をニカワで溶き、父の仕事の用意をするのが日課だった。

通二の父増田正宗の作品《山邊赤人》

小学校を卒業すると、東京府立第十中学校（後に都立。現在の東京都立西高等学校）に進学。父も美術教師として教壇に立っていた。国語教師には言語学者の金田一春彦がいた。府立十中は新設中学で、よく増田家に教師が集まって話し合いをしていたので、通二は入学前から皆と顔見知り。こうなるとガキ大将も無茶はできない。おとなしい生徒になりすまし、息苦しかったという。

「お前の席の隣に堤という生徒が来るから、面倒を見てあげなさい」

入学早々、校長からそう言われた。政財界で名を馳せていた西武グループの創始者である堤康次郎の子息、清二の世話役として、通二が選ばれたのだった。おとなしいタイプだった。思い立ったらま

79　第三章　駆け落ち

ず行動する通二とは正反対で、物事を一つ一つ詰めて考える沈着冷静型であった。性格は異なっていたが、ウマが合ったのか一緒に行動することが多くなり、通二は頻繁に広尾の堤家を訪れるようになった。「よく来たな」と康次郎も気軽に声を掛けてくれた。通二の絵のよいお得意さんになったという。

その後、通二は都立高校へ、清二は成城高校へそれぞれ進学したが、父親同士の交流も生まれ、康次郎は久太郎の絵のよいお得意さんになったという。

「結婚するなら給料取ってから」と静江の父に言われ、通二が帰りの汽車で思い出していたのは、堤清二のことであった。彼の父康次郎に仕事をもらおうというのだ。

早速清二に会って相談すると、すぐに連絡が来た。

「オヤジさんが会ってもいいって言ってるよ」

清二の言葉に、通二は通い慣れた広尾の堤邸を久しぶりに訪ねた。以前は気軽に挨拶をしていた通二も、この日ばかりは怖気づいていた。居間で康次郎に対面し、深々と頭を下げると、怖い顔でにらんでいるように見えた康次郎の表情が一変した。

「まあ、しっかりやれや」

緊張がいっぺんに解け、その場にへたり込みそうになった。まだ膝が震えたままだった。

こうして、通二は東大三年生の身分のまま、康次郎の経営する国土計画興業に入社した。仕事は掃除や玄関番など、書生のような役割。いつも康次郎氏の身近にいたため、この大物実業家の実像をつぶさに見ることができた。

80

卒業

「ねえあなた、来ると思う？」

袴姿の女子学生たちがささやき合っている。

「来ないわ、絶対。興味ないって顔してたもの」

「私もそう思うわ、賭けてもいいわよ」

一九五一年春、津田塾の卒業式。静江は卒業式には来ないだろうというのが、大方の友人たちの意見だった。すると、そこへ洋服姿の静江が現れた。

「クロちゃん、来たんだ！」と皆は驚いた。

静江は、ほかの学生たちのように何はともあれ先生の言うことを聞いて講義を聞き、丸暗記して試験に通るというタイプではなかった。自分の好きな本を読んで、自身の考えで行動する。寮に帰ってこないことも多かった。勉強は要領よくこなし、演劇など好きなことにエネルギーを集中させた。社会研究会に所属し、これからの社会がどうあるべきか、仲間たちと論じ合うこともあった。英語を学びたいと思って選んだ学校だったが、いつしか、ただ英語中心の勉強だけでは物足りなさを感じるようになっていたのだ。

「最後だから来たわよ」と静江は言った。

卒業式は、風が冷たく吹く日であった。桜の蕾が寒さの中で固く閉じていた。静江の学生生活は、こうして終わりを告げたのだった。

卒業後は、中学校で英語を教えることになっていた。通二は荒江に言われたように「給与をもらう」身分になるべく就職をした。しかし静江の父はそれからも、「お前は騙されているんだ。東大生がお前を相手にするわけがない」と言って、決して結婚を許そうとはしなかった。静江は「結婚を許してもらえるよう、私も手に職をつけよう」という気持ちになっていた。
こうと決めたら、前に進む。ぐずぐずしてはいられない、早く働きたい。静江の気持ちははやるばかりであった。

新米先生

「わあ大変！　もうこんな時間？」
慌てて静江は飛び起きた。急いで着替えると、髪もとかさずにかばんをつかんで走り出した。
静江の母校である都立忍岡高等女学校は、新教育制度によって都立忍岡高等学校となっていたが、静江はそこに併設された台東区立蓬莱中学校の英語教師に採用されたのだった。
新米先生はよく働いた。たくさんの授業を受け持ち、正規の授業が終われば補習も担当した。その頃静江は将来のためにと法律の勉強をしており、昼間は英語教師、夜は法律を学ぶため明治大学の夜学に通った。夜学を終えて家に帰ってから生徒の答案を見ることもしばしば。遅い夕食を片づけると真夜中になってしまう。朝食抜きで学校に飛んでいくこともしょっちゅうだった。
子供たちに勉強を教えるのは楽しかったし、静江は熱心だった。どの子もキラキラと目を輝かせて授業を聞いている。子供たちは「黒岩先生、黒岩先生」と静江を慕った。

教員時代の静江（右上）

ある日「相撲をやりたい人、集まれ！」と、休み時間に静江が子供たちを誘った。たくさんの子供たちが集まってきた。

「ハッケヨイ、ノコッタ、ノコッタ」

相撲と言っても押しくらまんじゅうみたいなものだった。わあわあきゃあきゃあ、子供たちの声は楽しさで弾んでいた。子供たちとの触れ合いを大切にしようという静江のアイデアだった。

授業のチャイムが鳴っても子供たちの興奮が冷めずにいた。その時、「黒岩先生ちょっと」と年配の先生が呼んだ。

「困るんですよねえ、黒岩先生。もう試験前なんですから、子供たちを遊ばせないでください。それと、先日お話ししておいたA君の成績、彼は進学組じゃないんだから〝2〟で。その代わりB君は進学しますからね、〝4〟をお願いしますよ」

そう言うと年配の先生は職員室に入っていった。どちらも静江は評価を〝3〟にしていた生徒だ。当時、

第三章　駆け落ち

成績は五段階の相対評価。これではいくら努力しても周りの生徒次第で成績が上がらないこともある。生徒たちがかわいそうだと思った。進学組だというその生徒の母親は、しょっちゅう学校にやって来て先生におべっかを使っている。要するにそういうことなのだ。
授業が終わると、当番制で掃除の点検をする。男子学生がボタンを一番上まではめているかも、いちいちチェックする。遊びも否定し、成績評価もあいまいで、規則の厳しい、この窮屈な教育のあり方に対して、静江は怒りが込み上げてくるのを感じた。

「黒岩先生」と呼ばれて振り返ると、校長先生が立っている。
「どうですか、学校にはもう慣れましたか？」と、にこにこと丸顔の校長が笑いかけた。
「はい、おかげさまですっかり慣れました」と静江。
「まだ、明大の夜学に通っているんですか？」
明大には毎日通っているものの、通二が「周りが男ばかりで心配だ」とついてくる。静江の勉強はなかなかはかどらないのが実情だった。
「ところで、今日はお弁当を持ってきましたか？」と校長が聞く。
「あっ、忘れました」
静江は恥ずかしくなってうつむいた。このところ、朝も食べない、昼も抜きという日々が続いていた。気がつけば静江はすっかり痩せてしまっていた。先日も、心配した校長が自分のお弁当を分けてくれたことがあった。
「若いからといって無理を続けると、後で大変なことになりますよ」

84

校長は少し厳しい口調でそう言った。
「はい、気をつけます」
そう返事をした途端、静江の足元がふらつき、目の前が真っ暗になった。
「黒岩先生。大丈夫ですか？ 誰か、来てください！」と校長の叫ぶ声が遠くに聞こえた。静江は気を失ってしまったのである。

駆け落ち

目覚めると、病院のベッドの上であった。荒江が苦虫をかみ潰したような顔をして立っていた。
「栄養失調だそうだ」と荒江。
静江は黙っていた。この頃、父との関係は悪くなる一方であった。顔を合わせれば通二との結婚に反対ばかり。静江も父の頑なな態度に反発するようになっていた。
荒江に認められようと、法律の勉強も続けている。けれども、父は結婚を認めてくれない。静江も英語教師として張り切っていた仕事が忙しいからだけでなく、父とのことで心労が絶えなかったからでもあった。
おまけに、通二に「結婚するなら給料取ってからにしたらどうだ」と言った父が、近頃は「ただ給料をもらってくるだけの男に娘はやれない」と言い出すようになる始末だった。
「父がまた難癖つけて、結婚はだめだって言ってるの」

入院している静江のもとへ見舞いに来た通二に、静江は言った。
「給料をもらってくるだけじゃだめだと言うのよ。前は働けって言ってたくせに」
静江は怒っている。しばらく考え込んでいた通二が明るく言った。
「確かに、君のお父さんの言うことは正しいよ。大事な娘の結婚相手が風来坊だったら困るだろう。安月給をもらうだけの男じゃいけない。貫禄が必要だということだよ。よし、大学に戻って卒業ぐらいしておくか」
静江は不安そうな顔で通二を見た。
「そんなことをしても、お父さんは絶対に許さないに違いないわ……」
「とにかく、君は心配しないで、たくさん食べて元気にならなきゃね」
通二はそう言って帰っていった。

通二は久しぶりに本郷の東大構内に足を踏み入れた。もう除籍されていると思ったら、籍は残っており、授業料を払って卒論を出せば卒業できるとのことだった。無理を言って与えてもらった仕事だ。仕事を辞めるのにはさんざん悩んだ。しかし、迷った末に通二は「勝手なことを言うようですが、大学に戻りたいんです」と康次郎に言った。それだけで勉強になった。康次郎のそばにいることは、それだけで勉強になった。
「そうだなあ、勉強は大切だな」と、康次郎はポツリと言った。
「頑張れよ」
通二はその時、康次郎に本当の父親のような温かさを覚えた。

86

一九五一年九月、通二は東大に復学した。猛烈な勢いで卒論に取り組み、そして書き上げた。

静江は退院した。学校へ戻ってみたものの、体力的には限界だった。静江も退職を申し出た。校長は辞めないでほしいと止めたが、このままでは生徒にも迷惑がかかると静江は思ったのだった。短い教師生活だった。

「お父さん、通二さんは学校を卒業できそうです」

二人揃って、父に報告しに花家へ行った。

「とにかく、わしは認めん！」

しかし、荒江はずっと難しい顔をしたままであった。

突然、大きな声で荒江はそう言うと、立ち上がって奥へと行ってしまった。静江の怒りが爆発した。父に負けじと大声で叫んだ。

「いいわよ。そんなに許してくれないなら、勝手にするから！」

そうして、静江と通二は駆け落ちした。

静江と通二

若い二人

二人が向かった先は、長野県の上田市であった。上

87　第三章　駆け落ち

田市の愛宕町には、北上のおばさんと恵三ちゃん、馬場町には祖母チヨが住んでいた。

「どうしたの？」
急に訪ねてきた二人を見て、恵三ちゃんが驚いて聞いた。
「うん、お父さんが結婚を許してくれないから、家を出てきちゃったのよ。駆け落ちよ、駆け落ち。それで二人して、碓氷峠を歩いて越えてきたのよ」
「駆け落ち!?」
こりゃあ大変なことになったぞ、と恵三ちゃんは思った。信越本線で横川まで。そこから軽井沢までの峠を、若い二人は歩いて越えたのだという。
「途中、山蛭が落ちてきて大変だったのよ、肌にべったりくっついて。ね、ツウちゃん」
そう静江は言ったが、「ちっとも大変そうじゃないや。静江ちゃんうれしそうだ」と恵三ちゃんは思った。

「横川で峠の釜めし買ってね、うまかったな」と通二も楽しそうだ。
「二人ともこれからどうするんだい？ 荒江は知らないんだろ？」と北上のおばさん。
「とりあえず、おばあちゃんの家に行くわ。もう上野には帰らない」
「僕は大学の卒業式があるし、早く東京で仕事を見つけます。住む所を決めたら、静江さんを呼び寄せて、一緒に暮らすつもりです」と通二は覚悟を決めていた。

二人が馬場町のチヨの家に向かった後、北上のおばさんは上野の花家に電話をかけた。
「ああ、荒江かい？ 大変だよ、今静江ちゃんたちが家に来てね、帰らないって言ってるよ」
「あいつはもう娘でも何でもないから」

荒江のイライラした声が聞こえて、ガチャリと電話が切れた。

さあ大変なことになった。頑固な二人、荒江と静江がここまでこじれてしまってはどうしようもない――。そう思った北上のおばさんと恵三ちゃんは、顔を見合わせてうなずき合った。しばらくは様子を見るしかない――。

通二の就職

静江を上田に残し、通二は東京に帰った。就職先を決めて早く二人の生活を始めたい。しかし、慌てて卒論をまとめて卒業はできそうなものの、通二は就職戦線に乗り遅れてしまっていた。当時の就職試験は九月頃から始まっていたが、通二が就職課に顔を出したのは年末。「今時分来られてもない ですよ。三月になれば、どこかの学校で教員の欠員が出るかもしれないけれど」と就職課の事務員もそっけない。

半ば諦めかけた通二だったが、静江との生活がかかっている。三月早々、教員の口を求めて都庁に出かけてみた。しかし、欠員はなかった。ため息をつきながら部屋を出ようとした。

「おい、増田君。増田君じゃないか」

聞き覚えのある声がして振り返ると、こちらを懐かしそうに見ている中年の男性がいた。

「あれっ、先生、なんでこんな所にいるんですか」

都立十中で国語を教えてもらった田中喜一郎先生だった。東京都教育庁の人事課長になっていたの

89　第三章　駆け落ち

だ。」

通二が訳を話すと、先生はニヤリと笑った。

「俺の言うとおりにやれば、どうにかなるかもしれないぞ」

「教員の欠員は急に出ることがある。教育庁に毎日通えとアドバイスをもらった。人事課の前にある椅子に座っているんだ。そうしたら、いの一番にお前に声がかけられる」

それから通二は、毎日弁当持参で通い、朝一〇時から夕方五時まで、殺風景な廊下の椅子に座っていた。チャンスをものにするにはその場を離れるわけにいかないので、トイレもままならない。

三月も末となったある日、廊下の先から教育主事がスリッパの音も高く走ってきて、人事課の戸を開けて入っていった。半月の間毎日ここで座っていた通二の勘は冴え渡っていた。「それっ」と主事の後を追って中に入った。

「増田君、よかったね。待っていたかいがあったよ」

主事が差し出した書類に目を通していた田中先生が、ニッコリ笑った。

通二は、国立市の都立第五商業高等学校定時制課程の社会科教員になった。

新しい生活

通二は国立市に部屋を借り、静江を呼び寄せた。小さな一軒家の二階だった。当時の国立市は、戦後の住宅復興で人口はうなぎ上り。上野に住み慣れた静江にとっては、何もかもが新鮮だった。

90

ある日、女学校時代の友人の年子が、国立の新居を訪ねてきた。
「あっ、年子ちゃん来てくれたの。よかった！　今日、あなたのおごりね」
「えっ、おごり？」
年子が目を丸くしている間に、静江はそば屋に電話をかけ、そばを二人前注文した。国立の家に友達が遊びに来ると、必ず静江は食事をごちそうしてもらった。持つべきものはありがたい友達。通二が働いているとはいえ、生活は大変だったのだ。
「元気そうね、クロ」と年子。
「うん、おかげさまで。すっかり体調はよくなったのよ」と静江。一時、栄養失調で瘦せてしまった静江だったが、その頃には元に戻りつつあった。
「一日中家にいて何してるの？」と年子が聞く。通二は結婚を決めた頃、「料理も洗濯も掃除も僕がやるから」と言って静江を安心させていた。
「聞いてよ。通二さんにね、『じゃあ料理に洗濯、お掃除お願いしますね』って言ったらね、何て言ったと思う？　『えっ？　君、僕が全部するって本気にしたの？』って平気で言うのよ。ひどいと思わない？　だから、私が全部やってるのよ」
静江は憤慨したようにそう言った。

静江は父から「料理は男のするものだ」と言われて育った。洗濯や掃除もほとんどせずに過ごした。だから、通二だけが頼りだったのだ。それなのに、「本気にしたの？」ときた。静江はそれから、通二を「ホラ吹き通二」と呼ぶようになった。

第三章　駆け落ち

しかたがないから、静江が家事をすることになった。慣れない料理にも挑戦したが、なんせ覚えているのは花家の板前たちの姿ばかり。大きな寸胴なべに一升瓶の醬油をどぼどぼっと入れ、二切れの切り身の魚をぽいっと放り込んだ。ぐらぐらと魚を煮る。できたのは当然、しょっぱい煮魚。とても食べられたものではない。けれども、通二は黙々とそれを食べた。

「花家のお父さん、相変わらず反対してるの?」と年子が心配そうに聞く。

「さあ、どうしてるんだか。家を出てから会ってないもの。でもこの間、花家で働いているシーちゃんが、お餅や味噌を、父には内緒で持ってきてくれたのよ。シーちゃんの話では、父は機嫌が悪いらしいわ」と静江。

「クロは働かないの?」

「しばらくはね。今、通二さんの働いている第五商業の夜学の生徒たちに英語教えているの。上級学校に進みたいって言っている生徒だけ。授業が終わると通二さんが生徒を家に連れてくるのよ。勉強が終わると、夜食出してやったりしてね。この間の日曜日には、生徒たちと映画に行ったのよ」楽しそうに話す静江。

「そうそう、労働組合青年婦人部の機関紙で文化欄を担当しないかって頼まれたの。とりあえずやってみようかと思って」と静江が言った。通二の仲間の先生たちの労働組合からの依頼だった。

その時、「ただいま」と通二が帰ってきた。

「おや、いらっしゃい。年子ちゃん」と通二。

「おじゃましてます」と年子は言って、静江と通二の顔を見た。実に生き生きしている。新しい生活

が始まった二人。充実してるんだな、と年子は思った。
「年子ちゃん、通二さんの分のおそば頼んでもいい？」
静江がすかさず言った。

それぞれの活動

この頃、敗戦を体験した若者たちの多くが左翼運動に同情的だった。静江も労働組合青年婦人部の機関紙で文化欄を担当することになった。さまざまな活動をしている人たちを取材して、それを記事にする。学生時代、戯曲などの文章を書いてはいたが、内容も勝手も全然違う。でも楽しかった。お給料はなかったが、その代わり本が二、三冊もらえた。

ある日、共産党系の集まりで、俗悪な紙芝居を追放して教育紙芝居をつくり、子供を守るという趣旨の活動をしている会に取材に行った。紙芝居はこの頃子供たちに絶大な人気があったが、一方で目を引くための過激な表現もあって問題視されていた。そして、紙芝居屋さんの多くは軍隊帰りの労働者で、不器用でも紙芝居で食べていくしかない人たちだった。この会の人々は、子供の教育にふさわしい紙芝居をつくり、一人一人の紙芝居屋さんの現場に人形劇や楽隊を連れていって、「このおじさんの紙芝居を見に来ると、面白いことがある」と宣伝して歩くのだった。静江は彼らの活動に惚れ込んでしまった。

しばらくすると、機関紙の方はトラブルに巻き込まれて、事務所が閉鎖状態になってしまった。

「ぜひ、ここで働きたいんです」と、静江は紙芝居の会の中心人物A氏に頼み込んだ。

「いいけど、給料は出ないよ」とA氏は言った。

「お給料なんていりませんから。手弁当で通います！」

次の日から静江はこの会に通うことになった。紙芝居で売るアメを包んだり、酢昆布をはさみで切ったり。皆が「売（バイ）」（紙芝居上演のことをこう呼んでいた）が終わって帰ってくると、今度は人形劇の稽古をしたり。志を同じくする人たちとの活動は楽しかった。

静江が夕方に紙芝居の会から帰ってくると、入れ替わりに通二が学校に出かけた。通二が担当していた社会科は、日本史、世界史、経済、倫理、地理など、守備範囲が広い。「社会科は、起こったことを丸暗記するだけではいけない。その根底にあるのは何か。時代の雰囲気をしっかりつかむことだ」と通二は考えていた。

通二はしゃべることが大好きだ。美術論、哲学、宗教学と、自分の得意分野へどんどん脱線しながら、漫談調でまくしたてる。昼間の仕事の疲れで居眠りしていた生徒も目を覚まし、話に引き込まれたという。生徒たちは通二を、増田先生ならぬ「まっさん」と呼んで慕っていた。

通二が教師になって一か月、皇居前広場でデモ隊と警官隊が激突する「血のメーデー事件」が起きた。デモ隊は六〇〇〇人に膨れ上がり、二重橋前で警官隊五〇〇人と正面衝突。警官隊が発砲し、死者も出た。通二はこの頃地域の共産党に入っており、事件の時も教員組合の一人としてデモに加わっていたが、「こりゃ大変なことが起こった」とただ茫然と眺めることしかできなかった。

94

翌日学校へ行くと、包帯を巻いている生徒がかなりいた。事件でけがをしたのだろう。定時制の生徒たちの中には、学校がある国立市周辺に多くあった重工業の工場で働いている者が多かった。朝から夕方まで働き、疲れた体に鞭打って学校にやって来る。まさに筋金入りの労働者たちだ。
この事件をきっかけに、通二もいい加減な授業はできないことを改めて思い知らされた。

秘密

ある時、「ご相談があります」と静江に電話があった。堤清二からだ。
駆け落ちする前から、通二は静江を「この人が俺の女房になる黒岩静江さん」と清二に紹介していた。通二と清二は、お互いに東大を卒業した後も親交を重ねていた。
清二の相談は「秘密の通信文をガリ版印刷する場所がなくて困っている。お宅を昼間貸してくれないか」といった内容だった。当時、清二は共産主義運動に身を投じていた。
「もちろんいいですよ。ただ、下の階に大家さんが住んでいて、昼間は近所の奥さんたちを集めて、三越に納める着物を縫っています。警察に密告されないように気をつけてくださいね」
当時、共産主義運動は取り締まりの対象だったのだ。

次の日から早速、静江いわく「風体の異様な」男が三人やって来て、ガリ版を刷るようになった。トイレは一階の共同トイレだったため、男たちは下の階の奥さんたちにばれないよう、真っ黒な手をポケットに突っ込んでトイレに行く。しかし、そのうち奥さんたちが男たちに気づいて、ひそひそと

「増田さん、ちょっと」
静江が紙芝居の会から戻ってくると、大家さんに呼び止められた。
「昼間の男たち、上で何かやってるの?」
「主人の学校の先生たちです。文集のことで集まっているんです」
静江はひやひやしながら答えた。これはまずいと思い、よい手はないかと考えた。おまるだった。昼間トイレに行かなければ、男たちは奥さんたちに見られなくて済む。静江は奥さんたちのいる部屋の前を、抜き足差し足、おまるを持って奥さんたちに捨てに行く。スリル満点だった。静江はこんな「秘密」を頼まれたのも、通二に対する絶対の信頼があったからだと、後日静江は清二から人づてに聞いた。

一方、紙芝居の会で活動していた静江だが、しばらくすると中心人物A氏のやり方に疑問を抱くようになった。A氏は人形を遣うテクニックや歌、芝居など、どれもうまい。いっぺんに子供の心をつかんでしまう。すばらしい才能だ。ただ、「俺は共産党を背負っているんだ。明日の日本のために、俺の言うことを聞いていれば間違いない」と、何かにつけて独断専行だったのだ。
ある日、「今日は批判会をやろう」とA氏が言い出した。
「みんな自己批判と相互批判をやろう」
皆が畳に輪になって座った。やがて静江の番が回ってきて、A氏について日頃思っていることをはっきり言った。するとA氏は顔を真っ赤にして怒り出し、大きな裁ちばさみを畳にぐさっと突き刺し

96

上野「花家」の前の荒江

て怒鳴った。
「今までネコをかぶっていたのか！」
ものすごい喧嘩になってしまった。その日以来、静江は紙芝居の会に行くのをやめてしまった。

鍋を囲む

父の荒江はこの頃、料理人として多忙な日々を送っていた。少し前に銀座の松屋デパートの脇を入った通りに銀座「花家」をオープンしていた。店のつくりは上野の花家と同じだが、看板メニューは「カツ定食」や「おでん定食」など、おいしくて安い定食だった。お昼時になると近くの会社員が押し寄せた。場外馬券場が近くにあり、土日はその客が流れてきて大繁盛していた。

ある日、荒江は小太りの体を揺すりながら、上野の花家の店内を熊のようにのそ歩き回っていた。手を後ろに組んでちょっと腰を曲げ、ぶつぶつと何か

つぶやいている。考えごとがある時、荒江が必ず取る行動だった。
「おやじ、どうしたのかね」
板前の大泉さんがお帳場さんに聞く。
「静江ちゃんのことよ。あの子、またやらかしたのよ」とお帳場さんが言った。
「静江ちゃん、駆け落ちして三年だろ。今まで内緒にしていた親戚に『親の承諾は得ていませんけど結婚しました』ってハガキを出したんだよ」と従業員のシーちゃん。
「で、親の顔を潰したって親戚は怒っちゃってさ。旦那、困っちゃってるんだよって、方々から聞かれちゃって」

荒江もその父の由太郎も料理人。静江の母千代子も神保町の料理屋から嫁いできた。三人の子供は皆女の子。荒江は静江に「代議士になれ」とハッパをかけながらも、心のどこかで、長女である静江にこの花家を継いでもらいたいと考えていたようだ。「腕のいい料理人と一緒になってもらいたい」と。だが、口下手の父が静江にそんな話をしたことは、もちろん一度もない。
そうこうするうち静江が結婚したいと言い出し、相手は山の手育ちの日本画家の息子。しかも、東大卒のおまけつき。そんな男が、上下関係の厳しい職人気質の料理人たちの間でうまくやっていけるはずがない。そんな父の気持ちも知らずに、静江は駆け落ちしてしまった。
あれから三年以上。勘当状態だった。荒江は、静江がしばらくすれば通二とうまくいかなくなって戻ってくるだろうと思っていた。だが、その様子はなかった。
「なんで今、親戚に知らせる必要があったんだ？」

鍋を囲んで。左から父、祖母、美好、千江子、静江、通二

荒江はうろうろと店の中を歩き回るだけだった。

当の静江は、上田のおばさんのいる北上家に居候していた。妊娠四か月であった。この居候にも静江らしいアイデアが生きていた。

当時上田にいて大学受験に向けて勉強中だった北上家の恵三ちゃんを、国立の我が家に住まわせ、空いた上田の部屋を自分が借りる。そんな交換条件を恵三ちゃんに持ちかけたのだ。初めての妊娠で心細かった静江だったが、おばさんや祖母チヨのそばにいれば安心だ。恵三ちゃんも「静江ちゃんらしいな」と承諾してくれたという。

「子供も生まれるんだし、やっぱりこのままじゃいけない」と、静江は父とのことを思った。
「そうだ。いいこと思いついた!」
それが、親戚や花家の関係者に結婚報告を出すことだったのだ。
「こうすれば、だんまりの父も放っておけなくなるに違いない」

静江の読みは当たった。間もなく父から呼び出しがあり、静江と通二は、三年ぶりに花家の暖簾をくぐった。
「お父さん、子供ができたの」と静江が言った。
長い沈黙の後、荒江が言った。
「そうか……。披露宴をしなくてはいかんな」
父がとうとう折れた。通二のことはさて置き、生まれてくる孫のためだったのだろう。
披露宴を行う前のある日、父と祖母、静江ら三姉妹と、通二が集まった。皆で鍋を囲んで、二人の門出を内々に祝福したのであった。

静江はこの時のことを思い出す。湯気の立ち上る中、少なくとも六人の笑顔があった、と。この後、静江にとって最もつらい時期が待っているのである。

静江は二四歳になっていた。おなかには既に子供がいたが、なんとか花嫁衣裳を着ることができた。髪を日本髪に結った静江は、人形のようにかわいい花嫁だった。さすがに結婚式はしなかったが、披露宴は人形町の本家「花家」の座敷で行われた。仲人は本家の主人大川藤平。両家の親戚と津田塾の友達数名、堤清二の顔もあった。

人形町の花家は上野の花家とは違い、日本間のお座敷がいくつもある大きな料理屋だった。漆の足

静江の花嫁姿

付膳に並べられた料理は実においしかった。
　事情を知らない人から見れば、今で言う「できちゃった婚」。とにかく静かな披露宴だった。もっとも静江は、父が自分たちの結婚を完全に認めたのではないことはわかっていた。

第四章 お前、つまらなくなったな

母親になる

一九五五年八月、長男大輔が生まれた。元気のいい男の子で、荒江も大喜びだった。だが、母親になった静江は戸惑っていた。駆け落ちして以来、主婦業をやってはきたものの、相変わらず料理、掃除などは苦手だった。そこへ育児が加わった。静江の母は、静江が九歳の頃に亡くなっている。日々成長していく子供をどのように育てていけばよいのか、静江には全くわからず、育児書を片手に見よう見まねだった。通二が育児に参加することはなかった。

そして、静江はあることに悩まされるようになる。自分が母親になったことで、それまで封印してきた母千代子のことが思い出されるようになったのだ。母と不仲だったつらい思い出ばかり。

静江はこの頃、母とのことを数多く書き残している。小説の形をとってはいるが、自分の体験を書き残したものだ。内容は総じて暗い。幼い子供が台所の床下の狭い収納部屋に閉じ込められる話、母に叱られ傷ついた子供が街を徘徊する話など。静江は、子供時代の自分をつらい目に遭わせた母親の血を引いていることを強く意識していた。そのことを確かめ、自分自身を見極めるために、こうした文章を書

長男を抱く静江。祖母チヨと

いていたのだという。

その頃通二のアイデアで、近くに住む日本画家の佐藤多持のアトリエで、夜に「モデルデッサン会」が開かれることになった。これが子育てに疲れた静江を慰めることになる。美喜子夫人が津田塾の先輩だったことも幸いだった。子供を寝かしつけてから、静江も時々デッサンに参加した。
「こんばんは」
アトリエに通二と静江が仲よく入ってきた。
「あれっ？　赤ちゃんは？」と美喜子夫人が聞いた。
「いや、置いてきた」と通二。
「大丈夫、よく寝てるから」と静江。美喜子夫人は目を丸くした。
デッサンの後は、会の人たちといろいろ話もできた。静江には、このデッサン会が唯一の息抜きであった。

展望開けず

静江と通二は披露宴の後、自分たちの家を建てようと話し合っていた。国立に借りていた部屋は寒くて湿っぽい。子供を育てるのには環境がよくないと思ったからだ。静江は、子育ての傍ら、近所の子供たちに英語を教えた。少しでも家の資金の足しになればと考えたのだ。
大輔が生まれて三年後の一九五八年、念願だった自分たちの家を手に入れ、一家は練馬区の桜台に

移った。バラックのような建物だったが、それでもうれしかった。当時の桜台は見渡すばかり一面の畑で、家の屋根に登ると、歩いて五分かかる桜台の駅が見えたという。

この年、次男の雅志が誕生する。笑うと愛嬌のある子だった。静江なりに母親として接していた。だが、来る日も来る日もオムツの洗濯、三度三度の食事の支度、一日中しゃべるのは子供たちとだけ。通二は夜遅く疲れて帰ってくる。夜中は子供の夜泣きで飛び起きる。

この生活を続けてどうなるのだろう？　私は何をすべきなのか？　私は何がしたいのか？

戦後、明日を夢見る学生たちは、一生懸命勉強し、討論し、日本をよりよく変えるという理想と希望に燃えていた。当時、静江もその一人を自負していた。だからこそ、早く社会に出て理想を実現したいと思っていたものの、結局通二と出会い、駆け落ちした。結婚後、静江が労働組合の機関誌や紙芝居の会に参加したのも、自分に展望を与えてくれるのではないかという期待があったからだ。共産主義や実存主義、当時の思想をいろいろかじってはみたものの、結局どれも希望を与えてはくれなかった。そして生活に追われる日々。食べていくのに精一杯。

この頃の静江にとっては子育てもまた、将来の展望を封じるつらい時期と感じられたのだった。

父の病気

荒江は一九五九年、当時の皇太子のご成婚の宴で、調理師会「上又庵技会(じょうまたほうぎかい)」の会長として、弟子を引き連れて和食部門を五日間担当した。これによって紫綬褒章を受章している。荒江は昔、日本料理

の流派「四條流庖丁式」という平安時代から続く厳格な料理作法を学び、神事や祝い事の際に烏帽子に直垂姿で「庖丁儀式」を披露したこともある。まな板の上の魚に一切手で触れず、包丁と箸だけでさばく伝統的な技だ。技量と度胸が必要で、料理人にとって名誉あることだった。また、テレビの料理番組に出演したこともあり、業界ではちょっと知られた人であった。

だが、荒江は重い痛風で入退院を繰り返すようになっていた。原因はやはり食生活だ。入院すると食事制限がある。よくなって退院すると食べてはいけないものを食べて、また具合が悪くなる……といった調子で、病院と縁が切れなくなった。静江は父を心配して花家へ顔を出すようになった。
「お父さん、退院したばかりだから、もっと休んでなきゃだめよ」と静江が言うと、父は「仕事中だ、帰れ帰れ」と取り合わない。

静江は、なんとか父の顔を見に気軽に花家へ顔を出す方法はないかと考えた。そこで思いついたのは、当時花家に備え付けてあった公衆電話のお金を回収しに行くことだった。上野と銀座の花家に、集金と称して週一回顔を出す。結婚の時の騒動で、花家の職人たちによい顔をする者はいなかった。職人たちは、駆け落ち結婚した貧乏な娘がわずかな小遣い稼ぎで電話料金をあてにしていると思っていたようだ。

伏魔殿へ

通二はおだてるのがうまい。静江に向かって、「君のような才能のある人が働かないのはもったい

ない」と言い続けていた。後年、そんな通二のことを静江は親しい友人に「ある意味先見の明があった」と語っている。

一九六〇年。安保闘争で日本は大きく揺れ動いた。その一方で、日本経済は高度成長期に入っていた。通二は夜学の教員を八年間続けてきたが、その間に、教える生徒たちも教育そのもののあり方も大きく変わっていった。その頃通二は、子供が二人になったこともあり、国立市と板橋区の二つの学校を掛け持ちしていたが、次第にこの仕事は天職ではないと思うようになっていった。

折も折、花家が西武百貨店に出店する話が持ち上がった。その頃堤清二は池袋の西武百貨店で店長を務めていた。花家の出店について清二は、増田夫婦が関わることを条件としていた。通二は乗り気になった。でも静江は大反対。通二が商売に手を出すこと自体考えられないことで、しかも料理の世界は独特のしきたりがあったからだ。父荒江は調理師会の会長もしており、事情は複雑だった。静江には、まるで伏魔殿みたいな所と映っていた。

だが、通二は「なんとかなるさ」と簡単に引き受けてしまったのだ。

荒江も苦い顔をしていた。やはり、通二にできるはずがないと思っているのだ。とはいえ、デパートへの出店自体には興味があったし、清二の出した条件であるからには承諾せざるを得なかった。

池袋西武の仕事が始まった。上野の花家でつくった惣菜をデパートの地下で売る。ショーケースニつからのスタートだった。通二は販売を担当した。朝は二つの弁当を持って出かける。日中は惣菜売り場に立ち、夕方から国立と板橋で夜学の教師というハードスケジュール。弁当が二つ要るわけだ。

通二のことが気になった静江はある日、こっそりデパートへ出かけた。次男を背負い、長男の手を引いて、柱の陰から売り場をそっと覗いてみた。

「ありがとうございました！」

白衣を着た通二がお客に頭を下げている。これを見て静江は泣けてくるような思いがした。

しばらくして、静江は清二から呼び出された。

「今度、地下の惣菜コーナーをなくし、代わりに花家さんには七階のお好み食堂に出店してもらいたいと考えています。で、どうですか、あなたもそろそろ働いてみては？」

清二はひどく驚いた。

「まだ子供も小さいですし……」と静江が答えると、「実戦を経験しなければいけませんよ」と清二はたたきつける。通二も「働いてみたらいいじゃないか」と大賛成だった。結局、静江は上野の花家で働くことになってしまった。自ら伏魔殿に入り込むことになろうとは、思ってもみなかった。

デパートのお好み食堂

通二は教員を辞め、池袋西武七階のお好み食堂「花家」の店長になった。店長といっても実際は、荒江が料理をみて、荒江のいとこが帳場を押さえるという体制だった。通二は経営にも料理にも口を出すことができなかった。

料理の世界では、実力のない者には厳しい。荒江は「お前は板前以下なんだ」という厳しい態度を

崩さない。当時、家族四人暮らすのに最低でも月四万円は必要だったが、給料は月三万円だった。荒江としては「しごけばそれだけ伸びる」という期待を込めてのことだったのだが、通二は苦しい立場に追い込まれていった。

静江は、小さな子供たちを家に置いて上野の花家で働いた。準備もなしに飛び込んだ静江にできることは、皿洗いなど雑用ばかり。花家の職人たちにとっては、雇い主の娘である静江は目の上のたんこぶだった。昔気質の荒江は、実の娘だからといって特別扱いすることは一切なかった。朝から働き、店が終わる。それから片づけ、翌日の仕込みと、仕事は夜中にまで及んだ。静江は毎日へとへとになるまで働いた。帰れば留守にした分の家事と子供の世話がある。ある時静江が疲れて帰ると、通二が怒って待っていた。荒江と喧嘩したという。そんなことが度重なるようになった。

荒江は次第にデパートの仕事に嫌気が差すようになってきた。荒江に言わせれば、原価を無視してでもいい料理をつくろうとするのが職人の心意気だった。利益のためにほどほどのところで妥協するということができない。原価率に厳しいデパートの店には向いていなかったのだろう。通二も通二で、店にいても仕事がない。ふいにどこかへ行ってしまうことも多かった。行き先はだいたいパチンコ屋。だから、荒江が店に来てもいないことが多い。デパートの店が終わった後は、帰りに必ず上野に寄ることになっていたが、行けば荒江が「今日はどこへ行っていたんだ！」と怒鳴る。

通二は子供の頃から人に怒られた経験なしに育ったため、これには耐えられなかった。家に帰る

と、「お前のおやじはどうかしてる」とわめく。そして、酒を飲んで荒れるようになっていった。

八方塞がり

花家は当時鎌倉にあった西武百貨店にも売り場を持ち、多忙を極めた。
通二は花家ですっかり養子扱いの日々だった。それなのに、年上の板前を呼び捨てにしたり、ロシア民謡を鼻歌で歌ったり。上下関係の厳しい中で、通二の行動は当然、常識外れと見なされ、周囲からは総スカンだった。通二本人は、自分がなぜそんなに嫌われるのか理解できず、そんなところがますます彼を追い込んでいった。

一方の静江も、職人たちからは白い目で見られ、仕事は雑用ばかり。朝から晩まで働き、家に帰ると幼い子供の世話で、休む暇もなかった。それに加えて、通二と荒江の不仲。心労が絶えず、とうとう鬱状態になってしまった。荒江の知り合いの精神科医に診てもらうと「今はまだ大丈夫だが、過労状態なので休息と睡眠が必要」とのことだった。

「もう無理するな。働けるようになったら、また来なさい」と荒江が言った。
静江は花家を出て、アメ横をうつむき加減にとぼとぼと歩いた。
「私は何をやってもだめだ。やろうとすると、体が悲鳴を上げる。仕事でも子育てでも、妻としても半人前だ」
ふと、雑居ビルの入り口にあった「占い」の文字が目に入った。占い師と目が合い、ふらふらとそ

子供たちと桃狩り。上田にて

の人の前に立った。
「今あなたは八方塞がりの状態ですね」
静江の顔を見て占い師は言った。
「どうしたらいいでしょうか?」と静江が聞くと「焦らないこと、やけを起こさないこと」とアドバイスしてくれた。それを聞いて静江は気持ちを切り替えることができた。
せっかくの機会なのだから、寂しい思いをさせた子供たちとうんと遊んであげようと思った。一緒にピアノを弾いたり、近所の子供たちを家に呼んで皆で遊んだりした。日曜日には池袋にある西武のスケートセンターへも行った。

通二は荒れた生活を送りながらも、行きがかり上、「辞める」の一言がなかなか言い出せなかった。自分の敗北を認めることになるからだ。けれども、とうとう限界となり、この言葉を出さざるを得ない時が来た。
静江は待ってましたとばかりに「それがいいわ」と賛成したのであった。

M商会

通二は花家を辞めることにした。堤清二にそのことを報告し、今回もまた康次郎に頼んで仕事をもらった。一九六一年、通二は三五歳で西武百貨店に入社する。

営業の勉強を一からやり直さないとだめだと言って、清二は、当時西武百貨店が買収していた食品卸売業のM商会に課長の席を用意してくれた。とはころが通二にとって、このポストは居心地のよいものではなかった。生え抜きの社員たちを差し置いて、いきなりの課長職。通二は帳簿も知らず、食品のことも知らないのだ。当時の部下は後に、その頃の通二はいつもしかめ面でピリピリしていて近寄りがたい上司だったと語っている。

通二は早速、かつての定時制高校の同僚の先生の助けを借りて、簿記などの勉強を始めた。わからなくても部下に聞くことはできないので必死だった。

この頃流通の仕組みは大きく変化し、あちらこちらにスーパーマーケットが進出し始め、それによって潰れてしまう個人商店が続出した。M商会の取引先にも個人商店が多く、転廃業する業者が増えていた。また、暴力団がらみの計画倒産もあったようで、それに立ち会うことで通二はトラブルというものに強くなっていったという。

ある日、通二が明け方近くに疲れ切った顔で帰ってきた。
「どうしてこんなに遅かったの?」と静江が聞くと、「群馬の桐生の取引業者で商品を差し押さえてきた」と通二。

「家族で質素に暮らしている所に大勢で乗り込んでいってさ。そしたら主人が『お願いします。商品を持っていかないでください。それがないと、明日から本当に食べるものがなくなってしまいます』とすがってくるんだ。その手を払いのけたんだが、本当につらいよ。もうこんな仕事は嫌だ」

通二が珍しく愚痴をこぼした。

雨の動物園

「また、今日も遅いな」

静江は洗濯物をたたみながら時計を見上げた。日付が変わろうとしていた。その時、どたどたと足音を立てて通二が帰ってきた。「あっ、お帰りなさい」と静江が言う。それには答えず、通二は怖い顔をしてせっかくたたんだ洗濯物をわざと蹴散らしてドスンと座った。

今日も機嫌が悪い……静江は散乱した洗濯物を見つめながら悲しくなった。初めはそんな通二の態度に反発していた静江だが、度重なるうちに怒る気もなくなっていった。

通二は花家でうまくいかなくなった後、M商会に移ってからもストレスがたまる一方だった。帰ってきては静江に当たり散らす。

「お前、体もういいんだから、そろそろ働いたらどうだ」と、ある日通二が言った。

「それはそうだけど、子供たちはどうするの？」と静江。

「子供の面倒は誰かお手伝いさんを雇えばいいよ」と通二が言う。そして、さらに続けた通二の言葉に、静江は大きなショックを受けた。強い口調だった。

114

「家庭団欒なんて人間の堕落だ。お前、つまらなくなったな」

その夜、静江は眠れなかった。

しばらくたったある日、静江は妹の美好の嫁ぎ先へ子供二人と飼っていた猫を連れて出かけた。

「みよちゃん、ちょっと猫預かってくれない？」と静江。

「うん、いいけど、どうしたの？」と美好が聞く。

「私、通二さんと別れようと思うの。今日はこれから気分転換に、千江子の所に子供たちも連れていこうと思って」

その頃、もう一人の妹千江子は京都で所帯を持っていた。

京都行きはさんざんだった。クリスマスの時期。寒くて雨が降っていた。電車は混んでいて、おまけに後ろの車両に乗ってしまった。お昼近くになり子供たちが「おなかがすいたよ」と騒ぎ出しても、電車の車内販売はいつまでたっても静江たちの車両には来ない。結局、お昼を食べ損ねてしまった。京都に着いてからも、当てにしていた妹はおらず、困り果てた。

「お母さん、僕、疲れたよ」と長男の大輔が言った。

「そうねえ、千江子おばさんもいないし、どうしようか。そうだ、動物園でも行こうか」

「どうぶえん、どうぶえん！」とまだ舌足らずの次男の雅志がはしゃいだ。

雨の動物園はがらがらだった。静江はますます暗い気持ちになっていった。

「なんであんな人と結婚しちゃったんだろう……。結婚なんかしなきゃよかった」
鬱々と考えながら下を向いていると、突然「わーっ」という雅志の声が耳に飛び込んできた。はっとして声の方を見ると、ライオンの檻の前で泣いている。
「どうしたの」と駆けつけると、なんとライオンにおしっこをかけられたのだという。静江は思わず大声ではははと笑ってしまった。それまでしょんぼりしていた子供たちも、つられて笑い出した。
しばらくすると、また雅志が叫んでいる。何事かと思うと、今度はサルに引っかかれたという。静江はまたもや雅志の顔にはサルの爪痕がくっきり三本線でついていた。雅志はかわいそうだったが、この騒ぎで静江は少し明るさを取り戻したのだった。
「帰ろうか」と静江が言った。
東京に戻り美好の所に行ってみると、猫は通二が来て連れて帰ったという。
「通二さん、困ってたわよ。連絡があったら、早く戻ってきてほしいって言ってくれって」
子供たちは急な京都行きで、疲れ果てて寝てしまった。その寝顔を見ながら、静江はひとまずは家に戻る決心をしたのだった。

赤と黒

静江は鬱状態が続いていた。理想と現実との間での葛藤ばかりで、静江の持ち味だった前向きさはなくなっていた。駆け落ちして、病気して、出ると負けばかり。何かにつけて自信がなくなってい

気がつくと町を歩いていても下を向いていた。商店もまだ少なかった当時、八百屋には夕暮れになるとたくさんの買い物客が押し寄せる。静江も買いたいのだが、「これください」の一言が言えず、押しの強い奥さんたちに負けて、いつまでも八百屋の前で買い物かご片手にじっと野菜を見つめて立ち尽くしていた。

通二との離婚についても、まだ決められないでいた。

そんな静江の気を紛らわせたのは、やはり本だった。子供の頃から本の虫であった静江は、結婚してからも本だけは手放さなかった。子供に靴下をはかせる時も本を読みながら。何度でも繰り返していた。てポイッと放ると、それをはかせるのも本を読みながら。子供が靴下を嫌がっそんな状態の静江が、ある小説を読んで衝撃を受けた。スタンダールの『赤と黒』だ。

自分はどうあるべきか、どう生きていくか。そう考えた時、思い出したのは父荒江がよく言っていた言葉だった。

「女の子も野心を持て」

静江は「野心的であろう」と思った。『赤と黒』にはその「野心」が象徴的に出てくる。最初、静江は女性を主人公にした『赤と黒』を自分で書こうかとも思ったが、野心家が登場する小説。『赤と黒』の主人公ジュリアン・ソレルになって、男女問わず、小説を書くよりも自分が『赤と黒』の主人公ジュリアン・ソレルになって、ドラマの中の主人公を動かすように行動した方が、手っ取り早いし面白いだろうということに気づいた。学生時代に傾倒したスタニスラフスキーも、明確な目的を定めれば内面が伴い、動きに命が吹き込まれると説いていたではないか——。

『赤と黒』は静江の人生の教科書になった。以後、夏が来ると毎年読み返した。

一三歳の自分

静江の覚悟は決まった。自分の野心を実現していくことに専念する。そのためには、精神的に落ち込んでいてはいけない。「今の自分じゃだめだ」と静江は思った。でもどういう自分になるのか。これまでを振り返って、元気だった頃の自分を思い出してみた。すると、直感で「一三歳」という年齢の自分が心に浮かんだ。失敗も恐れず、好奇心も旺盛だった、あの頃。

「よし、一三歳に帰ろう」

静江は決めた。すると不思議なことに、あるべき姿のイメージが見えてきたのだ。今で言うイメージトレーニングだった。人に話せば「なぜ一三歳なのか」と不思議がられることだろうが、そうしたインスピレーションを信じて行動するところが静江のユニークさだった。おかげで、自分を取り戻すきっかけをつかみ、前向きになれた。った頃の精神がよみがえる気がした。恐れを知らなかった頃の精神がよみがえる気がした。

そして、野心を果たすためには収入がなくてはならない。に必要なのは、少しのお金と自分の部屋」というような言葉がある。自立するには、まずは自分でお金を得ることだ。

ある日、新聞を読んでいると、ある大物政治家の言葉が記事に載っていた。「政治とは、無から有を生ずることである」。静江はこの言葉にがーんと打たれた。「うーん、いいこと言う」と。この政治

118

家は賄賂や利権絡みの噂もあった人物だったため、この言葉は「無から有を生ずるためには、袖の下を受け取ることなど何でもない」とでもいうような、いささか無神経なものでもあった。だが、静江は独自に解釈した。

無から有を生ずるには、結局自分の頭で考え、工夫し、自分から行動しなくては実現しない。収入を得る方法は自分でつくる。静江はそう受け取ったのだった。

西武百貨店の火事

一九六三年八月、池袋の西武百貨店七階のお好み食堂フロアが火事になるという大事件が起きた。花家も完全に焼けてしまった。

しばらくしたある日、急に荒江から静江に電話があった。「お前、これから爆弾を持って堤清二の所に交渉しに行ってこい！」と荒っぽい。何事かと思って話を聞くと、火事の後花家から連絡がないのにしびれを切らした西武側が、「やる気がないのなら退店してくれ」と言ってきたのだという。通二が花家を辞めた後、Kという人物が店の責任者となり、荒江は彼に一切を任せていた。職人上がりで悪い人ではないのだが、ビジネス向きのタイプではなかった。火事の後ももたもたしていて、交渉などに不手際があったようだった。しかし、そうだとしても西武側がそんな態度に出るのは非情ではないかというのが荒江の言い分だ。

静江は、「わかった」と即座に答えた。持ち前の負けん気がふつふつ湧いてくるのを感じた。通二に話すと「じゃあ、堤に会ってこいよ。俺が行くわけにはいかないから」と言う。静江は早速、デパ

トへ向かった。

到着すると受付でいきなり「堤清二さんにお会いしたい」と申し出た。受付嬢は「スケジュールに入っていませんので、お会いできません」。そうくるだろうと思っていた静江は、わざと大きな声で「えーっ」と驚いてみせた。周囲の人が何事かと静江と受付嬢を見る。

「清二さんが来てくれと言ったから、わざわざこうして会いに来たのに、会えないんですか」

驚いた受付嬢は「どうぞ、どうぞ」と言って、慌てて通してくれた。

店長や重役たちの部屋では、清二が真ん中にいて、両脇にテーブルがあり、そこに彼に会いたい人が並んで順番を待っていた。静江もその列に加わった。

そして、突然の来訪に、清二が「どうしましたか？」と聞く。静江は事情を説明した。

「実は、火事の後ご挨拶が遅れてしまったことを理由に、西武から撤退してくれと言われたんです。撤退するというのは料理屋にとっては最大の屈辱なんですか。あんまりではないでしょうか」

それを聞いた清二は早速、食堂担当の人を紹介してくれた。その人はやり手として知られた人だった。図面を広げて、「店を出すとしても、もうこの場所しかない」と指で示した。そこは階の中でも一番条件の悪い場所で、おまけに西武直営の店の厨房の半分を貸すから共同で使ってくれと言う。静江も負けずに「それはできません」と言い張った。そして、一軒ずつ店の名前の入った図面の一か所を指して、「この店を別の

「もう大工が入っているから変更するわけにはいかない」の一点張り。

場所にやってください。これは西武の直営店なのだから融通が利かせられるでしょ」と言い切った。
そして「父は調理師会の会長なので、今回の件には全国の会員が注目しているんですよ」とはったり
も利かせた。だいぶ強引ではあるが、静江としては撤退だけは避けたいという一心だった。
　その結果、花家はめでたく静江が要求した場所に収まり、営業再開へ向けて動き出した。その場所
は客足がつきやすい場所だったので、再開後の営業成績はぐんぐんと伸びることになった。静江はこ
の一件で自分の交渉力に自信を持った。

第五章
女将さん時代

きつねの襟巻き

一九六四年三月二一日、この日は静江の誕生日だった。朝早くから鏡に向かい、髪を整えた。普段は化粧などしない静江だったが、この時だけは違った。きりっと眉を引き、紅を差した。黒留袖に着替え、きつねの襟巻をして、車で上野に向かった。

「お父さん、起きてる?」

静江は声を掛けた。

「おう、起きてるよ」

奥から声がした。部屋に上がっていくと、父は新聞を読んでいた。静江は父の前に正座した。

「お父さん。今日で私は、お母さんが亡くなった年になりました。三三歳です。以後よろしく」

父は新聞から目を離さずに「おうおう、そうかい」と言った。一息置いてから、静江は語気を強めて言った。

「ですから、今日からは私の言うことは何でも、お母さんが言わせていると思ってください。あなたの女房の意見として聞いてください」

父は新聞から顔を上げて「ええっ!」と声を上げた。

「お前が女房なんて、誰がそんなこと思えるか」

父は、そこで初めて静江の黒留袖姿に気がついて目を丸くした。そして、きつねの襟巻きしてきたのよ。では、今日はこい。静江はにっこり笑うと「ほら、お母さんの形見のきつねの襟巻きしてきたのよ。では、今日はこ

れで」と立ち上がり、部屋を出た。

荒江は言葉を失い、ぽかんとした面持ちで見送るしかなかった。

それぞれの道

自分は何を仕事にしたらいいか。静江は考えてきた。一番気になっていたのは花家のことだ。静江は三人姉妹だったが、妹たちはそれぞれ結婚し、長女の自分は駆け落ちしてしまった。父は、店の経営は人任せ。最近は入退院を繰り返し、体調は思わしくない。

「このままだと花家はどうなるか。父の晩年は寂しくなっていくに違いない……」

そして、母のこともあった。母は神保町の大きな料理屋から花家に嫁に来ながら、荒江の助けが十分できないまま若くして亡くなり、やはり無念だっただろうと思うのだ。

静江はこの二年前、祖母チヨを亡くしている。チヨは祖父由太郎の後妻なので静江と血はつながっていないのだが、母亡き後、チヨは静江の心のよりどころであった。長男大輔も上田のチヨのもとで産んでいる。そのチヨの死は、静江の自立のきっかけとなる大きな出来事だった。

花家を継ぐのは自分しかいない。静江はそう結論づけたのだった。

静江が花家を継ぐ気になった理由は、ほかにもあった。

ある時、池袋西武の店の責任者K氏が、「デパートの店の食器類が火事ですっかりなくなって困っている」と静江に言った。「花家のおやじさんみたいに余分な器があればいいんだが」とK氏。する

と通二が、「倉庫の食器、使っちゃえば?」と言ったのだ。
上野の花家には倉庫があり、食器類がたくさんしまってあった。荒江は器にも妥協せず、よいものを探し求めて使ったので、食器類も上等なものだった。保管している器も上等なものだった。K氏と通二の会話を聞いた静江は怒りを抑えがたくなった。食器類は花家の財産。簡単に「使っちゃえば」などという類のものでは断じてない。こんな神経の人たちに店は任せられない。私が出ていかなくては、と強く思ったのだ。

さらに、もう一つの重大な出来事が、静江の自立の契機となった。
ある日通二が、「自分の給料は自分の好きに使いたい」と言い出したのだ。さらには、「自分の好きな絵を描くために、別のアパートにアトリエとして部屋を一室借りたい」と静江に告げたのだった。M商会の仕事は厳しく、気持ちのすさむ毎日だった。そんなつらさから逃れたいとでも言うように。
普通の夫婦では考えにくいことだが、静江は通二の提案を受け入れた。

「これ以上、金銭面でこの人を頼ることはできない。子供たちを育てていくためには、自分で稼がなくてはいけない」
静江は腹をくくった。この時以来、何かあれば静江が通二に相談する関係は続いていたが、通二が現役を引退するまで、子供の教育費も含めて彼からお金は一切もらっていない。

通二と静江。こうして二人はそれぞれの道を走り出したのである。

店の名は大雅亜

　火事で西武の花家がしばらく休業となったことで、静江は職人たちの働き先確保に知恵を絞った。
「アメ横の『子供の家』があった場所に手を加えて、飲食店にしようと思うんだけど」と静江が通二に言った。
「いいんじゃないか」と通二。
「それでね、札幌に行かない？」と静江。
「札幌？」
　通二は突拍子もない提案に驚いた。
「いいからいいから、食べてもらいたいものがあるんだって」
　二人は札幌に旅立った。街に着くと、ある小さな店に入った。札幌ラーメンの店だった。そのラーメンがたいそうおいしかった。
「札幌ラーメンの店をアメ横でやりたいと思うんだけど、どう思う？」
　今でこそ行列ができるラーメン店は多いが、当時はまだラーメン店をやりたいと思うんだけど、どう思う？」
今でこそ行列ができるラーメン店は多いが、当時はまだラーメン店はマイナーな食べ物だった。しかも、札幌ラーメンは東京ではほとんど知られていなかった。だが、静江は飲食業を生業にすると決めた時点で、食に対するアンテナを張っていたのだった。
「東京でも絶対当たるな」と通二がスープを飲み干しながら言った。通二の一言を聞いて、静江は「してやったり」という気持ちだった。
「それでね、もう店の名前は決めてあるの。大輔の大、雅志の雅と、それに子供たちがアジア（亜細

127　第五章　女将さん時代

亜）で活躍するよう願いを込めて、『大雅亜（たいがあ）』

早速、遊んでいる職人たちを集めて、ラーメンのつくり方を勉強してもらった。荒江も協力してくれた。こうなれば心強い。

価格設定も工夫した。ラーメン一杯一〇〇円、餃子一皿一〇〇円、チャーハンも一〇〇円、「何でも一品一〇〇円」の店にしたのだ。当時としても安い値段だった。

こうして、静江の初めての店となる「大雅亜」が上野にオープンした。上野は庶民の町。戦略はずばり当たった。初日から大盛況。長蛇の列ができる人気店になった。

半紙作戦

上野の花家の調理場に、墨で文字が書かれた半紙がたくさん貼ってある。「計量を守ろう」「砂糖大匙一杯」「醬油カップ二分の一」等々。久しぶりに花家を訪ねた美好がそれを見て驚いた。

「大泉さん、あれ何？」

「ああ、あれかい。静江ちゃんがね、みんなに守るようにって書いて貼ってるんだよ」

板前の大泉さんは苦笑した。

「本当にね、静江ちゃんは料理ってものがわかってないんだから」とお帳場さん。静江のこの半紙作戦は、板前たちにはすこぶる評判が悪いようだった。

そこへ、静江が帰ってきた。

「あら、みよちゃんいらっしゃい。どうしたの。お昼でも食べていきなさいよ」

美好は静江の腕をつかむやいなや、テーブル席の奥へと連れていく。

「お姉さん、あれはまずいんじゃない？ 板前さんたちに対して」

「あれって？ ああ、半紙のことね。いいのいいの、意識改革よ」と静江は涼しい顔だ。

少し前から、静江は会計学校に通っていた。店をやるには経理を覚えなくてはならない。静江は上野で大雅亜を経営しながら、花家が心配で店に顔を出していた。しばらくすると、店の状態が少しずつ見えてきた。繁盛していると思っていた花家だが、お客は多いにもかかわらず儲けは少ない。調理の様子をじっと見ていると、調味料が実に大ざっぱに使われていた。静江はひらめいた。

「調味料をはじめ、素材をきちんと計量して使えば、原価を抑えることができる」

それで半紙の登場だったのだ。

しかし、自分の腕を誇りに仕事をしている板前たちにとっては、計量など素人のすること。当然ながら、この半紙作戦への反発は大きかった。ただでさえ煙たい存在だった静江が、また店に入り込んできた挙句に、いきなりこの半紙だったのだから。

女将への道を進む静江（中央）。「大雅亜」の従業員と

129　第五章　女将さん時代

女に何ができる！

「お嬢さん、ちょっと話があるんですが」

ある日、ドスの利いた声が静江を呼び止めた。板前の一人だった。一匹オオカミ的な陰のある男で、何年か前、腕は確かだということで店に入ってきた人だった。畳の部屋に差し向かいに座る。

二人で、三階にある料理人たちが寝泊まりする部屋に行った。

「実は、私、おやじさんから店を任せてもいいって、言われていたんですわ」

男が鋭い目つきでそう言った。

「いつ言われたんですか？」と静江。

「三年ぐらい前ですかね」と男が言う。三年前といえば、通二と荒江がしょっちゅう衝突していた時期だ。体調も思わしくなく、自分の跡取り候補として様子を見ていた通二が商売に向かないと見限った荒江が、かっとなってそう言ったのかもしれない。

「そう言われてもね」と静江が言葉を濁していると、男は興奮してきて、大声で怒鳴り始めた。

「女にに何ができる！　俺がこの花家をやるって言ってるんだ！」

そして包丁を取り出すと、畳にぐさっと突き刺した。静江は怖くて体が震えた。しかし、相手にそれを悟られてはつけ込まれる。負けてなるものかと大きな声を出した。

「花家はこの私が命を懸けてやっていきます！　刺したければどうぞおやんなさいよ！」

静江のただならぬ剣幕に押されたのか、男はしぶしぶ引き下がった。男が部屋を出ていっても、静江はなかなか立ち上がれなかった。改めて、大変な世界に入り込んでしまったと感じた。

130

夜遅く、雨が降り出した。友人の重子に、静江は電話をかけた。
「どうしたの」と重子。雨の音で静江の声が聞き取れない。ボソボソと静江らしくない声。
「今日ね……大変な日だったわ。疲れちゃった。料理の世界はまるっきり男の世界。こんな中でやっていけるかな」
静江はその日の出来事の一部始終をぽつぽつ話した。
「そう、大変だったわね。怖い目に遭ったわね。で、その男どうしたの？」と重子。
「辞めるって、出てったわ」と静江。
「それはよかったわね。おねえさん、元気出してね」
「重ちゃんに話したら少し元気出てきた。ありがとう。じゃあまたね」
静江は電話を切った。

M氏との対決

静江は、花家の登記簿謄本を取ってみて驚いた。花家の代表が、荒江ともう一人、花家の経理を担当するM氏との二人となっていたのだ。
M氏は戦後、行商をしながら経理の勉強をしていた苦労人で、上野の花家へもよくお菓子などを売りに来ていた。荒江はこういう話に弱い。M氏を気に入り、アメ横の「子供の家」に三畳ほどの場所を提供した。M氏はそこで事務員の女性一人を雇い、会計事務所を開いた。その後、荒江は花家の会

計や取引などの一切をM氏に任せていたのだった。
　しかし、静江が花家に出入りするようになって以来、静江はM氏に対して不信感を抱くようになった。M氏がアメ横の店子との間で結んだ契約が花家に不利な内容だったり、帳簿に不明な点があったりしたのだ。そんな矢先のことだった。

「お父さん、Mさんをいつから花家の代表にしたの？」
　静江は荒江に聞いた。荒江の驚いた顔が忘れられない。父も知らなかったのだ。無理もない。荒江は帳簿などほとんど目を通すこともなく任せっきりだった。
　静江は悪い予感がした。このままでは、花家が乗っ取られる。すぐさま行動しなくてはいけない。
　まず、税理士をしている知り合いの女性に話を聞いてもらった。
「代表になるには取締役会で承認されることが必要なので、その議事録を見つけること。それから、代表者には絶対の権限があるから、とにかく代表から降りてもらうこと」とのアドバイスを受けた。
　静江は策を練った。M氏は静江たち三姉妹が女学生の頃から知っている。当時の「子供の家」は、一階にM氏の事務所、祖母の部屋、二階は静江たち三姉妹と、居候だった大学生たちの部屋。毎日たくさんの若者たちが出入りし、騒がしいなんてものじゃなかった。M氏から見れば静江はいつまでも、じゃじゃ馬で無知な女の子だった。それを利用しようと思った。
　静江は着物を着て雅志を連れて、その頃別の場所に移っていたM氏の事務所を訪ねた。大勢の人を雇い、大きな事務所になっていた。

「Mさん、今日はお願いがあって来ました」と静江は言った。そして、「ああ、おなかがすいた。Mさん、おそばをごちそうになってもいいかしら？」と頼んだ。何も考えていないような静江を見てM氏は、警戒心もなくそばを取ってくれた。

そばをずるずるすすりながら静江は、「Mさんは本当に花家のためによくやってくださって、なんとお礼を言ったらいいのか」と話し始めた。雅志が落ち着きなくちょろちょろ動き出す。静江はわざと大きな声で、「雅志、そんなことしちゃだめでしょう。こっちでおそばを食べなさい」と雅志を叱った。M氏はすっかり油断しているようだ。

「それで、通二さんが堤さんから、『表向きだけでも花家の代表になってくれ、そうしないと西武の役員たちに話ができない』と言われているんです。少しの間でいいですから、通二さんに代表にならせていただけないでしょうか？」と静江。M氏はしばらく考えていたが「いいでしょう」と言って、書類に実印を押してくれた。

静江は「勉強のため」と言って、議事録を借りることにも成功した。議事録では荒江の捨印を使って、M氏が代表になることが承認されていた。誰が見ても一目でわかる手口だった。

「年寄りや女ばかりだと思ってバカにして……」

静江の怒りは収まらなかった。

荒江と相談し、手続きを踏んだ上で、M氏は花家を辞めさせられた。しばらくしてM氏がこのことに気づいたが、後の祭りだった。M氏が荒江との共同代表になった。

上野大雅亜4周年、銀座大雅亜2周年のチラシ

銀座大雅亜

　銀座の花家も売り上げが落ちていた。そこで静江は思い切って、「銀座大雅亜」に変えることに決めた。荒江も賛成してくれた。

　ところが、今度は通二が大反対。「俺はラーメン屋の娘と結婚したんじゃないよ」と言い出した。「銀座でラーメンはだめ。やめときなさい」とそっけない。

　「大丈夫、ちゃんと考えてあるから」と静江が強く言い張ると、「そんなに言うなら、子供を連れて出ていってくれ」と通二が反発する。静江は悲しくなった。何をそんなに反対しているのだろう。銀座に花家という名がなくなるのが嫌なのか。荒江でさえ賛成したというのに。

　売り言葉に買い言葉。静江は家を出た。花家の女性従業員の部屋の片隅に、子供と一緒に寝かせてもらうことにした。

静江は銀座大雅亜の店づくりに没頭した。最初からアイデアがあった。上野大雅亜を開店して二年余り。繁盛しており経営は順調。近所にも同じようなラーメン店が増えてきたほどだ。ところが、よく観察してみると、ラーメン店のお客は大半が男性客である。女性客が一人でも気軽に入れるラーメン店をつくる——これが静江のアイデアだったのだ。

銀座という土地柄、おしゃれな女性たちが多く集まる。静江は店の内装に赤を使った。入り口も赤い扉にした。それはとても目を引いた。天井には、静江がこれまでに見たたくさんの映画のポスターを重ね貼りした。静江は毎回、映画に行くとパンフレットとポスターを買っていたのだ。そのコレクションは相当な量になっていた。

こうして、ラーメン店らしくないラーメン店がオープンした。「女性に大人気のラーメン店」として、銀座大雅亜は大繁盛する。

「静江もなかなかやるな」

怒っていた通二も認めざるを得なかった。静江は結局、子供たちと家に戻った。通二は思った。

「これからは、能力のある女性の時代だ」

インディアンごっこ

ある朝、桜台の家の前が騒然となった。子供たちの泣き叫ぶ声。若い女性の声がする。

「やめなさい。雅志くん。こらぁ」

何事かと静江が表に飛び出すと、次男の雅志が通園途中の幼稚園児の列に泥まんじゅうを投げつけ

ているのだ。にこにこと楽しそうに。女性の声は引率の先生だった。
「雅志、だめよ！」と静江は思わず怒鳴った。とりあえず雅志を抱きしめ、泥まんじゅうを投げるのを止めさせたが、「どうしてだめなの？」と雅志。けげんそうな表情だ。園児らは皆泥だらけで泣くばかり。先生も興奮状態だ。静江は平謝りだった。後で静江が雅志に問い質すと、遊んでいるつもりだったのだという。
またある日は、仕事に出ていた静江のもとに友人から電話がかかってきた。
「今、あなたの家に来たんだけれど、お宅の大黒柱切っているわよ」
びっくりして家に駆けつけると、雅志が一心不乱にのこぎりで柱を切っていた。
「どうしてそんなことしたの？」と静江が聞く。雅志は「のこぎり見つけたから、何か木を切らなっちゃうと思ったんだよ。そしたら、家の中にいい木があったから。半分切れたよ」と無邪気な返事。途方もない発想に、静江はただため息をつくばかりだった。

静江が家に帰るのは夜遅くで、子供たちの世話ができない。食事はお手伝いさん任せ。けれども、子供たちのやんちゃについていけない人もいて、お手伝いさんは何人も替わった。
「お母さん、おなかすいたよー」と花家に子供から電話があることも。母親だからと店を空けるわけにはいかない。車を運転して出前をしていた日のこと、ふと見ると雅志が前方をとぼとぼ歩いている。手足は傷だらけ、洋服も汚れている。駆け寄って抱きしめたかった。でも、しなかった。出前を優先したのだ。
毎日遅く帰って子供たちの寝顔を見る。「ああ、神様。今日も子供たちは無事でした。ありがとう」

と祈る毎日だった。

また事件は起きた。その日も静江は上野に出ていたが、忘れ物に気がついて家に取りに帰った。
「大輔、雅志、どこにいるの？」
「ただいま」と言っても返事がない。
どこからか、「アワワワァー」と子供たちの雄叫びが聞こえてきた。
母屋の脇の物置小屋からだった。静江が物置のドアを開けると、そこには火を囲んで踊り狂う五、六人の子供たちの姿が。火は既に天井に届きそうになっていた。
「ご近所の皆さん！　火事です！」
静江はとっさに大声を出した。近所の人たちが、大慌てで集まってきた。大人たちは顔を真っ赤にしながら手分けして水を掛けた。間一髪で火は消えた。
「お母さん、何しているの？」と子供たち。
「あんたたち、どうしたの！　火事になっちゃうよ！」
「インディアンごっこだよ〜」
親のいない家は、近所の子供たちの格好のたまり場になっていたのだった。

雅志、新潟へ

小学校へ上がった雅志の成績はさっぱりだった。読み書きもできない。

ある時、学校の先生に呼び出され、彼が学校に行っていないことが発覚した。聞けば、池袋などの繁華街をぶらついていたらしい。西武の食品売り場の試食でお昼を済ませることもしょっちゅうだったという。

「池袋も飽きちゃったし、今日は新宿でも行ってみるかな」と、ある日雅志は考えた。新宿の街をふらふらしているとおなかがすいてきて、近くにあった店に入った。スナックだった。薄暗い店内に入ってきた子供を見て、ママさんはびっくりした。

「どうしたの？　迷子？」と聞くママさんに「今日はね、創立記念日で学校休みなんだ。サンドウィッチと牛乳ちょうだい」と雅志。人懐っこい顔でにこにこしている。ママさんはそれ以上何も聞かずに、サンドウィッチと牛乳を持ってきてくれた。

小さかった雅志は、家に帰れば大輔の友達にいじめられる。気の強い雅志は立ち向かっていくので、喧嘩も絶えなかった。ある日、テレビでちゃんばらを見ていた子供たちは、やってみたくなって木の棒で遊んでいたが、だんだん本気になり、大輔の棒が雅志の頭を直撃。血が噴き出し、救急車が出動する事態となった。あと数ミリ深ければ命がなかったという。

そんなことが数年続いた。相変わらず静江は早朝から深夜まで働きづめだった。毎日のように店でも家でも問題が起きる。このままでは、子供たちがだめになってしまう。子育ての時間をとるためには、自分の代わりに花家を支えてくれる人が必要だ。「恵三ちゃんなら信頼できる」と静江は考えた。通二と二人で頼みに行ったが、既に就職し家庭もあった恵三ちゃんには無理な話であった。

周囲からは、花家は女と老人だけの店だと思われている。現に、身近な会計士にも騙されていた。四方八方、花家を狙う敵ばかりだったのだ。銀座の花家も上野の大雅亜も、それぞれ別の人物に乗っ取られそうになったことがあった。問題を解決したと思ったら、悪い人がまた絡んでくる。常に目を光らせていなければならなかった。今、ここで店を空けることはできない。病気の父や、早く亡くなった母のためにも自分が頑張らなくては。

「踏ん張り時だわ。花家を継ぐと決めたんだから。子供たちはせめて三年、誰かにみてもらおう。三年たてば、小学四年生の雅志も中学生になる。そしたら、自分のことは自分でできるだろう」

子供を任せるのは絶対に信頼のおける人物でなくてはならない。そして、家庭的で温かい人に育ててもらいたい。友人の重子にあたってみた。重子は「私は無理よ。お手伝いさんじゃだめなの？」と言う。重子はとうに結婚し子供もいるので、当然だった。

当時、花家に新潟から働きに出てきている女の子がいた。明るくてよく働き、静江も気に入っていた子だった。彼女に新潟の家族の話を聞いたことがあった。両親は米農家だという。彼女の兄の子供が二人いて、年齢が雅志と近かった。自然が豊かで、戦前の生活が残っているような所だと聞いた。元気のいいあの子には、思いっきり野山を駆け回ることができる生活が合っているかもしれない。

せめて雅志だけ預かってもらうことはできないだろうか。身を切るようなつらさだった。静江は眠れぬ夜を過ごしたが、決心し、聞いてみた。「新潟でうちの子を三年だけ預かってもらえないだろうか」と。最初はびっくりされたが、先方の新潟の両親も事情を聞いて、それならばと引き受けてくれた。

つらい決断だった。しかし雅志にしてみればもっとつらいことであり、なぜ自分一人だけが知っている人もいない新潟に行かなければならないのか、理解できていなかった。子供たちに対して愛情がないのでは決してない。むしろ、子供たちを思う心は人一倍あると静江は自負していた。しかし、このまま一緒にいては、幼い頃自分を傷つけた母と同じ道を歩むことになってしまうと思った。親になって以来、自分が母の血を引いていることを、どうしても意識せざるを得なかった。

そして、「花家を継ぐ」と決心した以上、その決意を貫くためには鬼になるしかなかった。

その時の静江にとって、これが精一杯の決断だった。

引き継ぎの時

次男の雅志を新潟に預けて以来、その寂しさを紛らわすように、静江は前よりも一層忙しく働いた。

上野の花家、上野大雅亜、銀座大雅亜。三つの店を掛け持ちし、どの店も繁盛していた。

毎日、着物をピシッと着た。食べ物を扱うことは人の命に関わること。自分がだらけた姿勢を見せれば、従業員の気持ちも緩む。自分を律し、料理人たちにも目を配り、日々細心の注意を払った。仕出しの時は自ら車を運転した。横に従業員を座らせ、よく車中で歌った。従業員たちの気持ちを引き立てるためだ。

花家の休みはお正月の一日だけ。その前夜はご苦労さん会を兼ねた宴会。静江考案の「ダジャレ福引き」をして、従業員たちの喜びそうな商品を景品に用意した。

女将時代の静江（前列左）。花家にて

花家の板前や従業員たちは、次第に静江のことを「女将さん」として認めるようになっていった。

そんな中突然、銀座大雅亜の地権者から、ビルの建て替えのため立ち退いてほしいという話が持ち上がる。銀座大雅亜は繁盛している。手放すわけにはいかなかった。

その頃、父荒江は心筋梗塞を起こし、飯田橋の警察病院に入院していた。戦前から花家に食べにきていた警察関係の人の紹介だった。痛風をはじめ、神経痛、糖尿病、そして肺がんまでわかり、病状は既に相当悪化していた。静江はそんな父に心配をかけまいと、店のことはほとんど話さなかった。しかし、この立ち退きの件については話さないわけにはいかなかった。

「お父さん、銀座の店がね、出ていけって迫られているのよ」

しばらく黙っていた父が、口を開いた。

「時間をかけて誠実に交渉しなさい。そして立ち退き料をもらったら、次の事業資金に」

一気にそれだけ言うと、荒江は目を閉じた。何かくどくどと言われるかと身構えていた静江は、この簡潔なアドバイスに驚いた。聞けば、荒江は毎日病院に世話をしに来ているシーちゃんから、日頃の静江の「女将さん」としての奮闘ぶりを聞いていたのだそうだ。そして、引き継ぎの時が来ていることを荒江は感じていたのだった。

池袋パルコ誕生

通二にも転機が訪れようとしていた。

奮闘むなしく、M商会は通二の入社三年後に倒産した。百貨店に戻った通二は、船橋西武（一九六八年開店）、渋谷西武（一九六九年開店）それぞれの開店準備室長として全力投球の日々を過ごしたが、開店のめどが立つとまた本部に戻って「総務部付」。閑職であった。机の上に司馬遼太郎の本を積み上げて一日中読みふけったが、それにも飽きてきた。

「もう、この会社には俺の仕事はないな」と通二は思うようになる。机を片づけたりして辞める準備をしていたある日、「池袋三越の裏にある喫茶店に来てくれ」と清二からの伝言があった。行ってみると、清二はもう来ていた。

「池袋の東京丸物を再建しようと思ってる。負債は八億円。どう、やってみる気ある？」

丸物は京都に本店を持つデパート業界の老舗で、全国的に店舗を展開していた。池袋駅にも「東京丸物」を開店させていたが、売り上げが低迷し、西武に再建を託したのだ。話を聞いているうちに「東京丸物」を開店させていたが、売り上げが低迷し、西武に再建を託したのだ。話を聞いているうちに「東京丸物」を開店させていたが、売り上げが低迷し、西武に再建を託したのだ。話を聞いているうちに、かえって闘争心が湧いてきた。通二は即座に「やります」と返答し、東京丸物

の再建を任されることとなった。
ここから、通二の快進撃が始まった。

　通二は、池袋には若者が少ないことに気づいた。当時、東京で文化発信地として若者を引きつけていたのは新宿だったが、その要素の一つとしてビルの中に小型専門店の魅力があった。それならば、ビルの中に専門店を組み込み、上に伸びる「街」をつくったらどうかと考えた。

　しかし、一括経営を旨とする西武百貨店側には受け入れ難い案だった。「あいつは何もわかっちゃいない」と役員からもさんざんだった。しかし、従来のテナントビルのように家賃を取るだけの仕事ではなく、コンセプト設定、テナント指導、宣伝を行い、ビル全体の運営のイニシアチブを確立するというアイデアで、通二は役員たちを説得した。そうこうするうちに、東京丸物の負債は一〇億円を超えた。もう待ったなし。最終的には通二のテナントビル構想にオーケーが出た。

　静江の奮闘ぶりも影響してか、通二は以前から「これからは女性の時代だ」と確信していた。そこで、このテナントビルでは女性にターゲットを絞った。そのライフスタイルを研究し、ファッショナブルなテナント集めに東奔西走した。最初は店が決まらず苦労し、通二自らテナントをプランニングし、店のオーナーを募ることもあった。努力の結果、一七〇のテナントを集めることに成功した。

　名称は、パンパンとはじけるような「パルコ」とした。イタリア語で公園、広場の意味だ。それ以来いくつもの店の名付け親となった通二のネーミングの基本的理念は、「明るく、華やか、陽気で小粋」だった。そのパルコに「西武」の文字を加える案が出たが、通二は反対した。「パルコは西武の

こうして一九六九年、池袋パルコは誕生した。

付属物でなく、一線を画した独自の存在でなければならないという信念からだった。

マイナスからのスタートだから、宣伝費もままならない。通二は、全従業員の三分の一に当たる三〇人のスタッフを選び出し、PR軍団を立ち上げ、陣頭指揮を執った。といっても、この分野では皆、ほとんど素人だった。テレビCMや新聞、雑誌広告はコストが高く手が出せないので、目をつけたのがタイアップ広告だ。ちょうどこの頃、ファッション誌や女性誌の発刊が相次ぎ、それらは斬新な企画や話題を求めてきた。OLをターゲットとしたパルコは、女性誌にとっても格好のパートナーとなったのだ。パルコにとって渡りに船だった。

池袋パルコのプランニングは当たった。営業時間も百貨店よりも二時間半長くすることで、会社帰りのOLの需要を吸収した。狙いどおり、夜の二時間半に売り上げが集中した。池袋駅前の人通りも増え、夜の街の風景が一変した。売り上げは順調に伸びていった。

パルコ文化発信

通二は池袋パルコ開業から四年後の一九七三年、渋谷パルコをオープンさせた。渋谷パルコは駅から数百メートル離れ、途中から上り坂になっている。商業施設には不利な土地だと誰もが思った。しかし、渋谷はそもそも坂の街だ。通二は、坂道には「見えないこの先に何があるのだろう」というドラマがあると考えていた。そ

144

こで、「すれちがう人が美しい──渋谷公園通り」という渋谷パルコのキャッチコピーを打ち立て、渋谷駅からパルコを通り代々木公園へと続く坂道を「公園通り」と名づけた。坂道にはおしゃれな電話ボックスをパルコの費用で設置し、パルコへのアプローチとして演出した。

加えて、パルコを文化の発信基地として認識してもらう何かが必要だった。そこで通二がしたことが、劇場（西武劇場、現在のパルコ劇場）をつくることだった。「パルコの中に劇場があるのではなく、劇場の中にパルコがある」という考え方だった。演劇は、学生の頃からの通二の人生における最も大切なテーマであり、それは静江とも共通していた。

「堤清二が百貨店やスーパーを軸として演じる芝居は面白いが、増田通二の芝居はそれと違ってまた面白いと言ってもらう」。これが通二の思惑だった。

パルコの文化発信基地としての知名度は急速に高まった。通二が語るパルコの基本理念は「本人も周囲も面白がること」。何か面白いことはないかと、社員たちの仕事にも弾みがついた。街頭スカウトによるファッションショー、十円寄席、ヌード写真館、徹夜でのゴーゴーパーティー、恋人探し、ウィンドーにカップルを入れてのパフォーマンス、ラジオとタイアップして徹夜のティーチイン……。

通二を中心に、PR軍団のアイデアはどんどん開花していった。

また、独自の媒体としてポスターに注力した。「裸を見るな。裸になれ。」「人生は短いのです。夜は長くなりました。」「パルコ帰りは男が男を嫉妬する」などのコピーはよく知られている。当時、ポスターは古い媒体として流通業界は関心を示さなくなっていた。しかしパルコは、映像の氾濫する中であえて、動かないポスターを選んだのだった。

こうした積み重ねが、クリエーターの発掘と育成、出版事業、劇場やライブハウス経営、レコードレーベル発足、映画制作などを包括する「パルコ文化」につながっていった。

荒江の死

荒江はよく通二のことを「あいつは夢ばかり食っているバクみたいなやつだ」と言っていた。池袋パルコのオープンによって、その荒江が通二をようやく認めた。静江と通二が駆け落ちしてから、一八年もの年月がたっていた。

一九七五年、荒江が亡くなった。一月の冷たい雨が降る日であった。葬儀は上野の花家で行われた。静江はインフルエンザにかかっており高熱があった。しかし、病院で点滴を受けて気丈に振る舞った。真っ白な羽二重布団をかけられた父荒江の姿は、長い闘病生活で一回り小さくなっていた。葬儀委員長は、人形町の本家「花家」の縁戚で当時明治座の社長であった三田政吉。準備は明治座の人たちが花家に来て進めてくれた。古くからの友人で後に衆議院議長となった原文兵衛や、花家によく食事に来た堤清二の姿もあった。

葬儀当日は、あまりの参列者の多さに交通整理の警官が出たほどだったという。高熱で座っていることしかできなかった静江に代わって、通二が挨拶を行った。料理人の世界での「関東の五人衆」に数えられ、会員五〇〇人という宮内庁御用達の調理師会「上又庖技会」の会長を務めた荒江は、その人柄ゆえに交友関係も広かった。

146

荒江は無口で弟子たちには厳しかったが、親分肌で面倒見がよく情に厚かったと、当時を知る人は口を揃える。荒江が亡くなってから約四〇年、今日に至るまで、谷中にある黒岩家の墓にはいつも誰かの花が手向けられている。おそらく荒江の弟子たちであろう。

黒岩家の三人姉妹はそれぞれ結婚して、黒岩家を継ぐ者がいない。このままでは、黒岩家がなくなってしまう。危惧した静江は、荒江の生前に「次男の雅志に黒岩の名を継がせたら」と話し、荒江も了解してくれた。新潟から戻った雅志が荒江の養子となったのは、荒江が亡くなる少し前であった。雅志は荒江のお気に入りの孫であった。荒江は気に入らないことがあるとべらんめえ調でまくしてるが、雅志はその口調をよく真似した。荒江は大笑い。荒江が入院している暗い病室は一変して明るくなったものだった。雅志の顔を見つめる荒江の表情は実にうれしそうだった。養子の件は親孝行になったかな、と静江は思った。

母も死んでしまった。父も死んでしまった。しかし二人の遺志は今、自分が引き継いでいる。静江はそう考えると身が引き締まる思いだった。

花家を巡るトラブル

荒江が亡くなる数年前から、静江は花家を巡るトラブルをいくつも抱えるようになっていた。そのうちの一つは、荒江が古くからの知り合いの借金の連帯保証人として支払いを要求されたこと

だった。その額一億七〇〇〇万円。しかし、保証人になったとされる頃の父は入院中で、判を押せるはずがなかった。父が入院してから、実印はお帳場さんが預かっていた。調べると、そのお帳場さんのもとに借金の張本人である荒江の知人がやって来て書類に押印を求められ、古くからの知り合いだからと信用して実印を渡してしまったということだった。

「一億七〇〇〇万円」と聞いてお帳場さんはガタガタ震えるばかり。結局裁判となり、静江は六法全書で法律を頭にたたき込んで、毎月のように裁判所に通った。その後、終了までに七年間かかったが、一銭も払うことなく一件落着させた。

もう一つは、荒江が昏睡状態となってしまった頃に発覚した。お帳場さんも体調を崩して入院することになり、その間、静江が帳場に座っていた。

ある日、ガラガラと店の戸が開いて、すらりとした事務員風の女性が入ってきた。

「こんにちは。いつものように印鑑お願いします」と、その女性が静江の前に一枚の紙を置いた。

「何ですか、これは？」と静江は聞いた。

「いつも押していただいている手形です」と女性が言った。よく見ると額面は一〇〇〇万円だった。

「えっ、こんな多額のもの押せないわ」と静江が答えると、「いつも押していただいているんですよ」と言う。しばらく押し問答の末、その女性はしぶしぶ帰っていった。

それからしばらくして、背広をきちっと着こなした専務Kと称する人がやって来た。聞けば、何年か前に荒江の古くからの友人T氏の発案で不動産会社をつくり、荒江は形だけの社長になっており、融資の際の連帯保証人にもなっているという。そして手形を出すと、「お願いしたい。いつものお帳

「冗談じゃない。花家が女と老人ばかりの店だと思って、勝手なことを、今後一切引き受けられません。帰ってください。あなたは一体、花家をどうしようというんですか。こんなこと、場さんは押してくださった」と言ったのだ。

ものすごい剣幕で、静江はその専務を追い返した。

「Tさん、ご存じのように父は今ほとんど植物状態です。だから、父を解任してもらいたい。どうか今回の一〇〇〇万円だけってことにしてもらいたいと思います」

T氏は「わかった。またKを行かせるからよろしくお願いするよ」と電話を切った。

T氏は社会的にも地位のある人で、父の入院に際しても骨を折ってくれた。むげに断っては父の顔を潰すことになると、静江は思ったのだった。

静江からこの一件を聞いた通二は、渋谷のパルコの事務所にK氏を呼び出した。「いくら保証しているんだ」と通二が聞くと、K氏は「二、三億円です」と言った。通二はそれを聞いた途端、「どこまで食いもんにすればいいんだ！」と激怒した。

「保証人は植物状態であって、もう保証能力はないってことを銀行に通知する」と通二は言った。

「そんなことをされたら会社が潰れてしまいます。ほかの人を保証人に立てますから、お待ちください」とK氏は言い、青くなって帰っていった。

しばらくして、荒江の代わりに別の人が社長になることが決まった。連帯保証も一つ、また一つと

外されていった。ところが、あと二つというところで荒江が死んでしまった。そうこうするうちに、その不動産会社も倒産してしまったのだった。

父の死から半年後、S信用金庫から封書が届いた。残った連帯保証のための支払い方法についての内容だった。静江はS信用金庫に出かけた。「父は半年前に亡くなりました」と言うと、S信用金庫の係長が、「えーっ。誰、この封書出したのは？」と奥へ入っていった。なにやら相談してきたらしく「また呼び出すこともあると思うから、その時はまた来てください」と告げられた。

その後、七年もたった頃にまた静江はS信用金庫に呼び出されて約四億円を要求され、闘った末に四〇〇万円支払うことで手を打つことになる。

つけ込む人も悪いけど、やはり無知というのは恐ろしい。悪知恵の働くインテリにかかると、一生懸命働けばいいと思っている無知な人間はひとたまりもない——静江はつくづく実感した。

ジャック＆ベティ

銀座の大雅亜の立ち退きの件は、結局、立ち退き料が支払われることで決着した。これを元手に、静江は上野大雅亜のある場所に新しいビルを建設することにした。

一九七六年、五階建ての「壱番館ビル」が完成した。一階にはパルコにも出店していた靴店が入った。通二は旧丸物の社員であった小山田修二氏をスカウトし、彼は静江のマネージャーとして迎えら

れ、生涯にわたり彼女の事業を支えた。

　静江は、これを機に上野大雅亜を閉めた。繁盛していたとはいえ全盛期の勢いはなかったし、ほかにも札幌ラーメンの店が何軒もできていた。今がやめ時だと静江は判断し、新しい店を始めることにしたのだ。

　大雅亜の代わりに、壱番館ビルの二階に「ジャック&ベティ」という喫茶店を開いた。店名は、静江が勉強してきた英語の教科書のタイトルにちなんでつけた。

　この喫茶店には面白い仕掛けがあった。店にブランコを置いたのだ。広いとはいえない店内に鏡を貼って広く見せ、ブランコを四台設置した。開店早々から、このブランコに乗ってコーヒーが飲みたいと席を待つ行列ができた。メニューにはパンケーキがあり、女の子たちに大人気だった。ジャック&ベティは女子学生たちやカップルのたまり場として、また、アメ横に飲みに来るOLたちの待ち合わせ場所として賑わった。

　そこかしこで話に花を咲かせている女性たち、一人静かに読書する人、ゆらゆらとブランコに揺られている女の子、顔を突き合わせてヒソヒソ話をするOLたち。喫茶店は日本料理屋やラーメン店と違い、お茶を飲みながら人と語らう場所、一人になって考えることができる場所でもある。女性たちが気ままにおしゃべりをし、楽しかったこと、つらいこと、悩みを相談し、共感し合う。ジャック&ベティにやって来る女性たちを見ながら、静江は、もっとそんな場所を増やしていけたらいいなと、漠然とした思いを抱くようになった。

進軍ラッパ

ガラガラッと花家の戸が開いた。お昼を過ぎて客はおらず、帳場に座って新聞を広げたままうつらうつらしていた静江は、はっと目を覚ました。
「いらっしゃいまし」
入ってきたのは、花家の隣の広小路に面した一四坪の場所で営業しているK証券の支店長。
「実は花家さん、お話があって来ました」と支店長は切り出した。
「うちのビルも古くなりましてな。雨が降ると水はたまるし、ネズミは出るし、漏電寸前で、もう建て直さないと営業できないんです。そこで相談なんですが、お宅の場所を売ってくれませんか？」
静江はひどく驚いた。が、涼しい顔で答えた。
「いやあ、むしろうちの方こそ、お宅の場所を買えないかと思っていたところなんですよ」
以前には、花家と両隣り三軒共同でビル化する構想もあった。しかし資金もなく、静江は何となく話をうやむやにしていたのだった。その日は話を進めずに支店長は帰っていった。
で言ったのに、相手が買ってくれって言ってきたら、お金もないのにどうしよう。静江は「はったりで言ったのに、相手が買ってくれって言ってきたら、お金もないのにどうしよう」と気を揉んだ。
果たして、静江の心配していたとおりになった。K証券が「もうここでは営業できません。空き家にするから坪九〇〇万円で買い取ってほしい」と、具体的な数字を挙げて買い取りを迫ってきたのだ。「えらいこっちゃ」と静江。通二に相談すると「やめた方がいい」と言う。当時、通二はパルコの仕事で忙しく、渋谷にマンションを借りて住んでいた。あまり会えず、電話で話すだけだった。
静江が話をそのままにしていると、しびれを切らしたK証券の支店長がやって来た。

152

「お宅が買わないならよそさんに売ります。二〇社ほど候補があるんです。お宅には坪九〇〇万円って言ったけれど、A社は坪一二〇〇万で買うと言ってます。重役会議の意見はA社に傾いていますが、花家さんに最初に声を掛けたから、一か月の猶予を差し上げます」

そう言うなり、さっさと帰っていった。忙しい年末が近づいていた。時間がない。A社とは大手飲食チェーンで、多店舗展開をしており勢いがあった。

その頃、桜台の自宅は建て替え中で、静江は花家の亡き父の部屋で寝起きしていた。

雨の降る夜だった。静江はなかなか寝つけずにいた。

「勢いのあるA社が隣に来たら、花家の存続が危ない。父と母が苦労した場所がこのままなくなってしまうかもしれない。そうなってもいいのか」

雨が強くなり、雨戸を叩く音が激しくなった。雷も鳴り始めた。ピカピカっと稲妻が走り、壁に掛かった父親の写真を光らせた。父の目が光ったように見えた。ドッカーンと雷がどこかに落ちた。父の声がした。

「買え、買え」

静江は驚いて写真を見る。確かに「買いだ、買いだ」と言っている気がした。夜中の二時だった。

静江は起き上がると通二のマンションに電話をかけた。

「私、あの場所買おうと思うんだけど」

「俺は忙しくて協力できないよ。君が一人でやるっていうのならやってみたら」

「じゃあ、そういうことにする」

静江の気持ちは決まった。進軍ラッパが鳴り響くのだ。静江の腕の見せ場がやって来た。

静江の心意気

まずはK証券に行かなくてはならない。朝、静江は白い紬の着物に、おなかとお太鼓の部分に赤いハートの模様がついた佐賀錦の帯を締めた。

K証券が引っ越した仮店舗へと車を運転しながら考えた。

「さて、ずいぶんタイミングを失ってしまったけれど、何と言ったら相手が乗ってくれるか。何か物語をつくらなきゃ」

静江は支店長の名前と自分たちの名前を思い浮かべた。

K証券の仮店舗には、支店長と次長がいた。静江は帯をポーンと叩いて「今日は真心を持ってまいりました」と大きな声を出した。次長が「まあ、どうぞどうぞ」と奥の部屋へ案内してくれた。

「恐れ入りますが、筆と半紙をお貸しください」と静江。女子社員が筆と半紙をたっぷりと墨を持ってきてくれた。

「しばらく、向こうを向いていてください」と言うと、静江は筆にたっぷりと墨をつけ、半紙に向ってさらさらと和歌を書いた。支店長の名前が吉田、自分が増田静江、店の名が花家。それが静江の頭にあった。そして書き上げると、高々と頭の上に持ち上げて見せた。

静かなる　花の館に人満ちて　やがてますます　よしとなるらむ

「ビルにしたら必ず繁盛することになりましょう」という意味を込めたのだ。

「あの場所をぜひ売ってほしい」と静江は言った。支店長は「うーん」と腕組みをしてうなった。そして「わかりました。早速、重役会議にこれを出します」と言ってくれた。

後日、支店長から電話があった。

「会議に花家さんが書かれた和歌を見せたところ、重役たちがしーんとしましてね。非常に感銘を受けて、『よし、花家さんに決めよう』ということになりました」

当時はそういう心意気が生きていた時代だった。偶然にも、会議に出席していた重役の一人も吉田という名前だったそうだ。

資金調達

さあ、売り手はOKと言ってくれた。次はお金を工面しなくてはならない。時は一二月二四日、クリスマスイブ。忙しい時期だった。小山田は事務所で花家のお歳暮づくりに精を出していた。日本料理屋だからお酒がお歳暮だ。静江が短冊に宛名を書いて、小山田が貼り付ける。静江は昔、百人一首をお手本に書を勉強した。おおらかな味のある字だと言われたものである。

「小山田さん、K銀行にご挨拶に行かなくちゃ。支店長さんに電話してください」

K銀行はK証券と関係があった。以前、三社共同ビルの話が持ち上がった時以来、何かの時に役に立つからと通二に言われ、今までつきあっていた銀行をやめてK銀行に店の売り上げを持っていくよ

第五章　女将さん時代

うにしていた。しかし、つい最近替わった支店長は冗談の通じない人で、静江はどうも苦手だった。

「年末のご挨拶に伺いました」と静江は言うと、小山田にお歳暮の風呂敷包みをほどかせた。ところが宛名の短冊には「A信用金庫様」と書かれていた。それを見たK銀行の支店長は硬直した。小山田は真っ青になって、「これは失礼しました。持ち帰って、すぐにお届けにあがります」と流れる汗を拭いた。「ああ、またやってしまった」と静江はぞっとした。融資の話をしようとしていたのに、これでは話が壊れるという予感がしたが、思い切って切り出した。

「前の支店長さんにはお話ししていたのですが、K証券さんと共同ビル化の話がありました。ところがここへ来て、K証券さんが土地を買わないかと言ってきました。買いたいと思うのですが、資金がありません」

「いくらぐらいするんですか?」と支店長。

「坪九〇〇万円、一四坪です」と静江。

「僕はここの支店長に最近なったばかりだから、土地勘がない。でも坪九〇〇万円なんて、そんな金をあなたは借りて、返すことができますか?」

「大丈夫です。テナントさんを入れて、家賃から返済できます」

「そんな家賃の高い所、テナントなんて入るのかね」と支店長はけんもほろろだった。

「是が非でも借りないと困るんです。そのつもりで、お宅に売り上げを入れておつきあいしてきたんですから」

「では、稟議しましょう。稟議には三か月かかります」と支店長。静江は三か月も待てなかった。

156

外に出ると、師走の冷たい風が吹きつけた。「やっぱりだめだったな」と静江がつぶやく。「社長、すみませんでした」と小山田が謝った。
「いやいや、あの支店長じゃどのみち無理だったのよ。笑ってもだめよ」と静江が言った。これからA信用金庫さんに行くけれど、あなたは一言も口を出さないでちょうだい。笑っていれば強力なボディガードにも見える強面であった。しかし優しい性格で、いつも静江の冗談に身内側から先に「わっはっは」と笑ってしまう人だった。静江は金融機関の人を笑わせたら勝ち、と思っていて、頭を使って必死になって冗談を言う。敵を笑わせずに味方を笑わせたのでは意味がない。小山田に念を押すと、A信用金庫に入っていった。

K銀行から引き取ってきた「A信用金庫様」と書いてあるお歳暮を手渡すと、静江は顔なじみの支店長と雑談し始めた。
「ところで、最近隣のK証券に、土地を買ってくれって言われて困っているんですよ」と話すと、支店長は身を乗り出してきた。
「坪九〇〇万って言われているんですけどね」と静江が言うと「そりゃ買いですよ。絶対買いだ」と支店長は力強く言った。静江は「しめた！」と思った。この支店長は土地勘があった。
「社長さん、お買いになる時にはお役に立ちますから言ってください」と支店長。
「だけどね、決めるんなら一か月以内にお金よこせって言われているんですよ」と静江。すると支店長は「一か月以内でもお貸ししますよ」ときっぱり。

静江は、内心にんまりとしながらも腕組みをして「うーん」とうなってみせた。
「じゃあ、よく考えて、また伺いますから」と静江。
静江と小山田は外に出た。二人ともにこにこしていた。肌を刺す冷たい風も気にならなかった。
それから三日後、再び静江はＡ信用金庫にいた。
「やっぱり私の父親が長年、二軒目より表通りに願っていた場所ですから、買うことにしました。買うのは一四坪で、一億二六〇〇万円ですが、お宅にお借りするお金は一億二〇〇万円ちょうどでお願いします。『イッチ、ニ、イッチ、ニ』って踏み出すのに縁起がいいですからね」
こうして資金調達の件はまとまったのである。

ビル構想

静江はＫ証券の土地購入を進め、もう一方のお隣さんで江戸時代から続く老舗の呉服店「小池屋」と共同でビルを建てることにした。小池屋さんと花家は、戦後の上野界隈で唯一焼け残った一角のお隣り同士。木造三階建ての花家と小池屋さんの窓越しに猫が行き来していて、小池屋さんで生まれた猫も「父親は花家さんの猫だから、お宅で引き取って」なんていう、下町らしいおつきあいの呉服屋だった。その小池屋さんも大工さんに言わせると漏電寸前の状態で、花家も同じだった。そこで、両家が共同で八階建てのビルを建設することにしたのだ。
ビルの一階から五階までの一部に、Ｋ証券とは別の証券会社が入ることが決まった。ところが、これが大問題となった。町が反対運動を起こしたのだ。新聞には「町の裏切り者、増田静江さん」「花

の上野に大異変」の文字が。ラジオをひねると「町の話題、今上野では……」と、静江はすっかり有名になってしまった。「表通りに大きな証券会社、銀行を出すな。午後三時にシャッターを閉めてしまうから町が寂しくなる」というのが、反対運動の理由だった。

静江は町の一軒一軒を訪ねて「寂しいビルにはしないからご理解ください」と丁寧に説明して回った。けれども、反対派は聞き入れない。加えて、女社長というだけで嫌がらせもあった。業を煮やした静江は、「親の代から長年、町のために働いてきている。大体、自分の所をどう建て直そうが、誰にも文句を言われる筋合いはない」とエスカレート。お互い引くに引けない状態に。そうこうするうちに、仲を取り持つ人が現れて「手を打つ会」が行われることになった。

静江は予定を変更して、証券会社が入ることになっていた一階の一角に、絵本の店をつくることにした。その店を遅くまで営業すれば、ビルの明るさは保たれると考えたのだった。騒動はなんとか収まり、ビル建設は着工した。

妻を演じる

その頃の静江には、花家と壱番館ビルを仕切る女社長としての役割のほかに、もうひとつ重要な役割があった。パルコの専務になっていた通二のよき奥様を演じることだった。通二の仕事関係のパーティーに二人で出席したり、パルコの会社へも時々出かけていた。

この時代の妻とは、三歩下がって陰ながら夫を支えるというイメージだった。妻は夫の仕事についてほとんど何も知らず、稼いで帰ってきた夫の世話を焼いて、また職場へ送り出すのが普通だった。

しかし静江にはそれができなかった。

通二と静江はいわゆる普通の夫婦ではなかった。

通二はまだ子供たちが小さい頃、「自分で稼いだお金は自分で使いたい」と宣言し、本当に実行し続けた。静江もまた家事ができず、家庭は静江にとっても通二にとっても、心安らげる場所ではなかった。結婚生活について悩み続け、ある時期から二人はそれぞれの道を歩むようになった。通二は職場近くにマンションを借り、めったに自宅へは帰らない。静江も通二で忙しい。毎日夜遅くまで仕事をし、たまに早く終われば労をねぎらうべく小山田やほかの従業員と飲みに出る。

重要な決断を迫られた時には、静江は通二の意見を求めてはいたが、泣き言や愚痴はほとんど一人で仕事を背負ってきた。通二は静江の突拍子もない行動に水を差すこともしばしばだったが、二人はお互いの才能を認め合うライバルだった。

そんな関係でありながら、通二の周りの人たちに対しては、静江は世間で言うよき妻を演じてきた。身近で静江を知る友人は「つらい時、寂しい時もいっぱいあったでしょうに。もう少し通二さんの精神的な支えが欲しかったのでは」と後になって振り返っていた。

女たちの映画祭

一九七八年、「女たちの映画祭」というイベントが四谷公会堂で開かれた。そこに出かけた静江は大きな衝撃を受けた。静江が見たのはデンマーク映画『女ならやってみな！』（一九七五年）。子育ても終わった五〇歳の専業主婦が、女と男の役割が逆転することを夢想し、そして現実の世界でも職を

見つけてデモに参加して、人生の次なる一歩を踏み出す——といった内容だった。

静江は、そのイベントを主催していた女たちや、集まった女たちにも共感を覚えた。この映画祭に参加した時のことを、友人に宛てた手紙でこう書いている。

この映画祭に参加してから、胸中熱き火がたぎり、頭の中狂って、私は「狂った狂った」と言っているのですが、この狂ったエネルギーを何かにまとめてみたいと思っていますがどうなりますことやら。

例の「女たちの酒場及びたまり場」なのですが、もう他地区にでも考えないで上野でやったろわい、と思っているのです。お金がグーンと安いという意味で。

そのたまり場は営利抜きの解放地区としたい。最初はスクリーン、小舞台などのあるガランとした場所、必要に応じて飲食の提供を行う、というのはいかがでしょうか。本当にそうなればよい。神がいて私の願いを叶えてくださるというのなら、この際神にでも仏にでも祈ります。

でも祈るというのなら、私はまず亡き父に祈らなければならないし、志果たせず死んだ母にも祈らなければなりません。この母への想いが私を支えているのですから。

少女時代から特殊な環境で育ってきた静江。父は「料理は男のもの」と言って、一切静江には料理をさせなかった。その封建的な厳しい料理の世界に入り込むことは並大抵のことではなかった。何かしようとすれば必ず「女のくせに」「女に何ができる」と言われる。職人になめられ、包丁を目の前で畳に突き刺されたこともあった。

料理、家事、育児などは、静江にはうまくこなせなかった。どうして女ばかりがやらなければならないのか、と思った。

新しい事業を展開すれば、女社長というだけで関係者から一段低い扱いを受ける。言いたいことは言ってきた。無我夢中で働き、男社会の中で一人孤独に闘ってきた静江は、たくさんの女たちが自分と同じような苦しみの中で声を上げ始めていることを見聞きするようになっていた。とりわけ自分より若い世代の女たちが。

一九六〇年代後半から世界的なムーブメントとなっていたウーマンリブ運動は、一九七〇年に開催された日本で初めてのウーマンリブ大会を契機に、日本国内でも広がりを見せ、さまざまな社会現象へとつながっていった。静江が若い頃は考えることすらできなかった世界に向けて、今の若い世代には扉が開かれている。静江は忘れかけていた熱い気持ちを思い出した。

声を上げ始めた女たちのために、集まる場所をつくりたい——静江は心底からそう思った。その一歩として、「スクリーン、小舞台などのあるガランとした場所」という構想があったのは、学生時代に演劇にエネルギーを傾け、また、演劇から生きる力を受け取ってきたからだ。さまざまな問題を提起する「女たちの劇場」をつくれたら、と静江は考えたのだった。

「女たちの映画祭」以降、静江は女たちの活動を支援すべくいろいろな集まりに顔を出すようになった。そういう集まりで静江は人目を引いた。小柄でおとなしい顔立ちではあったが、静江が持つ独特の雰囲気とその発言は、周りの人たちに「ただ者ではない」と感じさせるのに十分だったようだ。

162

そんな中で、静江は「劇団青い鳥」のメンバーたちとも出会った。一九七四年に女性ばかり六名で設立された劇団だ。創立メンバーには木野花がいた。公演を見に行って惚れ込んだ静江は、アルバイトをしながら芝居を続ける彼女たちに、シナリオ集を公演で売って収益を上げるアドバイスをしたり、チケットを買ったり、食事に連れていったりと応援するようになった。

花家の閉店

荒江が亡くなってから、静江は名実ともに花家の女将として店を切り盛りしてきた。しかし、板長の大泉さんも年をとり、以前のような仕事は難しくなった。父の最後の弟子だった西沢さんが頑張ってくれていたが、客足が減っていくのを止められなかった。やはり「名物おやじ」である荒江の存在は大きかったのだろう。また、周辺には新しい店も次々にでき、世の中の価値観も変わってきた。

静江は新しいビルでも花家を営業したいと考えていた。ところが、調理師会内の派閥争いやトラブルに巻き込まれ、職人を回してもらえなくなってしまった。職人あっての料理屋。腕のいい職人がいなくては成り立たない。何度も調理師会に掛け合ったが、人間関係の対立から、問題は簡単には解決しなかった。父の代からの料理人たちには非難され、静江は孤立してしまった。若い頃から常々抱いてきた、当時の調理人の世界に対する不満は募るばかりだった。封建的な古い男社会。集まる時は黒いスーツで勢揃い。女が出る幕はなかった。

さらには、荒江の連帯保証に関する裁判もまだ抱えていた。

通二は、新しいビルで花家を営業することには反対だった。「自分が料理人ならまだしも、こんなにこじれてまで無理してやることないんじゃないか」と言う。
静江は悩んだ。父と母から受け継いだ花家をなくしてしまっていいのか。答えは出なかった。眠れぬ日々が続いた。ごたごたが続いて、静江は疲れ果ててしまった。
そして、決定的だったのは、次の花家の店長にと願っていた西沢さんが、事情があって郷里へ帰らなければならなくなったことだった。
「ねえ、花家のことなんだけれど」
静江は通二に言った。
「もう続けられないだろ」と通二がぽつりと言った。

花家最後の営業日。店に一〇〇人もの人が集まった。静江と通二は、店に縁のある人たちに手紙を出していた。板長の大泉さんは、集まった人たちに心を込めて花家の味を出した。さんの輪に入って、料理を食べ、お酒を飲んだ。
一九七九年、花家閉店。長年勤めてくれた板長さんやお帳場さんら、皆に退職金を支払った。
静江の心にはぽっかり穴があいてしまった。

セントラル21ビル

一九八〇年、上野に「セントラル21ビル」がオープンした。落ち着いたシルバー色の、少し丸みを

帯びた最新のビル。地下一階、地上八階建てのこのビルは、日の光を浴びるときらきらと輝いた。ビルの名称には、二一世紀に向かって飛躍していこうという意味が込められていた。

静江は、一階の一角に二坪半の小さな絵本ショップ「ジャック＆ベティ」をオープンさせた。壱番館ビルの喫茶店と同じく、女学校の英語の教科書にちなんだ名前だ。二階の一角には小池屋さんが入った。一階から五階まで証券会社が入り、地下と七階、八階には飲食のテナントが入った。テナント選びの際は、パルコで数多くの店とつきあいがある通二の存在が大きかった。

しかし、六階だけはなかなかテナントが決まらなかった。それならと、静江は自分の事務所をそこにつくることにした。「花家もなくなってしまった。せめて、自分の居場所が欲しい」と静江は考えたのだ。静江好みのソファや机を揃えて、小さな居場所ができた。静江はふと鏡に映る自分の姿を見た。着物を着て髪を結い上げた、まさに料理屋の女将がそこにいた。

「私はもう花家の女将さんじゃない」

静江はそう思うと、美容院に駆け込んだ。バッサリと髪をおかっぱに切り揃えた。明るい花柄の洋服に着替えると、古いしがらみから全て解き放たれたように感じた。

第六章　ニキは私だ

運命の版画

ビルが完成する少し前の、一九八〇年八月。
その頃静江はタロットカードを収集していた。ストレス解消も兼ねてタロット占いをすると、いつもよく当たるので不思議に思っていた。何より、その独特の図柄に惹かれていたのだった。
「喫茶店の壁にタロットカードを飾ったら面白いわね」
静江はふと思い立ち、洋書屋へカードを探しに出かけた。その隣にあったギャラリーが目に入ったので、何の気なしに立ち寄った。

そこで一枚の版画を見た。背景が黒く塗り潰されている。絵の中の女が、大きな目でこちらを見ている。デフォルメされた女性の体や蛇、唇やハート、手、太陽。どれも鮮やかな色彩で画面いっぱいにちりばめられている。

静江はその版画に吸い寄せられた。周りの音が止まった。頭の上にUFOの光線が下りてきて囚われてしまった感じだ。「まるで、魂が吸い寄せられるような、強烈な体験。自分の中の何かが、パッと解放され、満たされていくような出会いだった」と後に静江は回想している。

どのくらいその版画の前でたたずんでいただろうか。静江は非常に強いインパクトを受けて、突っ張ったように硬直していた。

はっと我に返って、その版画のタイトルを見た。《恋人へのラブレター》と書かれていた（7ページ参照）。

168

「この版画はどなたの作品ですか？」

静江は上ずった声でギャラリーの女性に聞いた。

「ニキ・ド・サンファルというアーティストです」

静江はすぐさま言った。

「この方の作品を全部ください」

ただならぬ様子の静江に彼女は驚き、「立体作品もありますので、リストをおつくりします。まとまりましたら、ご連絡しますから」と答えた。

それからどのように家へ帰ったか、静江の記憶はまるでない。

これまで静江は、外であったことを家で話すことはめったになかった。けれどこの時だけは、家族に「ニキ、ニキ、ニキ」とうわ言のように言い続けた。それから三日三晩、起きている間はぼーっとして、あの版画のことばかり考えていた。床に入れば、夢の中で版画の形や色が迫ってくる。三晩同じ夢を見た。汗ぐっしょりになって飛び起きたこともあった。

いったい私はどうしちゃったんだろう。私に何が起きているのだろう――経験したことのない感覚だった。

「ギャラリーの女性は連絡してくれるって言ったけど、本当に売ってくれるのだろうか？」

静江は心配で心配でたまらなくなった。一刻も早く手に入れたい。静江はニキのことを考え続けた。その様子を見た通二は、「これはただごとじゃないな」と思った。静江は、一度決めたらとこ

169　第六章　ニキは私だ

とん突き進むタイプ。通二には、それが危なっかしい。

「僕もその作品を見に行くよ」と、静かに静江に言った。

「作品を全部買う」

「私、あのギャラリーにあるニキの作品、全部買うことに決めたから」

静江はそう宣言した。その頃通二はパルコ専務として美術関係者とのつながりもあり、その業界には精通していた。通二は、「君は今まで芸術には無関心だったじゃないか。美術品も買ったことがないし。騙されるといけないから僕もついていくよ」と心配顔でついてきた。

小学校一年の図画の授業で「何でも好きなものを描いてみましょう」と言われ、知恵を絞って吹き出しのセリフ入りで金魚売りの絵を描いたら、「誰が漫画を描けと言った！」と鉄拳が飛んできた。

静江はそれ以来「図画」というものにすっかり怯えてしまっていた。

画家の息子である通二に出会い、デートでたびたび上野の山の美術館に出かけた。ピカソが来たと聞けばすぐ見に行き、マティスが来たと言っては都合をつけて観賞した。しかし、静江にとって「芸術」は、自分に関係のない、遠いあちら側の世界のことだった。

それが、あの版画だけは違った。見た途端、自分の中にスーッと入ってきた。絵に描かれていた文字の意味はわからなかったが、何かが静江を捉えて離さなかった。熱に浮かされ、まるで版画に恋をしてしまったようだった。

170

ギャラリーには、ほかに数点の版画と小さめの立体作品があった。全部出して見せてもらった。モチーフはほとんど女性。おおらかに、女という性を謳歌している。まるで、男たちのつくり上げた世界を打ち破る自由の女神だ。

このニキ・ド・サンファルという、どこの国の人かも知らないアーティストの作品との遭遇が、静江の中の既成概念にとらわれない自由さと情熱を呼び起こした。

「いいんじゃないか」と、通二も作品を見て言った。

帰る道すがら、静江は通二に言った。

「私、ニキは何を描いたのか、何を言おうとしているのか、突き止めたくなったの。だから、セントラル21ビルの六階の空いたスペースに、ニキの作品を全部並べてじっくりと見てみたい。画廊っていうわけじゃないんだけど、そういうスペースにしたい」

「上野という所は、画廊があるわけじゃないし現代アートは難しいよ。まあ、ニキは面白いかもしれないけれど、あらゆる職種の中で画廊は最も難しい商売だよ。飾って眺めている分にはいいかもしれないが。それに、商売にするとしたら六階は不利だね。人間がギスギスしてくるだけだよ」と通二。

だが、静江はきっぱり言った。

「上野には昔から美術館もあるのだし、むしろ今まで画廊がなかったのが不思議なくらいよ。私は上野育ちだから上野をよい方向に捉えたいし、何よりも上野を愛しているの。商売としての画廊をやる気は全くないわ。とにかくニキをよく知りたい。作品をほかの人にもぜひ見てもらいたい。彼女に関

静江、スペース・ニキにて

する情報提供の場にしたいのよ」

こうして、静江がニキの作品に出会ってから四か月後の一九八〇年一二月、上野のセントラル21ビルの六階に、ニキの名をつけた「スペース・ニキ」がオープンした。

スペース・ニキ

「スペース・ニキ」は一五坪ほど。内装は黒を基調にした。ニキのカラフルな作品を生かすには黒しかないと思ったのだ。ニキの紹介を中心に、音楽や舞踏、詩、映像など、多目的な空間にしたいと考えていた。よいスペースとなれば、そこからまた新しい何かが生まれるだろう。さらには、女たちがその表現行動を世に知らせる場であり、語り合える場。静江がこれまで漠然と思い描いていたような場所だった。

早速、静江はオープン後すぐ、「パリを震撼させた魔女の世界 ニキ・ド・サンファル展」を開く。展示

したのは、静江がギャラリーから購入した作品。数点の版画と立体作品だった。オープンにはたくさんの友人や知人が来て賑わった。しかし、その後は素人が始めた風変わりな場所を訪れる人はほとんどなく、閑古鳥が鳴いた。それでも静江は大満足。大好きなニキ作品をじっくりと見ていられる。宝物を一人占めした気分だった。最初はくらくらとして直視できなかった版画も、毎日一つずつ眺めていると、ユーモアに溢れたメッセージが伝わってきた。

静江は、海外で発行されたカタログを取り寄せたり、それをフランス語の辞書を片手に翻訳したりして、ニキの活動を調べていった。そして、一人でもお客さんが来れば、静江流のスライドを使った解説でニキ作品を紹介するのだった。

ニキとは何者ぞ

ニキ作品を売る画廊などということは考えられなかった。とりあえず自分の思い描いた場所を誕生させて、そこに自分はなぜニキの名を冠したのか、ニキとは何者か、自分自身で納得したかった。何もかも手探りだった。ほかの人に理解してもらえるかはわからない。静江自身、ニキのことを全く知らないのだから。

毎日作品を眺め、カタログを見ているうちに、いろいろな疑問が出てきた。愛と自由に満ちたおおらかな《恋人へのラブレター》は一九六八年の作品だが、もっと初期の一九五〇年代から一九六〇年代初頭の作品は、むしろどろどろとしてグロテスクなのだ。そうした作

173　第六章　ニキは私だ

品と、ニキの類い稀な美貌との対比。そして、その美女が銃を手に自らの作品を射撃する。板に取り付けられたさまざまなオブジェ。そのモチーフは、教会、心臓、怪獣、男性、娼婦などだ。それらとともに絵の具の容器が取り付けられていて、射撃することで絵の具が飛散し作品を染め上げる。アルジェリア戦争やベトナム戦争、そして家父長制やカトリック教会などの保守的な価値観へ向けての批判が込められている。作品とニキ自身の暴力的な関わり方と、その「射撃絵画」の凄惨さに慄然とした。

「ニキは狂気をはらんだエネルギーの持ち主だ。少々のことでは驚かないようにしなくては」

フランスから取り寄せた分厚いカタログを見ながら、静江はそんな感想をつぶやいた。一九六二年の射撃絵画《赤い魔女》（6ページ参照）や《モンスターのハート》など、一連の悪魔的ともいえる作品は、カタログのページの隙間から恐る恐る見ることしかできなかった。作品そのものではなく印刷物であったにもかかわらず。それらの作品を直視できるようになるには四、五年かかった。

日本の美術界で、ニキは一九六七年頃から取り上げられてはいたが、六〇年代のポップ・アーティストだとか、苦労を知らないお嬢さんだからこんなにおおらかなものがつくれたとか、奔放な女性としての性の解放だとかいった、静江から見ればおざなりな紹介のされ方であった。

静江は、ニキは非常に強い抑圧を受けていた人物なのではないかと感じた。射撃絵画も、抑圧の反作用としての爆発なのではないか、と。

ニキにとって父親は絶対的な存在であると同時に愛憎入り交じる対象であり、一方母親に対しては拭いきれない複雑な怒りと拒絶感を抱いていたようだ。父母と思われるモチーフの作品や、ニキ自身

が制作・出演した一九七二年の自伝的映画『ダディ』にもその感情が表れており、「貪る母親」という言葉もよく作品に出てくる。そうした家族に対する思いの中に何かがあるはずだと感じた。単なる良家のお嬢さんの自由奔放さだけではない、何か深いものが。隠された恐怖や怒り、その量と質の大きさこそが、ニキの作品を形づくっているように見えた。

静江はどんどん好奇心を刺激されていった。

ニキの経歴を調べると、一九三〇年生まれで、静江とは一歳しか違わない。貴族の血を引くフランスの銀行家の令嬢だが、一九二九年の世界恐慌のあおりで父親が破産し、アメリカに移住する。ニキが母親のおなかにいる頃、父親の浮気が発覚した。母親にとってニキは「破産と夫の浮気をもたらした」歓迎されざる娘だった（さらに、一九九四年に発表された自伝によると、ニキは一一歳の頃父親に性的虐待を受けていたという）。一九歳で駆け落ち結婚。二人の子供を出産するが、やがて離婚する。出産の後で精神的な病に陥り入院。正式な美術教育は受けておらず、セラピーの一環として始めた絵画で芸術家になることを決意したという特殊なキャリアである。生まれた時から闘い続けることを運命づけられていた——ニキはそう語っている。

静江は自分との共通点を感じずにはいられなかった。静江も幼い頃母に疎まれ、その母への思いに囚われて自分自身を肯定できなかった。子供の頃に戦争を経験したことから、軍国主義に対する怒り、社会に対する怒りをいつも感じていた。若くして駆け落ち結婚し、やはり精神のバランスを崩して悩んだ。そして、「下町生まれの向こう見ず」で何かと失敗もしたものの、いかに生きるべきか悩

み、理想と現実の狭間で窮屈な思いもした。二人の子供をもうけるが、家庭人にはなりきれず実業家の道へ。そして常に男社会と闘ってきた。

「ニキは私だ」と静江は思った。

ニキは射撃絵画の次に、さまざまな役割を課せられた女たち——花嫁、娼婦、妊婦と出産、魔女などをモチーフとした作品を手掛ける。「真の芸術家が時代を予見した!」と静江は思った。

そして一九六五年、ニキの代表作となる「ナナ」シリーズを誕生させる(9ページ参照)。「ナナ」は極端な省略と誇張がなされた、ユーモラスでチャーミングな女性像だ。色鮮やかでふくよかな体。目鼻や手足の指はなく、小さな頭部に比して胸とお尻が豊かで大きい。自由で活動的で力に溢れたナナたちは、「下手な考え休むに似たり」とばかり、太く逞しい脚で踊ったり跳ねたり逆立ちしたりと、女の肉体を謳歌している。

一九六六年には、ニキは《ホーン》(「彼女」の意)という作品を、終生のパートナーであるアーティストのジャン・ティンゲリーらと制作している。全長二八メートル、幅九メートル、高さ六メートル、重さ六十トンの巨大な「ナナ」が横たわった作品で、観客はその開いた両脚の間の「生命の門」から胎内を巡るようになっている。中では映画が上映され、プラネタリウム、ミルクスタンドまである。エロティックでユーモラス。生殖を象徴する古代地母神、あらゆる売春婦の母、ノアの箱舟、女ガリバーなどと呼ばれた作品。その大きさのみならず、アイデアの奇抜さ、そして豊穣な受容力は、見る人の度肝を抜いた。

その後もニキの世界は現在進行形で進化し、ユーモアと深遠さを湛えたカラフルな作品は、もはや怒りを直接表現する次元を超え、男か女かという問題も超越し、壮大なスケールを獲得していた。

静江はニキを少しずつ、少しずつ理解していった。そして、ますますニキが好きになり、ニキにのめり込んでいった。

「一度の展覧会ぐらいでは、ニキを知ることなどとてもできない」

結局、翌一九八一年の二月に最初の展覧会を終えた後、三月には「PART2 映画『ダディ』と ニキ制作ポスター一五点」、四月には「PART3 映画『ダディ』と新着版画」、八月「PART4 新着版画」、一〇月「PART5 ニキとその世界・写真展」、一一月「PART6 立体の世界」と、一年間にわたって立て続けにニキの世界を紹介することになった。訪れた人に解説し、スライドを使って説明し、人々の問いかけに答え、そしてアンケートまで行った。

《ホーン》の展示風景

心臓に命中した

一人の新聞記者が、スペース・ニキがオープン

したのを聞いて、こう思ったという。「画家の名を冠した画廊ができた、これは事件である」と。早速、その記者はスペース・ニキに駆けつけた。毎日新聞社の重川治樹であった。重川は以前からニキについて、女性解放運動の先駆けとなったアーティストと認識し、その活動に注目していた。静江と重川は意気投合した。

「この上野広小路の片隅で小さな根っこがくっついた。ニキ・ド・サンファルという女性アーティストを起点に文化や芸術がどんどん広がって、そのことが日本の社会全体を巻き込んでいく、皆の意識を変化させていくんじゃないか」と重川。新聞にも早速、記事を書いてくれた。

しかし、意地の悪い美術評論家からは、「ニキなんて、日本には何の関係もない作家である。ましてや六〇年代の過去の作家。そんなのを、なぜ増田さんは追いかけているんですか」と聞かれ続けた。そんな時、静江はこう言った。

「六〇年代にニキが射撃絵画で撃った弾が、二〇年かけて私の心臓(ハート)に命中したんです」

ニキは民族性とか時代性とか地域性を超えている作家ではない」と確信していた。そして、こう書き残している。

現在を生きて制作を続けている芸術家にとって、「過去」とは何なのだろうか。制作は即ち生命そのものであり、精神であり、純粋自我または魂の具現化にほかならないであろう。魂は自在に飛翔を続け、時間空間を超えて天界魔界の極みに至る。そんな中で世俗的意味での「時間」

178

など何ほどの意味があろうか。

ニキに会いに

　ある美術誌の記者が静江を取材に来た時のこと。その記者は、静江の話を聞き終えて驚いた。
「じゃあ、ニキ本人には一度もお会いしてないんですか？」
「えっ、会わなくちゃいけないんですか？」
　記者の質問に静江はもっと驚いた。考えもしなかった。しかし、これを契機にニキの周りでも「会うべきでは」という声が大きくなっていった。静江自身もだんだん、そう思い始めた。
　ニキのことをよく理解しないで会うのは嫌だった。こう思うと静江の行動は早い。早速、当時フランス文学専攻の大学院生だった生方淳子に家庭教師を頼んで、改めてフランス語を一から勉強し始めた。ニキ本人についてもさらに情報を集めた。
　だが、知れば知るほど会いたくない気持ちにもなる。貴族階級出身。雑誌『ヴォーグ』のモデルを務めた美貌。「気まぐれで、気難しい。インタビューは簡単に受けない」などと雑誌に書かれている。「日本人であってもそういう境遇の人とは会いたくない」と静江は思った。
　しかし、そうも言っていられなくなってきた。静江は、ニキの作品をもっと多くの人たちに知ってもらいたいと強く思うようになっていたからだ。それには、日本でニキの大きな展覧会を開催させなくてはならない。そうなれば、作家本人と交渉しなくてはならないのだ。

179　第六章　ニキは私だ

一九八〇年のパリのポンピドゥ・センター（国立近代美術館）を皮切りに、ニキの大回顧展がヨーロッパを巡回していた。静江は初代ディレクターとしてポンピドゥ・センターを率いていたポンテュス・フルテンに宛て、ニキとコンタクトをとりたい旨の手紙を書いた。フルテンは、かつてストックホルム近代美術館館長としてニキの記念碑的作品《ホーン》を企画した人物だ。

手紙は英語に翻訳され、何人かの協力者を経て氏の手に渡り、静江はニキに会えることになった。

「東京にニキ、ニキと騒いでいる少々クレージーな人がいる」と、向こうの関係者の間で噂になったらしい。そのことにニキが興味を示してくれたのだった。

こうして静江は一九八一年六月、ニキに会うため渡仏する。静江は飛行機が大の苦手だった。しかも、初めての海外旅行。だが、ニキに会いたい一心だった。

「社長、フランスは犯罪率が高いそうですよ」と、小山田が心配そうに言った。

出発当日、自宅に静江を迎えに行った小山田は目を丸くした。前につばがついた帽子を深くかぶり、つなぎの作業服のような格好をした静江が立っていたのだ。

「これなら、私を男だと思って狙わないでしょ」と静江は大真面目な顔で言った。

恋する乙女

あのニキが、目の前を歩いてくる。

180

それは、偶然だった。すらりとした長身、すごい美人。頭にはクレオパトラ風の髪飾り。その後ろからは、これまた長身の若い男性が、等身大の人形（ティンゲリーの元妻エヴァ・アプリの作品）を抱いて歩いてくる。そんな二人は、いやが応でも人目を引いた。ここは、パリの高級住宅街である。

静江はその時、パリ在住の演出家大橋也寸と、パリの街を歩いていた。大橋を静江に紹介してくれたのは、パルコの広告で活躍していたクリエイティブディレクターの小池一子だった。ニキとのアポイントはあらかじめ取っていたが、偶然にもその二日前に出会ってしまうとは！しかもパリの路上で。静江は、憧れのニキを紹介されてすっかりあがってしまった。握手をしたが、ほとんど覚えていない。これがニキと静江の最初の出会いだった。

ニキは静江に「明後日、ソワジーのアトリエでお待ちしているわ」と告げると、颯爽と去っていった。想像以上のオーラを放つニキを見送りながら、静江はただただ、ぼーっとその場に立ち尽くしていた。

約束の日、パリ郊外のソワジーにあるニキのアトリエに行くと、ニキはベトナム料理をつくってくれたのだ。先日一緒にいた男性はニキのボーイフレンドで写真家だった。彼がベトナム料理を用意して待っていてくれた。静江はこの日も緊張のあまり、ずっと押し黙ったままだった。恋する乙女のようにうつむいて、目の前に出されたベトナム料理を黙々と食べていた。大橋が通訳しても「はい」と「いいえ」でしか答えられないうに「お口に合いますか？」と優男のボーイフレンドい」と答えた。とにかく、じっと黙ったまま。何か聞かれても「はい」と「いいえ」でしか答えられな

第六章　ニキは私だ

ない。

食事が済むと、「なぜ私の作品が好きなの?」とニキが静江に尋ねた。すると突然、それまで黙って静江が、興奮した様子で日本語でニキ論を展開し始めた。大橋が通訳し、ニキは静江の話を手を叩いて大笑いしながら楽しそうに聞いてくれた。

その後ニキは、倉庫を見せてくれた。カタログなどで見た作品がたくさん並んでいる。静江はどの作品についても熟知していて、「これは〇〇年の作品ね」と全て言い当てるので、ニキは「あなた、よく知ってるわね」と目を丸くした。そして、静江はニキから「Walking Dictionary（歩く辞書）」とのニックネームを賜ったのだった。

タロットの導き

ニキが静江に「どうやって私の作品を知ったの?」と聞いた。静江は、タロットカードを収集していたことと、新しいカードを探していてニキの版画に出会ったことを話した。すると突然、ニキが驚いた様子で立ち上がり、「オオッ、タロット!」と叫んだ。そして静江の手を取ると、彼女のアトリエに引っ張っていった。アトリエの大きなテーブルの上には、粘土でできた不思議な形のマケット（模型）が乗っていた。ニキはこの時興奮していた。

「これを見て! 私の終生のテーマよ。この理想郷を、彫刻公園として実現しようと取りかかったところなの。タロットをモチーフにした『タロット・ガーデン』よ!」と一気に言った。

「なんという偶然なんでしょう」とニキは大いに驚いた。静江もまさに同感で、二人は手を取り合っ

182

て話し込んだ。

タロット・ガーデンの壮大なアイデアを聞いた静江は、なんという途方もない夢を持った人なんだろうと、半ばあっけにとられてしまった。イタリアはトスカーナにある広大な土地に、タロットの「大アルカナ」の二二のシンボルをモチーフとした、建築と呼べるほど巨大な彫刻作品を点在させ、自然と一体となった庭園をつくろうというのだ。マケットの形は奇妙奇天烈ながら、既に細部にわたってイメージがつくられている。ニキはこう続けた。

「私は自分を、タロットNo・0の"愚者"だと思うの。"愚者"というのは、その者が自身の魂の存在意義を探していることを意味している。それはまさに私がこの彫刻庭園でやろうとしていることなのよ」

そして、「静江、ぜひタロット・ガーデンを見に来てちょうだい」と言った。

こうして、静江とニキの二〇年にわたる友情が始まった。

ニキからの絵手紙

静江が東京に戻ってしばらくたつと、ニキから少し大きめの白い封筒でエアメールが届いた。

「ニキから手紙が来た！」

静江はまるで恋人からのラブレターのようにどきどきして封を開けた。目に飛び込んできたのは、

183　第六章　ニキは私だ

鮮やかに彩られたニキ自身の手による絵（2ページ参照）。
「ハロー！　やっとお目にかかることができて、とってもうれしかったわ」という書き出しで文章が添えられている。絵は、女性の体が木のようににょきにょきと枝や根を生やしている。それらの先端は蛇の頭。そばに浮かんだ二つの手が握手をしているように見える。
「絵手紙だわ！」と静江は興奮で頬を赤くしながら、大きな声で叫んだ。
「ニキのファンというだけで、会ってもらって、こんなにすばらしい手紙までもらえるなんて」大感激だった。早速、額に入れて自分の部屋に飾った。朝晩、仕事の前に眺めては元気をもらう。その頃静江は、父の連帯保証人問題で結果によっては自社ビルを立ち退かなければならない難しい訴訟に関わっており、ニキの手紙を見て自分を奮い立たせることができた。

　その後も、ニキと静江は手紙のやりとりを続け、二人が交わした手紙の数はファックスを含めると五〇〇通を超える。

第七章 五〇歳の決意

美術館をつくりたい

ニキとパリで会って以来、静江はこれまで以上に精力的にニキを紹介する活動を進めた。スペス・ニキではこれまで矢継ぎ早にニキの展覧会を開いたが、知れば知るほどニキの世界は奥深い。ニキ作品を多くの人に知ってもらうには、もっと大きな会場での展覧会が必要だと改めて思った。

静江は、日々進行している作業の内容を、手紙でニキへ事細かに報告した。ポンピドゥ・センターやドイツのシュプレンゲル美術館のカタログの翻訳、映画『ダディ』のセリフの日英仏語パンフレットの作成、一九六六年の《ホーン》の制作記録の翻訳。日本の新聞やタウン誌に掲載されたニキ関連の記事は、翻訳してニキに送った。

静江は、溢れる思いとプランをニキへの手紙にしたためた。「あなたを日本にお招きしたい。そのために現在頑張っています」「あなたを知れば知るほど、あなたのようなすばらしい女性がこの地球に生きていることを、多くの女性に知らせたくなる」「日本の人々にあなたのことを知らせるには、あなたがあなた自身のこと、あなたの人生、愛と芸術について、考えを本に書くのが一番だと考えます。日本でそれを出版することはできます」等々。

興味がありましたら、ニキへの申し出はどれもすぐに叶うことはなかった。ニキは多忙だった。フランス、イタリア、スイスなど、いろいろな場所で作品制作のプロジェクトが進行している。加えて、若い頃マスクなしで素材を加工していたため粉塵を吸い込み続け、そのせいで肺を悪くしていた。絵手紙をくれはしたが、ニキはまだまだ静江とは出会ったばかり。自分の作品の大ファンだという遠い極東の女性に、そこまで協力する時間も義理もなかったのだろう。

それでも、静江は静江なりに考えを巡らせていた。

「ニキはあの時、自分を〝愚者〟に例えていた。私も同じだ。この世に生まれ、自分は何者か、ずっと探し求めてきた。ニキの作品にここまで魅了されるのは、その答えが彼女の作品から得られるからではないか。ニキの作品が私を導いてくれる」

「ニキは私だ。ニキの世界は、彼女の自分史であるとともに、私自身の、女たち自身の自分史でもある」

「そうだ。いつか私はニキの美術館をつくろう。たくさんの人にニキとその作品を知ってもらおう。そして、多くの女性たちが自分を語り合える場、元気になれる場所をつくろう」

静江はそう決心した。静江が五〇歳の時であった。

ニキの怒り

ニキの美術館をつくると決めてから、静江の頭の中は美術館づくりのことばかり。その一点に集中する毎日となった。

静江はまず、自分は美術というものに関して全くの素人だと認識することから始めた。自分自身が美術界を知る必要がある。その上で、ニキの美術館が日本に受け入れられる環境を整えよう。また、多くの賛同者を得なければならない。

そこで静江は、今のスペース・ニキを、ニキの作品だけでなく、多くの国内作家の発表の場にもしようと考えた。ニキが好きでスペース・ニキに来てくれた画家山田修市の展覧会を皮切りに、黒門小

187　第七章　五〇歳の決意

学校で同級生だった針生鎮郎、静江と通二が若い頃デッサン教室を開いてくれた佐藤多持、女性で初めて安井賞を取った上條陽子、また、尾崎愛明、平賀敬、井上洋介など、静江の独特の感性で選んだ作家たちの個展やグループ展を次々に企画・展示した。次第にスペース・ニキには人が集まるようになった。

海外の著名な芸術家たち、ジョン・ケージ、ジャン＝ピエール・レイノーらも訪れた。静江のまいた一粒の種が、少しずつ育ってきたのだ。

ある日、隠れているつもりなのか、顔を手で覆いながら入ってきた小柄な紳士。岡本太郎だった。

「先生、ばれてますよ」と静江が声を掛けると、「ばれちゃったかね」と茶目っ気たっぷりで手を下ろした。岡本は一九六七年のモントリオール万博でニキ作品を見て以来、ニキの大ファンだった。静江とスライドを見ながら大いに盛り上がり、その後も静江を応援し続けてくれた。

テレビ局や新聞社、雑誌の関係者も訪ねてくるようになった。静江はニキへの手紙に書いた。「自分が起こしたアクションが日本のさまざまな文化的フィールドで反応を喚起していることに、わくわくしています」と。商売などお構いなしだった。ニキに夢中だった。その半端ではない熱気、情熱が皆を取り込み、巻き込んでいったのだ。

そんな時、一通の手紙が届いた。ニキからだった。

静江はニキにプレゼントを送っていた。着物地でつくったドレス二着、白い浴衣の生地にたくさんの黒色のナナが踊っている図柄をプリントした反物。「ニキはあのプレゼントを気に入ってくれたに

「違いないわ」とにこにこしながら、静江は手紙を開けた。

一瞬、静江の顔が凍りついた。予想外だった。ニキの手紙は怒りに燃えていた。原因は、ニキに相談なしに作品を反物にプリントしたことだった。

「こんなことをすると、弁護士を立てて争わなくてはならない。それに、私の作品はカラフルであることが身上なのに、モノトーン扱いをしたことが特に許せない」

激しい怒りだった。

静江は自分の余計な世話が逆にニキを怒らせてしまったことに、ただただ驚き、悲しみに暮れた。著作権についても自分の無知を改めて思い知らされた。ニキは、静江がビジネスとしてニキ作品を商品化していくつもりだと受け取ったのだ。

そして、手紙は時間がかかるエアメールのため、こちらの手紙との行き違いもあって、ニキの怒りの手紙は次から次へと届く。内容はより厳しいものになっていった。自身がバカだったのは確かだけれど、ニキに信じてもらえないという現実が何よりもつらかった。

「私はただ、ニキのすばらしさを称えたいだけなのに……」

何通も何通も届く怒りの手紙に、ひとつひとつ丁寧に返事を出した。反物はあくまでニキへのプレゼントであって、商品化しようとしたのではないと伝え、誠心誠意の思いを示した。なぜ白黒にしたかについては、古くから日本では水墨画など白黒の絵画が尊重されていることを挙げ、ニキ作品を冒瀆する気は全くなかったことを強調した。

とにかく静江は、ニキにひたすら許しを請うた。

静江の落ち込み

ニキの怒りの手紙の一件以来、静江は部屋に引きこもって泣くばかりの日々を過ごした。ニキの激しい怒りが眠りを妨げる。食事ものどを通らない。ノイローゼ状態に陥ってしまった。自分が信じて進もうとした道が、あっけなく塞がれてしまった。ショックだった。

劇団青い鳥を通じて知り合った友人の宮本一美は、静江に頼まれて一日中、寝る時もそばについていたという。また、後年ニキとの通訳を頼むことになる中野葉子は、少しでも静江を慰めようと、電話口で吉原幸子やシルヴィア・プラスの詩を読んで聞かせた。食事を部屋に運んでくれたり、部屋から引っ張り出したりしてくれる友達。いろいろな人たちが静江を元気づけてくれた。

そんな毎日が一か月も続いたある日、静江はふと、女学校の時によく口ずさんだ万葉集や詩歌を思い出した。万葉集の「白珠は人に知らえず知らずともよし知らずとも吾し知れらば知らずともよし」や、若山牧水の「白鳥は哀しからずや空の青うみのあをにも染まずただよふ」などだ。それらを、静江はそっと口ずさんでみた。そして「万葉の人々も、人に知られることなく毅然とした態度で悩みを秘めていたのだ。こんなことで自分もくよくよしていてはいけない」と思った。勇気が体の底から少しずつ湧いてくるのが感じられた。

「そうだ。私の今の気持ちを詩に託し、それをニキに送ってみよう」

そして、「開き直って一からやり直し」と声に出して言った。早速、紙とペンを取り出した。

とてもつらいことだわ
何千マイルも離れた国の木の下にいるなんて
ナナ　蛇　ドラゴン　木とともに
ニキ　あなたの
喜びに満ちた世界に囲まれることを　夢見ているのに
毎日　どこにいても　テレビを見ていても
東京の雑踏を歩いていても
眠っている時でさえも
こんなに愛を込めて　心から
あなたの世界を　分かち合いたいと願っているのに
こんな不注意な振る舞いをしてしまった
人生で一番大切な人　あなたを
戸惑わせてしまった

私はモンスター
お姫様を愛しすぎて
結果として　知らないうちに
彼女を傷つけてしまった
今　モンスターは泣いている　号泣している

モンスターの涙……

私は誰？
私は「貪る母親」
初めは 自分を守ろうとした とてもか弱い自分だけを
厳しい外の現実から
周囲の残酷な世界と人々から
そして——私は気づかなかった
おのれが 貪る母親になったことに
思いがけず あなたを悲しませ 傷つけたことに

おお 悲しき貪る母親よ
誰が彼女を許すだろう？
彼女はただ ただ一人からの許しを求めている
それは あなた あなた あなた
彼女はそう言っている

城壁に向かって泣いている
いとしい姫が閉じ込められている 城の前で

あなたは蛇の物語を読んだことがあるかしら
その蛇はあまり賢くはない
(でも　正直さと宝物への忠誠では　誰にもひけをとらない)
小さな穴に閉じ込められ　身動きできない
けれど　ここに宝がたくわえられていることを
自分が確かに生きていることを
外の世界に知らせようとしている
導く光を　必死に探して　這いつくばりながら

私は知っている　蛇がどこでその光を見つけられるか
その光はあなた　ニキ・ド・サンファル
私は願わずにいられない
蛇が出口を見つけられることを──
なぜなら……
その蛇は私だから

静江はこの詩をニキに送った。しばらくして返事が来た。

お手紙ありがとう。全ては許され、忘れられました。これからスイスに向かうので、短い手紙になります。よい冬をお過ごしください。スイスからお便りするつもりです。ニキより愛を込めて

"ヨーコ増田静江"の誕生

そんなある日、静江はニキの作品を見ながら、不思議な気持ちに襲われた。「私も絵を描いてみたい」と。小学校一年の時の教師の一言で、絵を描くことから遠ざかってしまった。それがどうしたことだろう、絵を描きたいだなんて。静江は戸惑いながらも、当時通二がパルコで開いていた絵画教室へ通い始めた。

絵を仕上げると、雅号を書き入れる。

「何て名前がいいかしら」

ニキを訪ねた時、「静江という名前にはどんな意味があるの?」と聞かれ、「静かな入り江よ」と答えた。「おとなしい名前なのね」と、その時ニキは言った。静江もかねてそう感じていたことだった。また、ニキは「しずえ」の名前を呼ぶ時、「ず」の音が発音しづらそうだった。「ニキが呼びやすい名前にしたい」と思った。

「そうだ。ニキの名をもらおう。二本の樹で"二樹"。それから、静かな入り江よりは、広い大海原の"洋子"がいいわ」

194

早速、ニキに手紙を書いた。

「個人的なニュース。私は絵を描き始めました。私のペンネームは〝二樹洋子〟、YOKO NIKIです。これからはヨーコと呼んでね」

そして、雅号だけでなく、ふだんから〝ヨーコ〟と名乗ることにします。

「私はこれから〝ヨーコ〟と名乗ることに決め、周りにも宣言した。ほかの名前で呼んだら罰金一〇〇円いただきます」

知人、友人、息子たちやその妻、それから孫にまで徹底した。「ヨーコさん」「おばあちゃん」などと呼んだら、罰金一〇〇円だった。

〝ヨーコ増田静江〟の誕生だった。

念願のタロット・ガーデンへ

一九八三年五月、ヨーコと次男の雅志の二人は、快晴のローマ・フィウミチーノ空港へ降り立った。五月とはいえ、汗ばむほどの陽気だった。ヨーコにとって念願のタロット・ガーデンを訪ねる旅だ。雅志は大学の写真学科を卒業し、カメラマンとなっていた。建設中のタロット・ガーデン

ヨーコが絵を描き「二樹洋子」の雅号を入れたうちわ

第七章　五〇歳の決意

を写真に収めるため、ヨーコに同行したのだ。雅志は後にタロット・ガーデンの写真集を出版している。

空港にはニキのアシスタントのベネラが迎えに来てくれた。一時間ほど高速道路に乗り、オリーブ畑の広がる田舎道を走る頃、前方になだらかな丘陵が見え始めた。丘のそこかしこに、白い大きな物体がにょきにょきと頭を突き出している。丸みを帯びたそれらは、まるで生き物のように思われた。ニキのアトリエで見た不思議なマケットと同じだった。
「あれが、タロット・ガーデンよ」とベネラが指さした。
ヨーコは車を降り、雅志に言った。
「すごいわ。どんどん写真を撮ってね。白黒、カラー、ポジ、ネガ、全部よ!」

ニキが一人立っていた。タロット・ガーデンの入り口のなだらかな坂の途中に。つばの大きな帽子をかぶり、刺繍の施されたゆったりとした白いメキシコ風のドレス姿だった。長身のニキにそのドレスはとても似合っていて、すてきだった。一方ヨーコは、銀と黒の縞の少し光沢のあるシャツに、黒いズボンだ。ニキはヨーコについてこう評したことがある。
「ヨーコは本当にエレガント。ヨーコの選ぶ服が好き。ヨーコのセンスが好き。私たち二人はおしゃれが大好きなフェミニストね」

二人は手を取り、再会を喜び合った。ヨーコが雅志を紹介すると、ニキは彼をハグし、頬をくっつけてキスをした。欧米では親しみを表現するキスも、なじみのない日本人には戸惑いがある。思わず雅志は、ニキにくっつけられた頬を手でぬぐってしまい、ヨーコをひやひやさせた。

「さあ行きましょう、ヨーコ」

ニキはうれしそうにヨーコの手を取って庭園の坂を上り始めた。

タロット・ガーデンへの扉

ニキは二〇代の半ばで、人生における三つの運命的な出会いを経験した。

まず一つは、スペインのバルセロナにあるアントニオ・ガウディ作のグエル公園。ニキにとってそれは、不安から逃れることができる幸せな聖域であり、時を忘れて無我の状態で喜びを享受できる場所だった。初めて訪ねた当時、アーティストとして生きていく決意を固めたばかりだった。ニキは、「まさに神の光を見たという、あの聖パウロのような気持ちに襲われた。人間が幸福でいられるような空間を、いつの日か自分がつくり上げることが、私には予感された」と語っている。

二つ目は、廃材を使った作品で知られるスイス人彫刻家ジャン・ティンゲリーとの出会いである。ニキは美術学校出身の芸術家ではない。幼い頃から家庭に安らぎを見出せず、居場所を自分の手でつくり出したかったニキは、既にアーティストとして活躍していたティンゲリーと出会い、彼に「自分の理想郷をつくりたい」と話すと、「技術なんか関係ない。夢こそ全てだ」と勇気づけられた。二人はアトリエを共にし、やがて、ニキが四〇歳の時に結婚。その後離婚はするが、終生のパートナーだった。

197　第七章　五〇歳の決意

ニキが影響を受けたシュヴァルの城（ヨーコ撮影）

三つ目は、南仏オートリーヴにあるフェルディナン・シュヴァルの築いた不思議な城との出会いだ。郵便配達員であったシュヴァルが道端の石を集め、一八七九年から三〇年以上もかけて自宅の前につくり上げた奇妙な石の巨城。制作当時は周囲から変人扱いされたが、彼の死後四〇年以上たって、城はフランスの文化財に登録された。ニキは「シュヴァルからは、たゆまぬ努力で夢が実現することを学んだ。シュヴァルの城は頭で考えられたものではなく、無意識の世界を可視化し具現化したものだからこそ、人々に訴える力があるのだ」と話している。

この三つの出会いによって、ニキの夢の宮殿づくりの扉が開かれたのである。

実際にニキがタロット・ガーデンの具体的な構想を練り始めたのは、一九七八年、ニキ四八歳の頃だった。一九六六年に手がけた《ホーン》をはじめ、数々の巨大彫刻を世界のあちこちにつくりノウハウを学んだニキは、友人の力を借りて、イタリア随一の景勝地

帯といわれるトスカーナ地方に自分の夢を実現させるための土地を得る。そこに、タロットの「大アルカナ」をモチーフとした建築ともいえる巨大彫刻を点在させるのだ。

ニキとタロットの出会いは一九六〇年代。精神的に落ち込んでいる頃だった。あまりにもよく当たるので「タロットに支配されているのではないか」と驚いたという。「タロットは私にとって道であり、人はその道を行く旅人なのです」と語っている。

そしてこのタロット・ガーデンの特異な点は、ニキ自身がスポンサーとなったことだった。誰に口出しされることもなく、納入期限もない。ニキいわく「これこそ完全な自由」であったが、その代わり、いつも費用の捻出には苦しんだという。

タロット・ガーデンのことを知ってヨーコは、求めるものに到達するまで挫折を繰り返してもくじけない、ニキの不倒の精神力と追求心を垣間見た。ヨーコは後に次のように書き残している。

ニキ自身は自分のことを「ダブル・スコルピオ（運命宮、支配宮ともにさそり座）」という言葉で表現している。占星術でさそり座は、かなり執念深いと言われるが、これは長所に転化すると持続力があるという事だ。非常に明快な目的意識を持って、必ず達成せんば止まずという持続力。それがダブルになって現れるのだから、その激しさは言うまでもない。

ヨーコの号泣

初めてタロット・ガーデンを訪れたヨーコを出迎えるようにそびえていたのは、タロットNo・1の

199　第七章　五〇歳の決意

《魔術師》、No.2の《女教皇》(11ページ参照)、No.4の《皇帝》は、まだ鉄骨がむき出しの状態だった。敷地のあちこちに、ビルや鏡を貼るばかり。下地の白いセメントが塗られた姿で、後はタイルや建設の現場のようにセメントや資材が置かれ、ほこりっぽい現場で作業員たちが黙々と溶接などの作業を続けていた。ニキはそんな建設現場を歩きながら、ヨーコに一つ一つ案内してくれた。

現場で働く作業員は、地元の大工、電気技師、左官たち。皆イタリア人男性ばかりだ。そんな彼らの中で、ニキは「母」のように振る舞った。彼らにお茶をいれ、食事をつくり、指示を出す。現代美術など知らなかった彼らも、次第にこのプロジェクトに参加することに誇りを持つようになっていった。それだけの職人を働かすニキの気苦労は大変なものだったようだ。

タロット・ガーデンの作業が始まってから、ニキは関節リウマチに悩まされるようになっていた。激痛のため、一時は手を動かすこともできず、歩くこともできなくなった。九キロも痩せてしまったという。

「ヨーコ、ここにブルーのタイルを貼ろうと思っているのよ」

ニキは《女教皇》を指さしながら言った。ヨーコはその細い腕を見て、「ニキはこの場で討ち死にするつもりかもしれない」と深く胸を打たれた。

「ヨーコ、ここへいらっしゃい」と、ニキが隣の席を勧めてくれた。

食事の時間となり、近くのレストランへアシスタントも含め二〇人ぐらいで出かけた。

食事の途中、ヨーコは突然、号泣してしまう。それは、「ある日本人が作品の代金を支払ってくれない」とニキが話したのが原因だった。ヨーコは「私は同じ日本人として恥ずかしい。ニキみたいな

200

ビューティフルな作品をつくる人を騙すなんて許せない」と子供のように泣きじゃくった。ニキも、雅志も、周りにいた人たちも、彼女の涙に大いに驚いた。

人前でのヨーコの号泣など、今までにないことだった。人に弱みを見せないで生きてきたヨーコは、人前で大泣きするなんていうことはあり得なかったのだ。タロット・ガーデンへ来て、ニキの作品に対するすさまじい情熱を身近に感じたヨーコは、歴史的なプロジェクトにひたむきに取り組んでいるニキが、世俗的なバカバカしいことで邪魔をされるのが耐えられなかった。抑えきれない感情の中でヨーコは、ニキの創作の妨げになるようなことだけは決してするまいと心に誓った。

ニキはなかなか泣きやまないヨーコの背中をさすりながら「ヨーコのせいじゃないわ。だから泣かないで」と優しく言った。

夢を語り合う二人

「ヨーコ、いらっしゃい」とニキが手招きする。No・3《女帝》は、スフィンクスをニキ独自の解釈で、陽気で力を持った愛の女神として造形したものだ。既に白いセメントで下地が出来上がっていた。内部には空間がある。ニキはその中へヨーコを導いた。

「私は今、この《女帝》の中で生活してるの」とニキ。内部はまだほとんど何もできていない状態だったが、冷蔵庫代わりに地面に穴が掘られ、簡易的な生活道具が置かれていた。

「一階はアトリエにしようと思っているの。小さなキッチンもつけて。二階のスフィンクスの乳房の部分は寝室にして、私はそこで寝るつもりよ」

《女帝》の乳房の内部は、丸い形の空間になっていた。ヨーコはびっくりしてニキを見た。そして、お互い顔を見合わせて笑い合ったのだった。
狂気の克服のために芸術家への道を歩み始め、初期の作品は毒々しいまでの呪詛性に満ちていたが、今やニキは内なる怪物との闘いに打ち勝ったのだ。愛の女神を住処として、その胸に眠るだなんて。ヨーコは感慨を禁じ得なかった。
「上にも行けるのよ」と、ニキが《女帝》の外側にある緩やかなかわいらしい階段を上り始めた。《女帝》の上部は、外を一望できるテラスになっていた。タロット・ガーデンの周囲に広がる広々としたオリーブ畑が見渡せた。夜に上ったら星がきれいに見えることだろう。ヨーコは、その美しさを想像してみた。
「ここにも宇宙をモチーフにしたタイルを貼るわ」とニキ。二人は柔らかな曲線でつくられたテラスのベンチに腰掛けた。爽やかな風が二人の間を吹き抜けた。
「ヨーコ、私は女性としてここまで壮大なスケールで仕事をできること自体に意味を感じているの。なぜ私が選ばれたのかは不思議だけどね」とニキが言った。
「すばらしいわ。私にもできることがあったら何でも言ってね」とヨーコ。
少しの沈黙の後、ヨーコが言った。
「私、あなたの美術館を日本につくりたいと思っているのよ」
ニキは目を丸くして驚いた。
「それは……ヨーコ、ああ……すばらしいわ。よく決心してくれたわ。ジャンとも話したことがあっ

たの。誰かがきっと自分たちの美術館をつくってくれるって」

ニキとヨーコは手を取り合って、これからの未来について語り合った。まるで少女たちのように。トスカーナ地方独特の抜けるような青空が二人の頭上に広がっていた。

第八章 美術館への道

ニキの戸惑い

ソワジーのアトリエにエアメールが届いた。ニキは、宛名の筆跡を見ただけでヨーコからだとわかった。月に何通も手紙が届くのだ。

ヨーコとイタリアで会った後、ニキはリウマチの治療に専念するため、パリに戻っていた。一方、ヨーコは美術館設立への思いにますます駆られていた。手紙には、体を心配する言葉とともに、「ニキを紹介するためにカタログを翻訳して無料で日本の美術館や評論家に配りたい」とか、「東京だけでなくほかの都市でも展覧会を開催したい」などといった内容が熱く綴られていた。どの手紙もほとんど内容は変わらなかった。

「私、あなたの美術館を日本につくりたいと思っているのよ」と、まるで少女のように夢を語っていたヨーコ。ニキはそれを聞いて確かにうれしかった。それでも、ヨーコとはまだ二回しか会っていない。打ち解けて話をしたものの、ヨーコが自分に向ける思いはあまりに強過ぎる。ヨーコという人物をどう評価すればよいのか、ニキはまだ判断しかねていた。

当時のニキは、さまざまなプロジェクトのために世界中を飛び回っていた。一九八三年にはパリのポンピドゥ・センター前のストラヴィンスキー広場の噴水をティンゲリーと共作し、カリフォルニア大学サンディエゴ校には大きな作品を設置した。少し前には、オランダのアムステルダムで飛行機の外装のデザインもしている。

多くの人がニキと会いたがり、仕事をしたがった。しかし、彼女がそれら全てを聞き入れていたの

では体がもたない。言葉巧みに近づいて利益を自分のものにしようとする人間も少なくはなかった。

とにかくヨーコのニキへの賛辞は尋常ではなかった。当初の二人の会話は、主に通訳を通して行われており、会話では十分な意思疎通ができているとはいえず、その分手紙には熱烈なヨーコの感情がストレートに表れていた。

「あなたのアートは、日本のマウント・フジのように気高くそびえ、美しい」「あなたとあなたの作品と出会ったのは運命でした。あなたは私の人生を変えたのです」「私は、神の意思のもとに神聖な創作活動に携わるあなたの邪魔をしているかもしれない」等々。

ヨーコのニキに対する憧憬を、ニキ自身はまだ完全に受け止めきれなかった。ニキは戸惑い、次から次へと来る賛辞の嵐に、自分が祭壇の上に奉られている気分になっていった。ある意味、恐れさえ感じるようになっていったという。

ヨーコの病気

ある日ヨーコは、急に胸が締めつけられたように痛み、息ができなくなった。とりあえず事務所のソファに横になった。冷や汗が出て、吐き気もする。苦しむヨーコの様子を見て、小山田はすぐさま救急車を呼んだ。

軽い心筋梗塞だった。「十分に休養を取ることです。若い時とは違いますよ。働き方を考えてください。一か月は仕事を休むように」と医師に告げられた。確かに働き過ぎだった。スペース・ニキで

ヨーコはニキ作品をイメージして絵を描くこともあった

は日本人作家の展覧会を精力的に企画。オープニングパーティーから展覧会の終了まで、作家たちや来てくれた人たちと飲み歩く毎日だった。加えて、ビルの経営、喫茶店や絵本の店の仕事、さらに、父の連帯保証人問題での訴訟も抱えていた。自宅に帰るのは毎日深夜遅く。

ニキとの関係も進展がなかった。ヨーコからニキへのアプローチに対して、ニキが応えてくれる様子もなかった。ニキにわかってもらおうと、ヨーコはせっせと手紙を出した。ニキがヨーコを恐れているとも知らずに。そんな状況で、疲れもストレスもたまっていったのだった。

「どうせなら、富士山の見える箱根にでも行こう。仕事のことはしばらく忘れて、ずっと描きたかった大きな絵を描こう」

少女時代に沼津で夏を過ごしていたヨーコにとって、富士山は懐かしい思い出の光景でもあった。医師から一か月の静養を命じられたヨーコは、画材店で油

絵の具やイーゼル、カンヴァスを買い込むと、箱根に向かった。富士山がよく見える見晴らしのいい所に宿をとった。その雄大な姿を見ていると、ちっぽけなことに悩んでいる自分がバカバカしくなった。黙々とカンヴァスに線を引く。楽しくてしかたがない。何枚かの富士の絵を描き上げた。ニキ作品を自分なりに描いてみたりもした。ニキへのオマージュだ。

一か月が過ぎ、静養期間が終わる頃、通二が箱根にやって来た。ニキの絵を見て「なかなかいいじゃないか」と言った。

「どうだい、今度、伴野（通二の古い友人）と僕で二人展をやろうと思っているんだが、君も参加しないか」

一九八四年には社長になっていた。ヨーコの描いた絵は独特な色使いと大胆な構図が評判を呼んで、ある週刊誌の「今週の一枚」に載ることに。通二は大いに嫉妬し、ヨーコはパルコの絵画教室への出入りが禁止になってしまった。

こうして、スペース・ニキで三人展「サントロア」を開く。ヨーコはパルコの専務を経てともあれ、ヨーコは心身ともに元気になっていった。

ケ・セラ・セラ

ニキには二人の子供があった。二〇歳の時に生まれた娘ローラと二四歳の時に生まれた息子フィリップ。芸術家として生きることを決意したニキは三〇歳で離婚し、子供たちは前夫のハリー・マシューズに引き取られた。この時点で親子はバラバラになったが、やがて成長した子供たちは、ニキの映

画に出演したり本の出版を手伝ったりと、ニキを中心に集まるようになった。

ヨーコは初めてパリを訪れている一九八一年に、ニキからローラを紹介されている。ローラは当時三〇歳だったが一七、八歳ぐらいにしか見えず、美しくて優しく繊細な女性だった。ニキを目の前にすると、ヨーコは気持ちが高ぶってうまくコミュニケーションを取ることができなかったが、ローラには初めから素の自分を知ってもらうことができた。ローラはヨーコの独特なユーモアのセンス、誠実で情熱的な人柄を、早くから見抜いていた。

ある時、ニキがローラに言った。

「私、ヨーコが怖いの。私の作品が彼女の人生を変えてしまったなんて、そんなことあるかしら?」

ローラは笑って、「あのヨーコが怖いの? そうね、次に会う時にペギー・リーでも歌ってもらったら?」と提案した。ローラは以前、ヨーコがペギー・リーの歌を口ずさむのを聴いたことがあったのだ。

一九八五年、ヨーコはパリ、スイス、ベルギー、イタリアと、ニキの展覧会などを巡る旅をした。そして、ニキとヨーコは再会した。

1985年、旅先のヨーコの部屋にニキからのサプライズが。ニキ自作の花瓶にメッセージが添えられていた(ヨーコ撮影)

車の中にヨーコの歌声が流れる。ニキはヨーコの歌う姿に魅了された。ペギー・リーそっくりだった。ニキは驚いて「ヨーコ、魔法でも使ってるの?」と聞いた。続けてヨーコは、ドリス・デイの『ケ・セラ・セラ』を歌う。先のことはわからないけど、人生なるようになる——車の中は女たちの笑い声に包まれた。

「ヨーコ、あなたは、すばらしい役者ね。ジュリエッタ・マッシーナみたいだわ」とニキが興奮して叫んだ。

「私、あなたと最初に会った時、前に会ったことがあるんじゃないかって感じたの。前世で私たちは姉妹だったのかしら」とニキが言った。

「前世で姉妹なら、あなたの作品のコレクションなんかしないわ。親子でもないわね。ニキ、あなたは以前、自分は前世で魔女として火あぶりにされたんだろうと言ってたわね。私、あなたを火あぶりの刑にした裁判官だったんじゃないかと感じているの。そのことが現世の私に償いをさせているのよ」とヨーコ。

「まあそうだったの。どうりで、ずっと永いこと自分が磔にされているような感じがしていたのね。今、納得したわ」とニキが答える。

「怖い話でしょう?」とヨーコがニキの顔を覗き込む。

「怖い話って、大好き!」とニキ。

始終笑い声が溢れる車内での会話だった。二人の間のわだかまりは消えた。

ビッグヘッド

旅の目的の一つは、スイスのバーゼルにあるクラウス・リットマン・ギャラリーで五月から開催されるニキの展覧会だった。ヨーコは大きなユリの花束を持ってオープニングに駆けつけた。ヨーコの黒いロングスカーフにも大きなユリの刺繍が。「ヨーコ、そのスカーフすてきね」とニキ。二つ三つ言葉を交わしたものの、次から次へと来る人に流されて、二人は離れ離れに。ニキともっと話したかったが、一人占めることはできない。ヨーコは気を取り直して作品を吟味し始めた。

今回の旅では、ヨーコのコレクションにはまだない魅力的な作品がたくさんあった。会場には《頭にテレビをのせたカップル》など、魅力的な作品がたくさんあった。

ヨーコが一人で作品を見て回っていると、ギャラリーのオーナーが近寄ってきた。

「マダム・マスダ、どれも貴重な作品です。一九七〇年代のものですよ」とオーナーが言った。ニキの名前を冠したギャラリーを日本で運営する「ヨーコ増田静江」の名前は、徐々にニキ作品取り扱い業者の間でも知られるようになっていた。

「この近くの公園に置いている作品もありますから、興味がおありでしたらお連れしますよ」とオーナー。ヨーコは「ぜひ、拝見したいです」と答えた。

広々とした公園に、女の顔部だけをかたどった作品が置かれていた。ニキの大型作品の中でも一際巨大だ。子供たちがその周りで遊んでいる。赤い髪の毛、ぎょろりとした目に大きな鼻、緑色の唇。一目見て気に入ってしまった。肉体を持たない首。それ異様とも思えるほどインパクトの強い作品。

212

スペース・ニキのあるセントラル21ビル1階に展示した《ビッグヘッド》(黒岩雅志撮影)

は地獄。頭で考えているだけではだめ。行動しよう——そんな強烈なメッセージが聞こえてくるかのようだった。

こうして、二・五メートル近い大きな作品《ビッグヘッド》(8ページ参照)がヨーコ増田静江コレクションに入った。この展覧会でヨーコは四点の作品を購入した。

ネレンス邸の《ドラゴン》

ヨーコが次に訪れたのは、美しい海辺の町、ベルギーのノック・ル・ズート。六月、ニキとティンゲリーの長年の友人であるロジェ・ネレンス経営のカジノホールで、ニキの展覧会が開かれたのだった。ネレンスは親子二代にわたるニキの心酔者でありコレクターである。

展覧会のオープニングの後、祝賀会がネレンス邸で行われた。住宅街の一角にうっそうとした森があり、その一帯がネレンスの土地だった。広大な敷地内には

213　第八章　美術館への道

果樹園や牧場がある。内部には卓球台などが置かれ、ドラゴンの舌は滑り台になっている。招待客はワイングラスを持って庭を歩いたり、《ドラゴン》に入ったり出たりしている。

《ドラゴン》の中に入ってみると、正装したニキがいた。頭上にはティンゲリー作のランプが吊るされている。ネレンスがそのために取っておいた羊や牛の頭蓋骨と、鉄製の農具を組み立てたもので、ロープにカラフルなイルミネーションがついている。そのロープの一本に、なんと洗濯物が。それも紫色のパンティや白いブラジャー、黒いソックスにランニングシャツなど。

「何、これは？」とヨーコがからかい気味にニキに聞くと、ニキは苦笑を隠してすましている。ネレンスの話では、ティンゲリーが徹夜までして二日がかりでこの作品を仕上げ、得意げにニキに見せたが、ニキは開口一番「洗濯場のロープよりずっと退屈」と言ったのだという。ティンゲリーはかっとなって飛び出し、戻ってきた時にはネレンス家の物干しから手当たり次第につかんできた下着類を持っていて、次々にロープに引っ掛けた。そして「どうだい、これで満足だろう」と言ってのけたのだそうだ。

その話を聞いてヨーコは、ニキとティンゲリーは相手のキャラクターやアイデアを楽しみ合い、論争や喧嘩さえもが刺激であるのだと思った。

《ドラゴン》を出ると、夏の日差しは強いものの、周辺のしたたるような緑が美しい。庭やサンルーム、メインハウスなど、至る所にニキの作品が溢れている。ヨーコは改めてネレンス邸を眩しげに眺めた。いくら大金持ちとはいえ、個人がアーティストに頼

214

「謙遜」は「臆病」

パリ、スイス、ベルギーと、ニキの追っかけをしてきたヨーコの旅の終わりは、タロット・ガーデンだった。最初に訪れた二年前の一九八三年より、ずっと工事が進んでいた。当時はまだ鉄骨がむき出しの状態だったタロットNo・4の《皇帝》も、セメントの下塗りが終わっていた。

No・3の《女帝》の内部も完成していた（11ページ参照）。一階をアトリエに、二階はニキの宣言どおりベッドルームになっていた。柔らかな丸みを帯びた室内には、モザイク状の鏡が一面に張られている。数か所ある窓から入り込む光が部屋全体を包み込み、まるで母親の胎内にいるような不思議な安らぎがあった。キッチンにも鏡が張られ、ニキのつくったテーブルの上にはティンゲリー作のランプが吊るされ、蛇の形の椅子が置かれている。青い蛇の口がシャワーになっている赤いバスルームなど、どこを見てもニキの遊び心がいっぱいだった。

野外で食事をとった後、ニキとヨーコはこの《女帝》でお茶を飲んだ。この時、ヨーコはずっと頭から離れなかったことをつい口にした。

「私、あなたの美術館をつくるなんて言ったけど、無理かもしれない。力が足りないのよ」

215　第八章　美術館への道

ネレンス邸で見た豪華なお屋敷や庭、その中に映えるすばらしい作品の数々。羨ましかった。一方、自分はといえばまだコレクションを始めたばかり。しかもネレンスほどの財力もない。美術館をつくるなんてあまりにも途方もないことなんじゃないかと思い始めていたのだ。
ヨーコは首をうなだれ小さくなった。するとニキがヨーコの手を取って、静かで落ち着いた様子でこう言った。
「私はそうは思わない。あなたには能力があるわ」
愛情のこもった眼差しだった。ヨーコはこの時のことを、後日ニキへの手紙に書いている。

　あの時のあなたの言葉と静かな様子に、とても打たれました。何度も考えさせられました。自分の小ささが本当に恥ずかしい。力がないことの言い訳をあなたに聞かせてしまった小ささです。
　日本の「謙遜」の精神は、あなたにとって「臆病」や「言い訳」以上のものではないのだと気がつきました。あれ以来、あなたの真の強さから来るに違いない、あの時の雰囲気と言葉の記憶が胸の奥深く根づき、いつも励みになっています。

ヨーコはニキの優しさと強さを感じて、自分もそうありたいと心から願った。
「美術館づくりへの道はまだ始まったばかり。一歩ずつ、一歩ずつ。資本は小さくても、情熱と夢だけは大きいわ」

二人の友の助言

一九八五年の秋。浅草ですき焼きを食べながら、三人の女性が話をしていた。ヨーコがパリで通訳を頼んだ演出家大橋也寸、彼女を紹介してくれたクリエイティブディレクターの小池一子、そしてヨーコだ。この日は、大橋演出のチェーホフの芝居を見に行った帰りだった。

「随分、コレクション集まったんじゃないですか？」と小池。

「いや、まだまだですよ」とヨーコ。作品収集は思うように進んではいなかった。画廊が持っている作品だけでは数が限られているし、気に入った作品があっても簡単に手に入るわけではない。忙しいニキ本人から直接購入することはなかなかできず、当時のニキのアシスタントもあまりヨーコの相談に乗ってくれなかった。そんなことから、ニキのアトリエにあった作品、主に初期の貴重なものを泣く泣く諦めたこともある。コレクションそれ自体が大変な道のりだったのだ。

さらに美術館までつくるならば、作品が全然足りない。タロット・ガーデンでのニキの言葉に励まされながらも、ヨーコの心の中は、はかどらない美術館計画のもどかしさや口惜しさでいつも占められていた。

「これまで集めた作品だけで展覧会でもされたら？」と大橋。

「だめだめ、まだ中途半端ですよ」

「なんなら、うちでやらない？」と小池が水を向ける。当時小池は、江東区の永代橋東岸で、美術館でも画廊でもなく、自主運営で現代アートを紹介する「佐賀町エキジビット・スペース」を主宰して

いた。
「先日、ピエール・レスタニーに会った時、うちのようなニュートラルな場所がニキにはいいんじゃないかって話していたのよ」と小池。ピエール・レスタニーはニキが最も信頼を寄せる美術評論家であり、海外のニキの展覧会でヨーコも会ったことがあった。
一九八一年にスペース・ニキでニキ展を開催してから四年の月日がたっていた。ヨーコははっと気がついた。「ニキという宝を守らんがために、かえって私は盲目の蛇になっていたんだ」。二人の友人の助言で、視野がぐんと広がる気がした。そして「中途半端でも、今紹介できる限りのニキの世界を皆に見てもらおう」とヨーコは決意した。
「お願いできますか」とヨーコは小池の話に飛びついた。
ヨーコは早速ニキの展覧会実現へ向けて走り出した。開催日は、ニキが常々言っている「私は愚者」という言葉にちなんで、エイプリルフールの四月一日がふさわしいと考えた。
こうして、佐賀町エキジビット・スペースで約三週間、スペース・ニキでは約三か月間、ニキの展覧会が同時開催されることになった。

二か所同時開催のニキ展

一九八六年四月一日。二か所同時開催のニキ展のオープニングセレモニーが、佐賀町エキジビット・スペースで華やかに開かれた。体調の悪いニキに代わって、娘のローラとその夫ローランが来

218

オープニングセレモニーで振る舞われたナナの形のパン

日した。美しいローラは、メディアにも取り上げられた。岡本太郎や荒木経惟夫妻らの著名人をはじめ、たくさんの人たちが訪れた。大きなテーブルの上には、ニキのシンボル的な女性像「ナナ」の形をしたきつね色のたくさんのパンが、踊るように置かれている。

佐賀町エキジビット・スペースのある「食糧ビル」は昭和初期に建てられた食糧倉庫で、外壁は煉瓦タイル、床はコンクリートの打ちっぱなし。大きなアーチ型の窓がレトロな雰囲気をつくっている。天井が五メートルと高く、広々としている。

この会場には《ビッグヘッド》や《頭にテレビをのせたカップル》など五点の大型作品が並んだ。いろいろなパフォーマンスや、ニキの自伝的映画『ダディ』の上映会も行われた。

たくさんの人たちが語らっているのは一九八〇年作の《言葉の散歩》（10ページ参照）という作品の前だ。ヨーコはその人たちに声を掛けた。

「ニキはこの作品でこう言っています。『天国、それ

スペース・ニキでの展示の様子

は空。私は空（くう）」と。ニキは作品制作の過程で肺を痛めて呼吸が困難になってしまいました。彼女は作品にも楽に呼吸をさせたいという思いから、空気の流れが自由に行き来するような、一筆書きのように軽やかな線でできた線形彫刻が生まれたんです。そしてこの作品をつくり、『私は今、自我との、空気との、そして光との、神秘的一体を感じています』と述べています」

今まで倉庫に眠っていたニキ作品が、広々としたスペースで大勢の人に囲まれている。ヨーコはなんとも言えないうれしい気持ちに浸っていた。そして、改めて作品に見入る人たちを見渡した。

「やはり、作品を置く場所は広くなくてはいけないわ。天井もこんなふうに高くて。窓があるっていうのも、普通の美術館じゃあり得ないことだけど、ぜひ欲しいわね。ニキの作品は鏡を使ったものも多いから、外の自然がそれに映り込んだらすてきよね」

ヨーコは一人、美術館づくりのイメージを膨らませていた。

大盛況だった２か所同時開催ニキ展の打ち上げパーティー

一方、もう一方の会場スペース・ニキでは、版画のほか比較的小さな作品が並び、そして『ダディ』の上映ととりも長き夢』の上映会、そして『ダディ』の上映とトークセッションが開催された。

トークセッションでは、小池一子、巻上公一（音楽家）、白石かずこ（詩人）、上野千鶴子（社会学者）、松岡和子（翻訳家）、種村季弘（評論家）、木野花（女優）、川本三郎（評論家）、ワダエミ（衣装デザイナー）、吉原幸子（詩人）、残間里江子（メディアプロデューサー）、木内みどり（女優）など時の人が二人一組になり、『ダディ』について語り合った。賛否両論、侃々諤々、時には『ダディ』から外れて違う話題になっていく。会場の人々を巻き込んでニキについて考えてもらう格好のイベントになった。後に対談集として出版もした。

二か所同時開催のこの展覧会には、一般客というより美術関係者や評論家などが中心だったものの、多くの人が訪れ大成功だった。そして、この展覧会がきっ

かけとなって同年一〇月、大津の西武百貨店でヨーコのコレクションによる展覧会「エロスの女神かから陽気なおくりもの ニキ・ド・サンファル展」が開催された。「恐れずに進んでよかった。美術館構想のヒントをつかんだ気がする」と、ヨーコは大きな充実感を感じていた。
この頃までに、ヨーコは喫茶店と絵本の店を閉め、美術館づくりに向けて一層集中していった。

ニキ作品へのアプローチ

翌一九八七年春、一人の男性がヨーコを訪ねてきた。彼は一九八九年に開館するという、ある美術館の準備委員会のトップだった。
「ニキ・ド・サンファルに作品をつくってもらい、今度開館する美術館の敷地内に展示したい。増田さんからぜひ、ニキさんにコンタクトを取ってもらえないでしょうか」
その頃、ヨーコのもとにニキとの橋渡しの依頼がもう一つ来ていた。同じく一九八九年に名古屋で開催される「世界デザイン博覧会」へのニキ作品の出展だった。
ヨーコはわくわくした。これらが実現したら日本で、いやアジアでもっとニキを知ってもらえる。ただ、ニキにオーバーワークを強いることを恐れてもいた。

五月、ヨーコはドイツのミュンヘンで開かれているニキの大規模な展覧会を見に行き、その足でシャロット・ガーデンを訪ねた。ニキはそこでの作品制作に集中していた。さらに、九月にはニューヨーク市郊外のナッソー郡美術館で、アメリカ初の大回顧展が開かれる予定だという。聖職者のようにス

トイックに制作に打ち込んでいるニキの姿を見ると、ヨーコは日本からのオファーを受けてほしいとは言いにくかった。

一呼吸置いて意を決したヨーコは「詳しいプランを持ってきたわ」と書類を広げた。これを見たニキは、「これだけじゃあだめね。作品を展示する場合、自分の監督下でフランスで仕上げて、美しい自然の中に設置したいわ。博覧会も美術館も、レイアウトと周りの環境の写真が欲しいわ」と言う。ニキにとって、自分の作品と周囲の環境との調和も重要なポイントなのだ。

結局、この日本での二つのプロジェクトは、その後の紆余曲折を経て、残念ながら実現に至らなかった。これらを通してヨーコが一番に感じたのは、「大切なのはニキの感性と健康」というシンプルなことだった。しかしそのために、美術館計画においても、ヨーコを通してニキとの仕事を依頼する日本の関係者との間でも、ヨーコは始終悩むことになる。

夢の実現に向けて

「ヨーコこっちへ来て」

ニキに手を引かれながらタロット・ガーデンの木々の茂みを抜けると、そこには高さ四メートルのNo・5《法王》が完成していた。四本の柱のうちの三本には鏡がモザイク状に貼られ、きらきらと周りの緑を映していた。No・14《節制》の礼拝堂も完成していた。どこもかしこも、ずいぶん工事が進んでいた。

ニキは「見せたいものがあるの」と言って、近くの《生命の樹》にヨーコを連れていった。《生命》

の樹》はタロットカードの大アルカナのモチーフではなく、ヤマタノオロチの頭にたくさん分かれた蛇が一つの木になっている作品だった。さらに、幹のちょうど真ん中、蛇のおなかの辺りに、五〇枚ものタイルによる作品が埋め込まれていた。

「このタイルはセラミックなのよ。タイトルは《愛する人へ》。二つつくったの。一つはこれで、もう一つは……あなたの美術館用よ」と、恥ずかしそうにニキが言った。

ヨーコは飛び上がらんばかりに驚いた。

「ああ、ニキ、何とお礼を言ってよいのかわからないわ」

《愛する人へ》は愛の始まりから終わりまでを物語風に綴った作品で、実に魅力的だった。

「美術館、まずは土地なのよ」とヨーコが言った。

「東京から離れた所の、広々した環境がいいわね。そういう所だったら、私もきれいな空気を吸うことができるし、長く滞在できると思うの」とニキ。

果たして、そんな環境の土地を見つけられるだろうか。ヨーコはため息をついた。ベルギーに広大な土地を持つロジェ・ネレンスが羨ましかった。しかし、ニキだってこのイタリアの土地を長い時間かけて探したのだ。私にもできる、とヨーコは思った。

「私、美術館のマケット（模型）をつくるわ」とニキが言った。

「すばらしいわ！　日本にニキの作品の形をした美術館ができたら、みんなびっくりするわ」

「一番大事なのは、ヨーコが気に入ることよ」とニキが言った。ヨーコは何だかとても誇らしくなっ

ヨーコはこれを聞いて、興奮で声が震えた。

ヨーコがニキに贈った印鑑(「二」の字は「弐」とした)

た。

「ユニークで美しい美術館にしましょう」

二人は、夢の実現に向けて胸を躍らせながら、いつまでも楽しい会話を続けるのだった。

二樹土燦風有

「あなたの名前を漢字でイメージして、ハンコをつくってきたのよ」

ヨーコは前回ニキを訪ねた時に、蛇の形をしたブレスレットをプレゼントされており、今回はそのお返しとしてオリジナルの印鑑を持参したのだ。

ニキは漢字に大変興味を持っていた。タロット・ガーデンの小道にも「正義」「太陽」「月」などの漢字が彫り込まれているが、これらはヨーコが半紙と墨を持参して現地で書いたものが基になっていた。漢字には一つ一つに意味があることを、かつてヨーコはニキに話していた。

ヨーコが持参した印鑑はユニークそのもの。握り

225　第八章　美術館への道

の部分は、日本の縄文時代の遮光器土偶の形で、その堂々とした姿はまるでニキのつくる女性像「ナナ」のようだった。素材は銀。ハンコに彫る文字はヨーコ自身が考えた。ニキの名を漢字にしたのだ。

「ニキ、あなたの名前の中には〝Phallus（男根）〟を連想させる文字があって、だからあんな作品をつくるんだなんて評論家たちから悪口を言われていたけれど、実はあなたの名前にはとてもいい意味があるのよ。音に漢字を当てはめると、〝二樹土燦風有〟になるわ」

ヨーコは用意してきた半紙に墨でさらさらと文字を書いた。

「一はOrigin（起源）、二はBeginning（始まり）、三はHarmony（調和）っていうでしょう。だから、二＝Beginning・樹＝Tree・土＝Earth・燦＝Brilliant・風＝Wind・有＝Existenceという意味よ。

ヨーコが書いた「ジャン・ティンゲリー」を表す漢字

226

あなたの芸術世界を表していると思わない？」
「オオ、ヨーコ、とてもミステリアスな話ね。私の名前にそんな意味があるなんて。それに、漢字のラインはとても芸術的だわ」
「じゃあ、ジャンはどう書くの？」とニキが尋ねると、ヨーコはしばらく腕組みをして考えた後、
「蛇案鎮化理」と半紙に墨で書いた。
「蛇が木の上で思案しているのよ。鎮は鐘の音のようなイメージ。ティンゲリーの作品に合っているわ。化はモンスター、理は理知の理よ」
二人は大笑い。ヨーコが書いたティンゲリーを表すこの漢字は、ニキがいたく気に入ったらしく、次回ヨーコがアトリエを訪ねると、額に入れて飾ってあった。

第八章　美術館への道

第九章 さまざまな問題

伝統の抑圧

ヨーコは悩んでいた。「美術館のイメージづくりに」とニキに頼まれて、日本の伝統的建築の写真が載った本を送ったところ、美術館の屋根を京都の古い寺院のような形にするという提案が届いた。このアイデアがヨーコの悩みのタネだった。

ヨーコにとって日本の古い伝統的建築とは、その様式美に心打たれる一方で、古い日本の権威主義、ひいては、そのもとで幼い頃に体験した戦争を思い出してしまうものだった。戦争の苦しみと怒りがあったからこそ、戦後には全く新しい自由な価値観を求めてきたのだ。

ヨーコは苦しい胸の内を手紙にしたためた。

ニキ、あなたは日本の伝統建築の要素を美術館に取り入れると言ってくれた。私が日本人であることを尊重するがゆえだということはわかっています。

でも親愛なるニキ、日本の歴史をさかのぼると、多くの伝統的な建築物が権威の象徴として建てられています。私にとってそれは単なる建物でなく、精神的なものを思い起こしてしまうの。前にも言ったけど、あなたの作品は私の中にある伝統的日本社会の抑圧を振り払ってくれたのよ。私は、いかなる伝統にも縛られない、あなたのオリジナリティを尊重します。

早速、ニキから返信があった。手、花、蛇などが描かれた、色鮮やかな絵手紙だった。

230

すてきなお手紙ありがとう。あなたの夢見る場所を提供できることは本当にうれしい。悪夢ではなく、美しい夢だけを。今、美術館（日本のお寺にインスパイアされたのではないものよ）のそばに高さ二〇メートルの巨大彫刻《恋する鳥》をつくることを考えているわ。摸型ができたらお知らせするわね。

那須の候補地

美術館の建物についてニキとヨーコの間でさまざまな意見を交わした末に、一九八九年、ヨーコのもとにニキから、待ちに待った美術館のマケット（12ページ参照）が届けられた。すばらしいの一言だった。

建物の頂は女性の頭部になっている。朝日を浴びる富士山のように金色に輝く女神像だ。目と目の間には、まるで見えない本質を見抜くような"第三の目"がある。その目をじっと見ていると体中からエネルギーが湧いてくるように感じられる。真っ赤に塗られた唇からは水が流れる。天井はところどころくり抜かれ、建物の中から青空が見える仕組み。側面の一部は鏡張りで、赤、青、黄色などカラフルに彩られた蛇が壁を這うように体をくねらせている。口から流れ出た水は蛇の体を伝って、入り口前につくられた池に流れ落ちるようになっている。

ヨーコの感激は言葉にならなかった。

ニキがマケットに取り組んでいる間、ヨーコは美術館の土地探しに奔走していた。当時はバブルで

那須の美術館候補地にて

地価が異常に高騰し続けていた時期で、ヨーコにとって、美術館に必要な広さの土地を買うことは不可能に近かった。さらに、郊外は開発しつくされ、ニキが言うような田舎の環境と汚染されていない空気という条件を備えた土地の確保は、東京近郊では困難だった。最初は伊豆方面を探していたが、さらに関東圏内全域に候補を広げてみようと考えていた。

そんな時だった。ある業者から、栃木県の那須高原にいい土地があると連絡があった。早速訪ねてみると、山に向かっていく途中の別荘地にその土地はあった。もともとはある大手メーカーの保養所だった。もみじの木が多く、起伏に富んだ地形で、敷地の中を小さな川が流れている。土地の広さも八〇〇〇平方メートル強（約二五〇〇坪）と、ちょうど探していたような広さだった。また、この土地で温泉が出ることも、ヨーコにとっては魅力だった。

「ニキが来てくれたら、温泉に入ってもらえる。神経痛やリウマチに効くんだもの」

その後、しばらくの逡巡はあったものの、結局ヨー

232

コは那須のこの土地の購入を決断する。ヨーコはニキに「売買契約書に署名したら、すぐあなたの所へ行きます。一刻も早くあなたに会って話がしたいわ」と手紙を書いた。ニキからは「送ってくれた候補地の写真を見てわくわくしているわ。何もかもすばらしい」と返事があった。

この時は、単純に土地の取得さえ決まれば、ニキのマケットどおりの建物をつくれると信じて疑わないヨーコだった。

国立公園のカベ

那須の土地を購入したヨーコは、建設会社と美術館づくりのための打ち合わせに入った。

ところが、この打ち合わせの最初に知ったことは、この土地が日光国立公園内に位置しているということだった。ヨーコは無知だった。国立公園では、そこに立つ建物について厳しい規制がある。日光国立公園の管理計画書では、屋根の色彩は「コゲ茶色」、壁面の色彩は「クリーム色、ベージュ色、茶色、白色または灰色」と限定している。

「この色では建てられませんね」と担当者がニキのマケットを見ながら言った。

「建てられないって、そんな」

ヨーコは愕然とした。

「構造上の問題もあります。那須は火山帯で地震の恐れもありますから、耐震性も重要です。それに、冬期は冷え込みが厳しいため、寒冷対策も考慮しなくてはなりませんね」と担当者。ヨーコは目の前が真っ暗になった。

「ニキのマケットでつくれないなんて」

これまで、ニキはマケットづくり、ヨーコは土地探しと、それぞれの課題に取り組んできた。ニキは体調がすぐれないにもかかわらず、タロット・ガーデンの制作とこのマケットづくりを最大の目標として取り組み、進捗状況をファックスで逐一報告してくれた。そして、手直しに手直しを重ね、ようやくできたマケットだったのだ。

「ニキのマケットどおりにできないなら、この土地で美術館をつくるのはやめます」とヨーコは言った。

担当者は「えーっ、増田さん、土地はどうするんですか？」と目を白黒させた。

ヨーコは「また一から出直せばいいわ」と思っていた。その日、ヨーコはニキへ手紙を出した。

那須で美術館をつくることは難しくなりました。しかし私たちの〝ニキ号〟は、既に船出したのです。どんな問題が起きても私はベストを尽くしますし、尽くさなければなりません。

夫婦の共同作業

ヨーコの夫通二は、一九八八年にパルコ会長に就任していたが、翌一九八九年五月、会長を退任することが決まった。パルコを巡る不祥事についての引責辞任であったことから憶測を呼んで、当時マスコミを騒がせた。通二との時々の会話で彼の本心を知るヨーコは、事実と異なる噂や行き過ぎた報道に心を痛めることもしばしばだった。しかし、ただまっすぐ前を見据えて対応する通二の姿勢に、

妻として、また同じ経営に携わる同志として、誇りを覚えた。

報道がエスカレートしていたある日、桜台の自宅でヨーコは通二と一緒に遅い朝食をとった。お互いの仕事に没頭し顔を合わせることも少なかった二人にとって、久しぶりのことだった。

「通二さん、今までお仕事ご苦労さま。ゆっくり休んでね」とヨーコが言った。通二は「これからは君の美術館づくりの手伝いができるかな」と返した。

今まで、夫婦の共同作業などなかった二人だった。それだけに、ヨーコはこれから通二がよき理解者となり、力を貸してくれることをうれしく思った。通二という協力者を得たことは、ヨーコの第二の人生における大きな収穫だった。これもニキの作品に出会ったからだ――。そう思うと、ヨーコは不思議な気持ちになるのだった。

ヨーコはニキへの手紙で夫の退任を報告し、「二人が静かな状態に戻るまでには少し時間がかかるでしょう。でも、二人とも心身ともに元気です。心配なさらないで」と書いた。通二のことが載った雑誌の記事なども英訳して送った。

ニキからすぐに返事が来た。

　試練の時を過ごしているあなた方ご夫婦のことを思うと悲しいです。あなたとあなたの彼がどんなふうに感じているかよくわかるわ。
　私の伯父のアレクサンドルはパリで銀行を所有していましたが、ある時、銀行、お金、全てを失いました。

第九章　さまざまな問題

あなた方は雷に打たれたのよ。タロットカード「倒れかかる塔」に描かれている男は、恐ろしい崩壊に押し潰されまい、滅ぼされまいとします。いずれ彼はしゃんとして強くなります。タロットは、試練というものは人生に起きる恐ろしい運命の一撃であって、長い目で見れば私たちに冷静さと強さを与えるものである、と告げています。受動的なやり方で反応してはいけない、と。今回のことであなたは多くのことを発見するわ。
親愛なるヨーコ、あなた方のためにロウソクに灯をともしました。今の悪い状況が過ぎ去るまで、毎日一本ずつ灯をともすことにします。

ニキの自画像

翌年の一九九〇年六月、パリのギャラリー・ド・フランスとJGMギャラリーの二か所で、ニキの展覧会が開かれた。ヨーコは初めて通二とともに渡仏し、これらの展覧会場を回った。
「ヨーコ、ツウジ」
ニキは笑顔で出迎えてくれた。通二がニキに会うのは、これが初めてだ。
「初めましてニキ。昨年は私たちのために心配してくれてありがとう」と通二。
「ようやくあなたに会えました、ツウジ。お会いできて光栄です」とニキ。
そんな型どおりの挨拶の後、ヨーコの腕を取りながらニキが小声でささやいた。
「ヨーコ、ツウジの瞳は知的に輝いて魅力的だわ」

ヨーコは、ニキや通二と離れて一人、ギャラリーを見渡した。初期の射撃作品など、一九六〇年代の代表作がたくさん出品されていた。展覧会は二つともすばらしいものだった。初期の射撃作品など、一九六〇年代の代表作がたくさん出品されていた。その多くがプリミティブな激情と怒りを表現している。そうした強い感情がニキのアイデアを刺激し、一九六二年作の《赤い魔女》（6ページ参照）や《ケネディとフルシチョフ》などの作品へと体現されていく過程がよくわかる展示になっていた。

「それにしても、《赤い魔女》はすばらしい作品だわ」

ヨーコはニキがデザインした美術館の中に、この作品が展示されるところを想像してみた。

「入館者はまず建物に驚くわ。そしてこの《赤い魔女》に出会う。そこでまた驚くにちがいないわ。この予想もしない魅力とインパクトは話題になると思う。日本人だけでなく、日本を訪れる外国人もニキ美術館を見たいと思うにちがいないわ」

ヨーコの夢はどんどん広がっていく。わくわくしてきた。そしてニキを見つけると、思い詰めたように言った。

「私はあなたの作品をたくさんコレクションしている。でも独立した美術館としては、コアになる作品が欠けているわ。言い替えれば、女性の怒りと悲しみをそのまま表す作品。そうした魂を揺さぶるような強い感情が、芸術家としてのあなたの根幹にあると思うの。《赤い魔女》はそれを象徴している。美術館のコアにふさわしいと思わない？　私にぜひこの作品を譲っていただけないかしら」

すると、ニキは驚いた顔で言った。

「不思議なこともあるものね。娘のローラが展覧会の前に、《赤い魔女》はヨーコの美術館に納まるといいわねって言ったのよ。ヨーコが《赤い魔女》を選んだ理由に感動したわ。あなたこそ、ふさわ

237　第九章　さまざまな問題

しい所有者よ」

こうして、《赤い魔女》はまだ見ぬ美術館のコレクションに加えられることになった。赤いハイヒールをはいた全身真っ赤な魔女の胸には、ぽっかりと穴があいている。その中には真っ青な心臓が動いている。右脚にあいた穴の中では髑髏が子供を食べている。グロテスクで恐ろしい作品。けれども、胸の真ん中にはマリア像が宿っている。

痛々しくて最初は見ていられなかった。しかし、そのうちヨーコは「これは、まさにニキの自画像だ」と思うようになった。

振り出しに戻る

結局、那須の土地については県の担当部署からも、ニキのマケットどおりに建てるのは不可能だと言い渡された。ヨーコはまた次なる候補地探しに走り出した。

ヨーコの友人が一つの情報を寄せてくれた。関東圏内のとある市が、丘陵森林地帯に「文化村」を計画しており、その計画にヨーコの美術館構想を打診してみてはどうか、とのことだった。その友人が内々に聞いたところ、美術館なら市長も十分協力してくれるだろう、願ってもない話だ。ヨーコは興奮を覚えるとともに「ニキに喜んでもらえるような場所だろうか」という不安も抱えながら現地に行った。

用地を見たヨーコは結構満足する。しかも、市が責任を持って土地所有者と交渉してくれるとい

う。そして国立公園ほどの厳しいルールもなく、マケットの色彩の問題はクリアされるだろうとの話だった。ヨーコはほっとした。

ところが難しいもので、この土地売買交渉は難航する。二転三転した挙句、市の担当者から思いがけない条件を求められる。それは「用地と建物は市が提供するが、その代わりニキ作品は市へ譲渡すること」というものだった。ヨーコにとって、これはのめない条件だ。ニキ作品はヨーコの宝物であり、今やニキと分かち合った魂の分身でもある。手放すことなんて絶対できない。

美術館づくりは、また用地問題で振り出しに戻った。

ある日、新幹線の中でヨーコと通二が押し黙っていた。二人の表情は暗く落胆していた。この日も美術館の用地を探しに行っていたのだ。この時見た場所は広々として見晴らしはいいのだが、近くに団地群が見え、洗濯物が翻っていた。美術館にはいかがなものかと思う条件だった。

この五年間で建設用地を求めて訪ね歩いた候補地の数は、のべ八〇か所にも上った。遠くは奄美大島にいい土地があると言われて見に行ったこともあるが、やはり多くの人たちに鑑賞してもらうには、東京からそう遠くない関東圏が望ましかった。

二人は疲れ果ててしまった。ヨーコは新幹線の車内で、一九六六年にニキとティンゲリーとスウェーデン人アーティストのウルトベットが、ストックホルム近代美術館での展覧会で何をつくるか、何日もディスカッションを続けた時のエピソードを思い浮かべていた。アイデアの出ない三人は疲れ果て、ティンゲリーが最後に「展覧会は諦めてソ連に逃亡しよう」と言ったのだった。その後三人は巨

大なナナ《ホーン》を生み出すことになるのだが——。
私たちもどこかに逃亡したい。疲れた……。ヨーコがそう思った時、通二がぽつりと言った。
「考えれば考えるほど、那須の土地がベストだと思う」
ヨーコはこれを聞いてはっとさせられた。確かに那須の土地は国立公園として保護されているだけあって、今まで見たどの土地よりも環境がよかった。緑に溢れ、小川が流れ、起伏に富んでいる。魅力的な土地だった。近くに住宅地もない。ニキも常々、自分の作品とそれを取り巻く環境の大切さを説いている。
通二は「ひっかかるのは色彩の制限だね」と考え込んだ。ヨーコの頭の中を《ホーン》のイメージが駆け巡った。
「《ホーン》はとても大きな作品なのに、建物の中にあったのよ。構造物の中の構造物……子宮の中の子供のような……」とヨーコがぶつぶつつぶやく。通二が思いついたように言った。
「そうだ。ドームだ。ニキのマケットをドームで覆えばいいんだ」
そして通二は何度も膝を叩く。このドーム構想をきっかけに二人は元気を取り戻した。
「ドームのエントランスホールには、あっちこっちにニキの彫刻を置いて」
「ドームの外見はバストか鳥の羽根の形の曲線がいいわ。ニキ作品を象徴するんじゃない？」
興奮ゆえか、二人の会話はだんだん大きな声になる。そしてさまざまなアイデアが飛び交う。その
アイデアを、絵の得意な通二がスケッチで説明する。
桜台の家に帰りついてからも夜遅くまで、二人の美術館づくりの議論が続いた。

ドームと鏡

建物をドームで覆う案をニキに伝えたところ、早速返事が来た。その手紙でニキは、かつて送ってくれた色彩豊かなマケットを見送り、ヨーコたちの案とも異なる新たなアイデアを提示していた。

ヨーコたちのクレージーなアイデアで美術館をつくることも可能だと思うわ。あなたのアイデアのおかげで、こちらもアイデアが浮かびました。美術館全体を、セメントに鏡を貼りつけたものにするのはどうかしら？　鏡はその前にあるものだけを映す仕組みだから、公園の担当者も反対しようがないんじゃないかしら。木と空だけを映すのだから。

私のこのアイデアも、ヨーコたちのアイデアも、両方よいと思うから、また会った時に話しましょう。

那須で建設会社の担当者たちとの打ち合わせが再開した。ニキの鏡のアイデアを提案してみた。しかし結果は厳しいものだった。

「那須は雨がたくさん降ります。それに標高は約七〇〇メートルで、冬は特に寒いときています。鏡で外壁全体を覆うと、隙間から雨水が外壁に染みこんでしまいます。それが凍ってしまうと簡単に剝離するでしょう。外壁に使用するのは最小限に抑えないといけないのです」と担当者。

またしてもニキのアイデアが生かせない。ヨーコは必死だった。なんとかしなければ。何日も考えた。その結果、ヨーコが考えたプランは次のようなものだった。

241　第九章　さまざまな問題

For example:
tube
This part will be done by mirror.
← entrance
tube
glass through (which) you can see the colorful works from outside.

ヨーコがニキへ送った美術館の建物案

まず、コンセプトは「世界は円、世界は乳房」とする。これは、一九八〇年のポンピドゥ・センターで開催されたニキの大回顧展のカタログに、ニキ自身が寄せた言葉だ。このコンセプトからイメージすると、やはりドーム形はぴったりだ。複数のドーム間をチューブ状の通路でつなぎ、入館者は最初のドームに入るためにチューブの中を通る。その入り口をニキに設計してもらうのはどうだろう。例えば、蛇の頭、ナナのボディ、鳥など。せめてそこだけは鏡を使いたい。

——やっとできた。ヨーコは自分の案にうなずいた。

早速ニキに手紙を送った。

「ニキ、あなたの意見を聞かせてください。チューブの入り口は何がいいかしら?」

ヨーコの頭の中は、一刻も早い美術館づくりでいっぱいだった。

ティンゲリーの死

一九九一年、ヨーコがニキと出会って一〇年が過ぎ

た七月、ニキから気になる手紙が送られてきた。

　私は、あなたが以前言っていた"よみがえり"より"生まれ変わり"を信じる方に共感するわ。数週間のうちに、死ぬことと宗教についての自分の考えを書いてみます。こうした根本的なことをどう感じているか、はっきりさせたいの。あなたもやってみない？　書いたものを比べましょうよ。

　ヨーコはその手紙を握りしめて「ノー！」と叫んでいた。ニキが死について書いてきたことで、今までにない嫌な予感がしたのだ。ヨーコは祈った。
「ニキはどうしたのだろう。死にとらわれているのだろうか。ニキ、生きなくてはだめ。生きてちょうだい。神様があなたに人生を称える気力をお与えくださいますように」
　この手紙は、ニキの予言ともいえるものであった。同年八月、ニキの最愛の人であり、芸術上のパートナーでもあったジャン・ティンゲリーが突然、病に倒れて亡くなった。六六歳だった。ティンゲリーはスイスの著名なアーティストだった。そのため、葬儀はまさに同国の英雄のそれだったという。

　ニキにとって、ティンゲリーの死は大変につらいことだった。ショックは大きかった。ヨーコを含め特別に身近な人にだけ居場所を伝え、彼女は世間から長いこと姿を消した。
　ヨーコはニキを励ますため手紙を何通も送った。ニキからお礼の返事が来た。

243　第九章　さまざまな問題

ご存じのように、さそり座の象徴は、灰の中からよみがえる不死鳥です。そのエネルギーを見出さなければなりません。それには時間がかかります。

毎朝、朝食前にジャンからの電話がかかってこないこと、彼の声で起こされないことがつらい。思い出が押し寄せてきます。

ジャンは自分の望むとおりに人生を送ったと思います。芸術家として仕事で妥協したことは一度もないし、晩年の二、三年の仕事は、彼の仕事の中でも最高の部類に属すると思います。彼は全生涯をかけて仕事をしたのよ。

あなたが漢字で書いてくれたジャンの名前はまだ壁に掛けてあります。毎日眺めています。

ヨーコは、この文面を涙しながら読んだ。

ティンゲリーの没後、ニキは《メタ・ティンゲリー》と銘打ったシリーズを制作する。ニキにとって初となるモーターで動く作品であり、光や音も取り入れられている。それは、ティンゲリーへのオマージュなのだとヨーコは思った。

設計は日本サイドで

一九九一年も終わろうとしていた。ティンゲリーが亡くなって以来、ニキと美術館づくりの打ち合わせが難しくなった。ニキ自身の体調が思わしくないことや、ティンゲリー関連の事務処理もあってニキが多忙になったことが要因だった。それに、ニキもヨーコも六〇代となり、徐々に体の衰えを感

244

じるようになっていた。

ヨーコは焦っていた。美術館づくりに向けて、あれだけ一緒にアイデアを積み上げてきたのに、ニキが対応する時間が極めて少なくなってしまった。ニキの気力も心配だった。ヨーコは、一筋に走ってきたヨーコは、「ぐずぐずしてはいられない」と感じるようになった。ニキに手紙を書いた。

　この一年、美術館の問題について、ずっと考えてきました。しかし、今のあなたの状況と私の健康状態を考えると、この先、心配でたまりません。このチャンスを逃すことは夢を手放すことを意味します。私たち二人にまだエネルギーのある今こそがプロジェクト実現のチャンスです。お願いです。設計や建設材料の決定は私たちに任せてもらえませんか。これまで話し合ってきたアイデアは決して無駄にはしないつもりです。美術館に入った誰もが本当の"ニキ・ワールド"を経験できるようにします。

　ニキは、ヨーコの言い分を率直に受け止めてくれて、承諾の手紙をくれた。ヨーコはドーム案に基づいた設計図を、監督官庁である環境庁に提出した。

　ところが、またこれも不許可になる。許される屋根の形は「原則として切妻、寄棟、入母屋等の勾配屋根」などの一般的な三角の形だった。「なんてナンセンス、信じられない」と納得しないヨーコだったが、気を取り直し、「規制の範囲内でベストプランを実現するための努力を惜しみません。どうか見ていてください」とニキに報告した。

美術館建設に着工

ヨーコは一から計画を見直し、建築のプランニングを夫の通二に任せることにした。通二はかつて、バルセロナでガウディ建築に圧倒されて建築家に憧れ、建築を独学で学んだ経験がある。パルコの設計では常にプランニングディレクターとして指揮を執り、設計スタッフとともに意見を出し合った。各地のパルコの建築には、通二のコンセプトやアイデアが色濃く表現されている。全国の主要な美術館もくまなく回っており、ニキとヨーコのやりとりもよく知っている。ベストな人選だ、とヨーコは思った。通二とヨーコは那須に足繁く通い、策を練った。

こうして一九九二年一〇月、通二とヨーコと建設会社で検討した美術館の最終設計図が完成した。この最終案には通二のアイデアが特徴的に表れている。通二は「ニキの作品は、乳房や波形など丸みを持ったものが多い。その反対の直線を取り入れることで、コントラストが面白い効果を生み出すのではないか」と考えた。そして、「曲線には直線、変形には方形、色彩の饗宴にはモノトーンを」を基本コンセプトに、逆説的な発想に徹することで正解に無限に近づこうとする手法をとった。直線を生かしたシンプルな構造からなり、交叉切妻型の屋根を組み合わせた六棟の展示館を、蛇のように蛇行させてつなげた。

ヨーコはニキにこの最終案の平面図や立面図を送った。ニキも快く承諾してくれた。国からの許可も下りた。まさに難産の末の朗報だった。

こうして一九九三年五月、ようやく美術館の建設が着工した。翌年三月にはほぼ完成し、五月末か六月にオープンという予定だった。

待望の美術館建設が始まって、ヨーコの環境は一変した。決めることが山のようにあった。このため、那須の建設現場近くのホテルに部屋をとり、那須と東京を行ったり来たりする生活になった。手始めは、美術館の敷地内にゲストハウスを兼ねて自分やスタッフが寝泊まりできる建物を建設することだった。レイアウトや内装など、細かな相談が相次ぐ。加えて、美術館本体のソフト面の打ち合わせも頻繁になってくる。チケットやポスター作成、スタッフの人選など、数えればキリがないほどだ。ニキとのやりとりも、美術館オープンに向けて事務的なものが多くなっていった。

< 2 PAGES >

Dearest Niki, Oct.16,'92
How are you?
I am sending you our final plan and the pictures for the museum.
We do hope you will like it.
LOVE,
YOKO
×××

ヨーコがニキへ送った美術館の図面の一部

ニキの新天地

一九九四年、ニキはアメリカに移住する。カリフォルニアのサンディエゴだ。ニキは肺を病んでおり、年中呼吸器系の症状に苦しんでいた。そのため、医師の勧めもあって、寒いパリから温暖なカリフォルニアに移ることを決心したのだった。ティンゲリーの死や、ローラの愛娘でニキのお気に入りの孫娘ブルームがカリフォルニアに転居したことも、ニキの移住を後押しした。

1993年頃のヨーコ（著者撮影）

この転地がニキの心と肉体をよみがえらせた。ヨーコへの手紙によれば、朝九時に自宅のプールに入り、夕方には海岸の散歩をするのが日課で、日に日に体調はよくなってきたという。そして、エネルギーを充電したニキは、新しいシリーズの作品を積極的に手掛けるようになっていく。

そんな中でも、ニキはヨーコに対する気遣いを忘れていなかった。美術館づくりに取り組むヨーコに対し、「より慎重に」と助言している。不況に見舞われる中で多額の借金をしてまで大きなプロジェクトに邁進するヨーコに危惧を覚えてのことだった。ニキ自身、タロット・ガーデンの運転資金の問題に直面してきたことから来るアドバイスだった。

しかし、ヨーコの決心も固かった。

あなたの大きな業績の前では、私がなすであろう仕事は一粒の麦ほどのことでしかありません。また牛の歩みのように見えるかもしれませんが、一滴一滴の雨だれもついには岩に穴をあけます。

248

私の仕事は日本にニキ美術館を実現させることであり、私の宿命と思えてなりません。なぜなら、これは私個人のためだけではないのです。私同様にあなたの世界を熱望しているであろう多くの日本女性の声を、私は確かな手応えとして感じ取っています。私はその人たちのためにも、自分の夢を果たさなければなりません。しいて言えば、私はそこに神の意思すら感じるのです。さまざまな試練を経て、私は逆に自分の意志の強さを知ったのです。

私は小さな会社を経営しているだけの身ですが、大きな夢の実現に全力を挙げてみせます。どうか楽しみにしていてください。

問題勃発

一九八〇年にパリのポンピドゥ・センターで開かれたニキの大回顧展のカタログに、一編の詩が掲載されている。ニキが書いた「円」という詩である。

私は円が好き。
円が、曲線が、波動が好き。
世界は円、世界は乳房。
直角は嫌い。私を脅かす。
直角は私を殺そうとする。直角は殺人者。
直角は刃物、直角は地獄。

249 第九章　さまざまな問題

私はシンメトリーが嫌い。
不完全が好き。
私が描く円は完全な円ではない。
それは選択。完全は寒々としている。
不完全は生命をもたらし、私は生命を愛する。あたかも使徒の神に対するがごとく。
私はまた想像を愛する。
想像はわが隠れ家にしてわが王宮。
想像は四角と円の内なる散歩道。
私は盲いた女、わが彫刻はわが目。
想像は天空の虹。
幸福は想像、想像は実在する。

　一九九四年四月のある日、ヨーコは成田空港からロサンゼルス行きの飛行機に乗った。ニキの新天地、サンディエゴを初めて訪れるにしては、ヨーコの顔は青ざめ、体は震えていた。手には美術館の模型があった。
　ヨーコの頭の中では繰り返し繰り返し、このニキの詩が流れていた。
「直角は嫌い。直角は私を殺そうとする——そう、この詩のことはよく知っていたじゃない。なんで気がつかなかったのだろう」

その何日か前。ようやく美術館の建物が出来上がった。ヨーコは一刻も早くニキに見てもらいたいと、たくさんの写真を撮ってニキに送った。すぐに返事が来た。ニキも喜んでくれたに違いないと思って開けた手紙の内容は、予想とは全然違うものだった。

ニキは猛烈に怒っていた。

問題になっていたのは展示棟の天井部分、事前に送っていた図だけではわからなかった内部の構造だった。交叉切妻屋根の内側は、通二が「ダイアモンドカット」と呼んでいたように、鋭くカットしたような下向きの三角形の断面で構成されていた。建築の専門家たちの間で「鋭角のイメージがふんだんに取り入れられている」として評判になったデザインだ。

ニキは尖った形が嫌いだった。にもかかわらず、その下に自分の作品が置かれ、鋭角に突き刺さるように感じたのだろう。ニキの手紙は怒りで手がつけられないほどだった。ヨーコは頭を抱えた。

「ニキ、わかったわ。何か方法がないか、美術館の模型を持ってサンディエゴに行くわ」

鋭角は嫌いよ！

空港には、かつてティンゲリーのアシスタントもしていたリコ・ウェーバーが迎えに来てくれた。ヨーコの気持ちは暗く沈んだまま。リコが気持ちをほぐそうと話しかけてくれても、うなずくのが精一杯だった。サンディエゴはすばらしい天気だった。気持ちのよい風が吹き、人々は春を満喫していた。しかし、ヨーコに周りの景色を楽しむ余裕はなかった。

ラホヤにあるニキのアトリエに着いた。大きな家の壁は白く塗られ、アーチ形の窓が美しい。庭には楕円形をしたプールがあった。

久しぶりに会った二人は固く抱き合った。しばらくは当たり障りのない会話で旧交を温め合い、ニキが描いてくれた美術館のためのポスターなどを見ながら、打ち合わせが始まった。話し合うことはたくさんあった。

そうこうするうちに、とうとう美術館の建物の話になった。ヨーコは持参した美術館の模型の一部の天井の構造をおずおずとテーブルの上に乗せた。ニキは、それを食い入るように見つめる。模型の内部の天井の構造を見てニキの表情が固くなる。そしてだんだんと怒り始めた。

「だめよ、この形は。鋭角部分を丸くしてちょうだい。鋭角は嫌いよ！」

興奮してきたニキの声が高くなる。次々に飛び出す指摘とあまりの怒りに、周りにいたスタッフもおろおろするばかり。どうすることもできない。部屋から一人二人といなくなっていった。

そのうち、ニキは泣き出した。怒りながら泣いている。こうなるとニキは権威的になり、ますます意固地になっていった。

「鋭角はだめ。角を丸くして。絶対に変えなきゃだめよ！」とニキが叫ぶ。

ヨーコは圧倒され、何も言えなかった。その時、これまで黙って二人を見ていたリコが口をはさんだ。模型の一部を指しながら「天井をドームで覆って、鋭角を隠したらどうですか」と提案した。ヨーコは「いいアイデアだ」と思った。それなら簡単にできそうな気がした。

「ニキ。どうしたら丸くできるか、日本に帰ったらすぐに技術者たちと話し合うわ」とヨーコ。

泣きやんでいたニキは、興奮も収まったのか落ち着きたいつもの声に戻った。

「私も行きたいけれど、パリで作品のお披露目会があるの。代わりにリコに日本へ行ってもらうわ。彼ならいろいろなアイデアが浮かぶでしょうから」と、ヨーコの手を握った。

検討の末の結論

日本に帰ったヨーコは、すぐに関係者を招集した。設計者、建築現場のリーダー、内装業者、それにニキの代役のリコ、もちろん通二もだ。連日遅くまで会議を続けた。角を丸く削る案も出たが、実現は難しかった。リコが、鋭角を隠す方法として内部の天井をドームで覆う模型をつくってきており、これをどう実現するかが当面のポイントだった。

初めは簡単だと思われたが、現実には屋根内部の複雑さと巨大さ、細部の込み入った建材の状況から、工事は難航しそうだ。設計者の一人は「ドームで隠すとしても、紙や布、竹材や針金など、軽い素材しか使えないでしょうね」と言う。布で簡単にテストしてみたが、皆の評価は芳しくなかった。

「これができるとして、ニキさんは果たして気に入るでしょうか」と内装業者が心配そうに聞く。

「とにかく、これで天井がもつかどうか、重量計算とコストを調べてみてくれませんか」とヨーコ。

結果は、工期が三、四か月必要で、建設コストも大幅に増えるということだった。また、見映えがよくない上に、防災面での問題があった。これでは実現は難しい。美術館の建物そのものは一応完成をみたが、ほかにも駐車場、庭園、フェンス、宿舎など、まだつくるものがたくさんある。資金的に厳しいのが実状だった。

一方通二は、三角屋根の構造を直接見せ、直線を ふんだんに使った空間にこそ、ニキ作品の大きさと 曲線が生きると確信していた。もともと、空間を広 く見せるためにあえて天井裏をつくらないデザイン にしていたのだ。

ヨーコは悩んだ。ニキのマケットの実現も、鏡張 りの外壁も、ドーム型の建物も、結局だめだった。 せめて、天井の鋭角を隠す案は実現させたい。さり とて、これ以上の出費も難しい。八方塞がりだった。

その夜、ヨーコと通二の大喧嘩が始まった。二人 とも、ストレスとフラストレーションがたまり、一気に爆発してしまったのだ。ヨーコは人生最大のヒ ステリー状態となり、離婚話にまで発展する騒ぎになった。建築業者の世界もまた男社会。通二かヨ ーコかと聞かれれば、通二の意見が優先されることが多かった。ヨーコにはそれも腹立たしかったの だ。後にヨーコは笑い話としてニキに披露しているが、この離婚騒ぎが収まるのには数日かかった。

ニキの要望を取り入れるために開いていた関係者の会議は、三か月後、「でき上がっている美術館 のどこを変えることも不可能である」との結論を出した。

ヨーコは腹をくくらざるを得なかった。ニキにこの結論を手紙で報告した。案の定、そのことに関

美術館の展示棟（小川泰祐撮影）

254

するニキからの返事はなかった。やはり怒っているのであろう。アメリカに戻ったリコが日本側の事情をニキに話して説得してくれるだろうと期待しながら、ヨーコはニキからの返事を待った。

ヨーコは無意識に美術館の第一展示室に入った。ニキからの絵手紙や、ニキ本人からもらった小さな作品、ニキに関する資料などを展示する予定の、小さな部屋だ。ニキとヨーコの大切な絆を見てもらうプライベート空間というのが、ヨーコのコンセプトだった。
足を止めたヨーコはその時、周りの壁がふと寂しげに思えた。
「そうだ、壁をピンクにしてしまおう。反対されてもかまわない。私の美術館なんだから」
そう思うと、ヨーコはわくわくしてきた。早速その場に業者を呼んで、あっという間に壁を塗り替えてしまったのだ。ヨーコはニキに手紙を書いた。

ニキ、フラストレーションがたまったから、あなたと私の部屋をピンクで塗ってしまったの。とってもスッキリしたわ。あなたの反応はどうでしょう。興味津々です。色彩を気に入ってくれたらとってもうれしいわ。

こうして、ニキとのコミュニケーションに一抹の不安を残しながら、美術館のオープンは一九九四年一〇月六日と決まった。

第一〇章 永遠の友情

ニキ美術館の正面玄関（黒岩雅志撮影）

ニキ美術館がオープン

あなたの美術館開館という大事な日に、どれほど一緒にいたかったことでしょう。あなたがこのプロジェクトにどれほどの労力と時間を注いできたか、私は知っています。あなたの美術館は、あなたが何年も前に抱いた夢の結実です。

美術館設立という大きな栄誉を与えていただいたことに感動しています。春に気候がよくなったら自分の目で見るのを楽しみにしています。ご存じのとおり、私は退院したばかりで、医師は今は旅行を許可してくれないのです。

あなたとご家族、ご主人とお子さんたち、そのほかの方々にも感謝を捧げます。皆様の協力と情熱のおかげで、この美術館が実現したのです。

ニキのメッセージを読み上げるローラの声が、展示棟の中に響いた。

258

ニキ美術館オープニングでのヨーコと通二

　一九九四年一〇月六日。世界で唯一、ニキの名前を冠し、ニキの作品だけを所蔵する美術館がオープンした。名称は「ニキ美術館」。栃木県那須町の風光明媚な一角。見上げると茶臼岳の紅葉が始まっていた。美術館の庭の木々が色づくのも、間もなくだろう。

　好天に恵まれたオープニング当日は、早くから関係者や招待客が詰めかけた。那須塩原駅と美術館をピストン輸送する送迎バスも用意された。肝心のニキが療養中で来日できず、その点は残念ではあったが、ヨーコの幅広い人脈もあって盛会だった。静岡県伊東市にある池田20世紀美術館の牧田喜義館長をはじめ多くの美術関係者、マスコミ、ヨーコの友人、知人たちが出席し、スペース・ニキで知り合った画家たちも大勢駆けつけてくれた。

　一方、ニキ側は、息子フィリップ、娘のローラとその夫ローラン、孫娘のブルームと夫ブーバ、曾孫のジャマール、スタッフのリコ、ジャニスらが出席した。

　「増田さん、すばらしい美術館をおつくりになられましたね」と牧田館長がヨーコに声を掛けた。ヨーコは

ニキ美術館オープニングでのローラとヨーコ

うれしげに笑みを返した。友人、知人、画家たちも感嘆の声を上げた。
「ニキというアーティストの息遣いを感じる」「ニキ作品の初期から現在まで、よく網羅されている」などの声が上がった。そして「建物とニキ作品の対比もすばらしい」と言ってくれる人も多かった。その日のヨーコは輝くような笑顔で、寝不足など感じさせなかった。

開館までは目まぐるしい日々の連続だった。特に直前は、招待客への案内状づくりからマスコミへの告知、メディアからの取材等々、時間がいくらあっても足りなかった。オープニング前日は、夜遅くまでニキのスタッフと日本側のスタッフ総出で、最後の作品展示を行った。二〇〇点にも及ぶコレクションから、どの場所にどの作品を置くか。ニキのスピリットが正しく伝わるよう、侃々諤々の話し合いのもとで。ヨーコが眠りに着いたのは明け方近くだった。その流れのまま、オープニング、一般公開へと続き、息をつく暇もなかった。

260

ニキ美術館での展示風景（小川泰祐撮影）

　そんな中でも、ヨーコの胸に時折ニキの怒りの顔が覗いた。美術館の天井の修正はできないと知らせた時以来、ニキからそれについての返事はなかった。リコによれば、ニキの怒りは全然解けていないとのことだった。

　しかし、美術館のオープンの日を決めてから、ニキはヨーコへの協力を惜しむことはなかった。開館のために作品を一年間無償で貸し出してくれたり、有力なスタッフであるリコやジャニスを作品設置のために那須へ派遣してくれたりもした。ニキ、ヨーコとも、建物の話題は避け、触れないようにしてきたのだ。ニキがオープニングに来られないことは残念だったが、ニキの体調を考えるとしかたないことだった。

　「いつかきっと来てくれるわ。天井のことも、実際に見たらきっと理解してくれる。それを待とう。その時までに多くの人たちにニキの世界を知ってもらおう。さあ、これからが始まりよ」

　ヨーコは気を引き締め直した。

261　第一〇章　永遠の友情

館長のガイドツアー

オープンから数か月たったある朝、一人の老紳士が美術館の入り口に立った。

「ここは、骨董品のギャラリーですか?」とその紳士。

「いえ、ニキ・ド・サンファルという女性造形作家の作品を展示している美術館です」と、にこにこしてヨーコは応対した。「骨董品のギャラリー」と勘違いしたのも無理はない。かつてこの土地の持ち主が長野から移築したという古い長屋門が、ヨーコが土地を購入した当初からそのまま敷地の入り口にあるのだ。

当初、立ち寄る多くの人々は「ニキ」という名を聞いたこともなければ作品も見たことがなかった。受付で説明を聞いただけで帰っていく人。中を見て怒って帰る人。妻が作品を見ている間、ラウンジでお茶を飲んで時間を潰す夫。この頃はまだ、ニキの作品は過激で挑発的だと決めつける人も多かったようだ。

「どうぞ、私がご案内いたしましょう」と老紳士を促すヨーコ。ヨーコの肩書は「館長」だ。入り口から続く長いガラス張りの回廊を行く。回廊の下には小さな川が流れているのが見える。その突き当たりで、ヨーコお気に入りの作品の一つ《トエリス》、通称「黒い女神」(13ページ参照)が出迎える。

「この作品、後ろまで回ってみてください。何の動物だと思います? 仕掛けは最後の部屋でわかる仕組みになっています。どうぞお楽しみに」とヨーコ。紳士は面白そうに作品の背後に回ってみる。

262

頭のてっぺんから背中にかけて、色とりどりの電球がちかちか輝いている。

展示棟に入る。最初はニキとヨーコの絵手紙が飾られたピンクの部屋だ。タロット・ガーデンの全景写真やポスターなども展示されている。ヨーコは一つ一つ指しながら、ニキの活動を紹介していく。ヨーコが初めて出会った作品《恋人へのラブレター》の前で足を止め、「この絵を見て、私は美術館をつくろうと思ったのです」とヨーコ。「ほう」と紳士はしきりにうなずく。ニキの美術館のマケットも展示してある。

次の部屋からは急に天井が高くなる。大きな展示棟四つがつながっており、最初の部屋はニキの初期の作品である射撃絵画が中心。

「ニキは『テロリストになる代わりにアーティストになった』と言っています。家庭や学校、社会で幼い頃から感じてきた抑圧や怒り。それを解放するためにこの射撃絵画が生まれました。ニキは"犠牲者なき殺戮"と語っています」

次に進むと、色とりどりの「ナナ」が飛んだり跳ねたり、逆立ちまでしているのが見えてくる。これまでの暴力的な作品とは一変、色彩の鮮やかさに、伸びやかさに、紳士は驚いたよう。

「射撃によって解放されたニキは次に、喜びに溢れる女たち『ナナ』シリーズを誕生させます」

広々とした空間には、頭だけの作品《ビッグヘッド》や《頭にテレビをのせたカップル》、《大きな蛇の樹》などが。とてもカラフルで奇抜な作品ばかり。スペース・ニキで展示していた小さな作品もガラスケースに納まり、それぞれヨーコは解説していった。

最後の展示棟は照明を落とした暗闇のスペースで、神々しい金色の大きな作品三体《トエリス》《アヌビス》《ホルス》が光り輝いている。

263　第一〇章　永遠の友情

「これは、ニキがローマの美術館で見た古代エジプト神話の像からインスピレーションを受けた、ニキ独自の神話の世界です。最初にご覧いただいた「黒い女神」は、こちらの金色の《トエリス》と同じく豊穣と出産を司るカバの女神です。当館では《トエリス》が女心を忘れないおしゃれな女神で、ネックレスやペディキュアもつけています。《アヌビス》《ホルス》が椅子の形をしているのは、疲れた《トエリス》がいつでも自分の姿を見られるように、その横の壁に鏡を掛けました。どうぞお座りくださいと言っているようですね」

「いやあ、面白い。こんなアーティストがいるんですね。次は妻や息子、娘を連れてきますよ」とその老紳士は言った。

こんなふうに、ヨーコは時間の許す限り、来館者一人一人を案内しながら作品を解説した。来館者は少しずつ増えていった。女性団体や美術大学の学生、地方の農協などからも団体で来館するようになった。卒論でニキを取り上げたいという大学生もいた。また、那須に遊びに来てたまたま美術館を訪れ、ニキを知る人も増えていくようだった。

そして、ニキがいる美術館として話題になった。

来館者の感想に手応え

ニキ、今日は美術館に小学生がたくさんやって来ました。紙粘土でニキ作品をつくりに来たのです。まず、子供たちは作品を見学しました。子供たちが叫んでいました。「すごいや！ 僕

264

にもつくれるな。僕は芸術家だ」とか「これより上手につくれるよ」とか。子供たちの顔は生き生きしていました。そしてラウンジに戻ってくると、どの子も楽しそうにつくり始めました。

私は心を打たれました。子供たちが芸術に親しむには、自分も芸術家になるという意志や感動を持つことが一番です。日本の教師や両親は、「そんな形にしてはだめ。それはよくない」と言いがちです。子供たちの心に大変悪い言葉です。子供たちは、自分が本当につくりたいものがわからなくなって、大人が望むようなものをつくるようになります。芸術の世界は、何の感情も引き起こさず、自分が関わることもできないと思うようになります。今は子供たちと一緒に生き生きとしていられる生活を楽しんでいます。

親愛なるニキ、私自身がそういう子供でした。

この頃から、日本でもニキの作品が小中学校の教科書に載るようになった。ニキ美術館の作品も多く取り上げられた。

ヨーコは開館からずっと、来館者にアンケートをお願いしている。

「女の爆弾。陽気で、平和で、最高に楽しい。ストレスを発散できた」

「作品を見ていたらなぜだか笑いたくなり、うれしい気持ちになった」

「女に生まれてよかったあ……と思いました。女として生きていくことは不安でなく、解放と希望であると、励まされる気がしました」

「ダイエットをしなくてもいいんだ、このままの私でいいんだ」

アンケートに書かれた感想の数は一万を超える。最初は否定的な見方が多かった男性の意見にも、

265　第一〇章　永遠の友情

だんだんと変化が見られた。

「彼女の悩みは性別、年代を超えた悩みであると思う。それと闘い続けた姿に共感する」

「作品を家族で見ているうちに、女房と子供と私の会話が今までとは違うことに気づいた」

毎日感想を読むヨーコは、確かな手応えを感じ始めていた。

ヨーコ充実の日々

一九九六年。美術館の開館から二年の月日が流れた。

「ヨーコ、あなたの美術館報告書には感心します。とっても有能なのね、あなたは。でも、報告書を毎日送ってくれなくても大丈夫よ。毎日目を通すことはできないし、三か月に一度ぐらいの方が全体を見られるから」とニキ。

ヨーコの生活は東京より那須の方が主となっていた。那須での生活は実にシンプルだ。東京にいるとさまざまな仕事やつきあいがある。しかし那須ではニキ作品だけと向かっていられる。作品を見て新たな発見をしたり、来館者と話したり。ヨーコの毎日はとても充実していた。

またこの年、ニキ美術館の建物は「東京建築賞優秀賞」を受賞している。

美術館のカタログに載せるヨーコのニキ論「わたしのナナ・モンスター」の原稿がようやく完成し、ニキに送った。それからすぐ、ニキから手紙が届いた。

ヨーコ、あなたの書いた文章を私がどんなに好きか、どんなに伝えたかしら？最後の行はすごいと思うわ。面白くて、私に作品への新しい洞察力を与えてくれたわ。もともと自分の作品に対する洞察力があるわけでもないのだけれど。以前ほかの人たちが作品について語るのを聞いたことがあるわ。だけどあなたのように語った人は誰もいなかったわ。ブラボー！あなたはもっと書くべきよ。

その後ニキは、スイスで出版されるニキ監修によるカタログ・レゾネ（全作品集）に、ヨーコの論文を載せるよう頼んでいる。そして、著名な美術評論家にして詩人のピエール・レスタニーの文章と並んで、ヨーコの論文が掲載された。ヨーコにとって大変に名誉なことだった。

一九九六年にはまた、ニューヨークのアート・ニュース社が選んだ「世界のトップコレクター二〇〇人」に、ヨーコが選ばれている。その記事には、「一九八〇年代にビッグな日本人コレクターたちはアート作品に巨額の投資をつぎ込んだ。そして今日、日本の美術市場は転落傾向にある。その影響を受けていない日本人コレクターとしてヨーコ増田静江がいる。彼女はニキ・ド・サンファルのみに限定してコレクションをつくり上げた」と書かれている。

翌一九九七年には、ニューヨーク・タイムズに美術評論家フィリス・ブラフのニキ美術館の紀行文が載り、「これ以上ドラマティックなニキ作品との出会いはない」と評された。

それらは、ヨーコにとってもニキにとってもうれしいことだった。

267　第一〇章　永遠の友情

ニキ来日のきっかけ

　大きな泣き声がした。受話器を持ってヨーコが泣いているのだ。
「それ以上そのことを言うのなら、私は泣きやまないわ！」と叫ぶヨーコ。電話口の向こうにいるのはニキだ。怒り続けていたニキは、ヨーコの泣き声を聞くと黙ってしまった。しばらく泣き続けたヨーコは、「じゃあ、切るわね」と言って受話器を置いた。
　隣の部屋にいた息子の雅志が飛んできた。雅志はその頃、写真を撮りながら美術館の仕事も手伝うようになっていた。
「どうしたの？」
「ニキよ、ニキがまた美術館の天井部分のことで怒り出して、意地悪なことを言ってきたの。我慢ならなくて泣いたら、清々したわ」
　ヨーコはさっぱりした顔を雅志に向けた。

　美術館のオープン以来、ニキとヨーコの親密さは増すばかりだった。家族のことや病気のことなど、何でも話した。ヨーコは相変わらず、ニキの展覧会があればどこであっても飛んでいった。そんな親密な関係にありながら、美術館の天井の鋭角問題だけはお互い避けてきたのだった。
　しかし、少し変化もあった。二人の間に遠慮がなくなってきたのだ。ニキは天井の話になると怒りを隠さないし、ヨーコもヨーコで、そんなニキがだんだん憎らしく思えるようになってきた。
「もう三年もたつんだから、少しは譲歩してくれてもいいのに」というのがヨーコの言い分だ。

268

この日の電話ではニキの来日について話し合っていたのだが、やはり美術館の天井問題に触れる結果になってしまったのだった。
「ニキは、日本行きに興味を示したと思って非難してきて。挙句にもう日本には行きたくないって言うのよ」とぼやくヨーコ。しばらく考えていた雅志は、「今度のサンディエゴ行きは、僕も一緒に行くよ」と言った。

一九九七年七月、ヨーコと雅志は連れ立ってサンディエゴへ向かった。ラホヤのニキの家に着くと、家の中で左官たちが忙しそうに作業していた。「何しているの？」と雅志が聞くと、左官の一人が「壁と天井の角をパテで丸くしてるんだよ」と教えてくれた。ニキは角が嫌いだからね」と教えてくれた。
ニキが部屋に入ってきた。体調が悪かったのか、あまり機嫌がよくなかった。左官たちの作業を見たせいもあって、ヨーコは内心、今回の話し合いも期待できないと思った。
二人の話は、来日問題から美術館の天井部分の話に。お互い声を荒げまいと、ぎこちない会話が続く。張り詰めた緊張感が漂い、やがて長い沈黙が来た。
その時、一人かやの外にいた雅志が、二人の緊張を解きほぐすように明るく言った。
「ニキ、日本までの飛行時間がどのくらいか知ってる？ ヨーロッパと同じくらいの、ほんの一〇時間だよ。ヨーロッパにはしょっちゅう行ってるんだから、そんなにナーバスにならないで、京都観光でもするつもりで遊びに来ればいいじゃない。とりあえず、美術館も見てみれば」
これを聞いたニキとヨーコはお互い顔を見合わせると、ふっと笑った。意固地になっていた気持ち

269　第一〇章　永遠の友情

1997年、サンディエゴのニキのアトリエにて（黒岩雅志撮影）

が、雅志の一言で解きほぐされたのだった。誰かに背中を押されるのを待っていたのかもしれない。
あっという間に二人は、いつものような親密さに戻った。それから一気に来日の話が進んだ。
「何月がいいかしら、花粉のアレルギーがあるから」
とニキ。
「一〇月がいいと思うわ。まず京都に行って、その後、美術館に行くのはどう？」とヨーコ。
「あいにく一〇月はタロット・ガーデンよ。一一月はチューリッヒ。一二月がいいかしら。私、仏像が見てみたいわ」
「一二月ね。ええ、もちろんよ。いろんな所へ行きましょうね」
女学生みたいに、二人は楽しげに旅行の話を続けるのだった。
そんな二人を見て、雅志もほっと胸をなでおろした。日頃のヨーコを見ている雅志は、ニキとの関係が思わしくないことを知っていて、自分に何かできることはないかと思っていたのだった。話が急展開で解決

に向かい、「少しは親孝行になったかな」と思った。

「疲れたから横になるわ。ちょっと休んだら食事に行きましょうよ」とニキが言った。ヨーコは「食事なら私がつくるわ。ニキ、その間に休んでいて」と、いそいそとキッチンに向かった。昔は料理が苦手で、その後もよほど気が向いた時にしか料理をしなかったヨーコだが、ニキには時折、大鍋にスープをつくったり、味噌汁や天ぷらをごちそうしたりした。ニキはその味を思い出しては、「あなたのつくってくれた、じんわりとした優しいスープ」と、ことあるごとにヨーコに言ったそうだ。

赤い髑髏

日本に戻ると蒸し暑い夏が待っていた。渡米の疲れはあったが、ニキの来日が決まったうれしさで、ヨーコは今まで以上に張り切っていた。

帰国からしばらくしたある日、「館長、サンディエゴから《赤い髑髏》（14ページ参照）が届いたそうです」と小山田が言った。

「わお。うれしい。小山田さんも見なさいよ。すっごくユニークなんだから」とヨーコ。

雅志とサンディエゴを訪ねた時、《赤い髑髏》はまだ未完成の白いガイコツで、アシスタントがその上に赤色のロウソクが立てられるようになっている、髑髏の燭台だ。銀色の歯をむき出しにし、目はイタリアのムラーノガラス。コンピューターが内蔵され、ガイコツの頭の中に青い星がちかちかと光る。顔を近づけると宇宙を通じて死者と交信できそうなほどユ

ニークな作品だ。一目見て好きになったヨーコは早速、ニキに頼んで購入を決めたのだった。

その夜のことだった。那須の宿舎で一人横になっていたヨーコは、体の異変に気づいた。頭が重く、体が思うように動かない。

「どうしちゃったんだろう。風邪でもひいたかしら」と思ったが、症状はますますひどくなる。やっとのことで受話器を手にしたヨーコは、東京にいる雅志に電話をかけた。懸命にしゃべろうとするが口が回らない。ベッドでもがき苦しんだ。

「ヨーコさん？ どうしたの？」と大声を出す雅志。すぐさま車を飛ばして那須に向かった。

ヨーコは救急病院へ運ばれ、診断は脳梗塞だった。ただ、幸いなことに軽度だったが、医師いわく助かったのは奇跡的で、危機一髪だったのだ。

体の左半分が動かず会話もままならないヨーコに代わって、雅志が聞く。

「一二月に大事な仕事を抱えているのですが……」

「一二月ですか。難しいですね。しばらく静養して、徐々に体を動かしていきましょう」と医師。

ヨーコの落胆は大きかった。せっかくニキが来日を決めてくれたというのに──。動かない左半身に腹が立った。十分な会話もできない。美術館のことも気がかりだ。

そんな頃、ニキから手紙が届いた。驚いたことに、ニキもフランスで転倒し、左腕を折ってしまったという。三か月間ギプスが必要との診断で、来日も不可能だった。ヨーコは早速返信した。

本当に驚きました。三年前、ラホヤにお邪魔した時のこと覚えてる？　私が日本で右手を骨折した直後で、あなたは右手首をねん挫していた。私たち、左腕、私は左半身が動かせないたわね。また今回も、ミステリアスな絆のせいで、あなたは左腕、私は左半身が動かせないなんて。それに、あなたの《赤い髑髏》が到着した直後に起きたというのもミステリアスだと思わない？　来日が延期されたのはもちろん悲しいけれど、何か高度な存在が、あなたの訪問を当初の予定より少し延ばしなさいと言っているのでしょう。

ニキの来日は、翌一九九八年一〇月に延期となった。

一九九八年五月、二〇年もの歳月をかけてニキが精魂を傾けた彫刻公園タロット・ガーデンが完成し、一般公開された。ヨーコは療養のためオープニングに出席できなかったものの、ニキの夢の宮殿が完成したことを心から祝福するのだった。

なんてすばらしい持続力だろう。ヨーコはニキという偉大さに改めて畏怖と尊敬の念を抱いた。そして、その類い稀な人物と親しく交友できる自分の幸運に感謝するのだった。

ニキの来日

「とうとうニキが日本にやって来る！　夢が現実になった！」

一九九八年一〇月。夢にまで見たニキ来日の日がやって来た。ヨーコは左手に少し麻痺が残ったも

第一〇章　永遠の友情

日本に来る少し前、ニキはこんな手紙をくれた。

その時を待っていた。
のの、すっかり日常を取り戻していた。ニキを迎えるため、関西国際空港の到着ロビーで今か今かと

日本を訪問し、あなたと一緒にあなたの美術館に行けると思うと、わくわくする気持ちが止まりません。私にとって重要な瞬間が、ついに実現するのね！
本当は美術館のオープニングに出席したかったのだけれど。でも今、訪問が実現しようとしています。それでよかったのです。オープニングの頃は、体調が悪くて旅行は体への負担になったでしょうし、今回期待できるのとは違って、旅行を楽しめなかったでしょう。
温かい愛と真心を贈ります。もうすぐ会えますね。

ニキ一行が到着した。車椅子でロビーに出てきたニキは、疲れた様子だった。その姿を見て、ヨーコは目頭が熱くなった。病気がちなニキが日本に来るということは、やはり命懸けなのだ。こんなにしてまで私の願いを聞いてくれたのだ——と、感無量でニキを迎えたのだった。
「ニキ！」
ヨーコは車椅子のニキに駆け寄った。
「大丈夫よ、ヨーコ。無理しないようにしているだけ。それよりヨーコは大丈夫なの」
ニキはほほえみながら、逆にヨーコを気遣ってくれた。ニキの一行は、娘のローラ、孫のブルーム、曽孫のドーン、看護師のリタ、通訳の優子らが一緒だった。ヨーコの方は、息子の雅志、孫とその家

274

一行は早速京都へ向かった。十分な休養を取った後、かねて仏像が見たいと言っていたニキのリクエストで、まず三十三間堂を訪れた。ひんやりとする本堂に入る。その昔は眩しく光り輝いていたであろうたくさんの千手観音像が、暗がりの中でまるで森の中の一本一本の木のように静かに佇んでいる。ニキは声もなく、じっとそれらの観音像を見つめていた。金閣寺、銀閣寺と回り、お昼は南禅寺で豆腐料理を堪能した。清水寺では、黒光りする舞台を楽しげに歩くニキ。秋風が心地よく吹き渡っていた。ニキはすっかり日本の風景に溶け込んでいた。

来日を機に出演したNHKの『日曜美術館』で、ニキは「日本のことが好きになるだろうと思っていましたが、結果はそれ以上でした。ある種の啓示を受けた気さえします。日本人が私の作品を理解してくれるのは、私の作品にある躍動性だけでなく、例えば仏像や映画などの日本文化に存在するような誇張や想像力の要素と結び付けて感じているからだとわかったのです。お寺に行った時、怖そうな表情の仏像を見て、自分の作品を見たような安心感を覚えたほどです」と話している。

また、京都をはじめとした日本の印象について受けた取材では、「伝統が手つかずで保存されていてすばらしい。本を読むだけではわからなかったことをたくさん知りました。小さなものを通して無限に達するという日本人の宗教観を学ぶこともできました」と語っている。その取材の最後には、「日本のあなたたちが私から受け取ったみたいに、今度は私が日本から受け取る番です。アメリカに帰ったら、私の〝日本時代〟が始まります」と宣言したのだった。

275　第一〇章　永遠の友情

映画&トークの夕べ

ニキ来日の四日目、京都市女性協会主催、ニキ美術館共催の「ニキ・ド・サンファル 映画とトークの夕べ」が、ウイングス京都イベントホールで開かれた。雨にもかかわらず四〇〇人もの人が詰めかけ、会場に入りきれない人もいた。ニキ制作の映画『ダディ』の上映会の後、社会学者の上野千鶴子による司会でニキのトークショーが開かれた。

ニキは体調が悪く、直前まで出演が危ぶまれたが、いざ壇上に上がると、通訳をはさむ暇もないほど情熱的に話し始めた。隣に座ったヨーコはニキの話にうなずきながらも、時折通訳を入れさせるうやんわりニキを促した。この二人の姿は入場者にほほえましく映ったのだろう。温かい拍手が起きることもしばしばだった。

「どうして『ダディ』を制作したのですか」との上野の問いに、「この映画をつくったおかげで親戚の総スカンにあいました」とニキ。どっと会場から笑いが起こる。そして「当時、女は結婚しなければならなかったし、父親にも苦しめられてきました。これまでの女性たちと違う生き方をしたい、そして男性と同じ権利を持った女性になりたいと思ったのです」と制作意図を披露した。「同じ権利を持ちたいと思っただけで、男性になりたいわけではありません。女性であることを誇りに思っているし、そのことが支えとなって今の私のアートがあります」とも述べた。

そして、最後に日本の女性へのメッセージを語って締めくくった。

「男たちは、ロケットや原子爆弾をつくり世界を汚してしまいました。かつて女性は〝与える〟とい

うことができなかった。でも、今の私たちは与えるものをたくさん持っています。もっと大きな意味で、地球、宇宙に対して、私たちは与えなければなりません」

その後は、ヨーコがスライドでニキ作品の魅力を紹介する予定だったが、「時間がないので一〇〇枚だけにしてください」と会場側から言われてしまった。ユーモアを交えた解説は好評だった。けれども、ヨーコは独特の語り口で一〇〇枚ものスライドを解説した。時間はオーバーしてしまったが会場は大いに盛り上がり、最後は大きな拍手が惜しみなく贈られた。

その夜、疲れが出たニキは熱を出し、烏丸（からすま）通りのカフェ・ギャラリーで行われた歓迎パーティーは欠席した。このカフェ・ギャラリーの名は「ティンゲリー」。ニキのパートナーだった故ジャン・ティンゲリーの名を冠したこの場所は、彼の作品を展示し、ティンゲリーも生前実際に訪れて作品制作もした場所だった（現在は閉店）。それだけに、ニキも残念がっていた。

京都の思い出

「雅志、悪いわね」とニキが言った。この言葉、この日はこれで三度目だ。ニキの足元に屈んだ雅志は、彼女の編み上げブーツのひもを結んでいった。日本、特に京都では、至る所で靴を脱がなくてはならない。ブーツで来日したニキにとっては一苦労。そこで雅志ら男性陣がブーツ着脱のお手伝いを買って出たのだ。

商品がぎっしり並んだ京都の町の小さな土産物屋にニキは大喜び。入った店ごとの商品に次々興味を示す。「タロット・ガーデンの完成をお祝いして、ハンコをプレゼントするわ」とヨーコ。古い店構えの印鑑屋の店内に並んだ商品を、ニキは一つ一つ手に取って眺めた。ヨーコは「月」「星」「太陽」などタロット・ガーデンにちなんだ漢字や、「寿」「秀」などの漢字の印鑑を使った（4〜5ページ参照）。後日完成したものをニキに送ると大変喜んで、手紙などにそれらの印鑑を使ったものをニキに送るとわずかだった。

京都最終日の夜は賑やかだった。浴衣姿で寛ぐニキ。お膳には京料理が並ぶ。京の一流芸者も入り、唄や踊りが披露された。京都の老舗旅館でのことだ。一泊だけでもニキに日本的な旅館を体験してもらおうと、ヨーコがプランを立てたのだった。浴衣も初めてなら日本式の風呂も初めて。さらに初めて見る芸者さんにニキは興奮しきり。踊りを見つめるニキの表情は明るかった。

「ヨーコ、日本料理はヘルシーね。これなら、私にも大丈夫だわ」

この夜は珍しく食欲を見せたニキだったが、アレルギーや食事制限のため、食べられるものはごくわずかだった。

ニキは京都の旅を堪能したようだった。ヨーコは、ひとまずほっと胸をなでおろした。あの天井を実際に見たら、ニキは何と言うだろう。また怒り出すのでは……と、不安で胸が塞がるヨーコだった。

コの心には、この後の那須行きが重くのしかかっている。あの天井を実際に見たら、ニキは何と言うだろう。また怒り出すのでは……と、不安で胸が塞がるヨーコだった。

そんな心配をよそに、ニキ一行は楽しげに東京行きの新幹線に乗った。

278

美術館で作品を鑑賞するニキ（黒岩雅志撮影）

美術館に来たニキ

　那須に着いた一行は、美術館の敷地入り口にある長屋門前で車を降りた。ニキ、ヨーコとも言葉が少なくなる。ヨーコがニキの手をとって支えながら、美術館の建物に向かって歩いていくが、ニキがヨーコを支えているようにも見える。気持ちのよい庭園内のスロープを、皆楽しそうに歩いている中、ヨーコ一人緊張の面持ちだった。

　池の脇を通り過ぎると、美術館の正面玄関だ。美術館入り口の壁面にある「ナナ」のシンボルマークを見た一行から歓声が上がった。踊るような黄色いナナのマークは、ニキが考えたものだ。ニキは、このナナを指しながら一言二言ヨーコに囁く。そして、背筋を伸ばし、息を整えたかと思うと、一気に建物内へと足を運んだ。

　受付から広がるラウンジ棟を眺め、ヨーコの腕を握り直し、回廊を渡り、突き当たりに置かれた黒い《ト

279　　第一〇章　永遠の友情

エリス》を見た。次に、ピンクに塗られた部屋に入る。ニキは自分が描いた絵手紙をじっくりと見ていた。射撃絵画の展示室から、ナナたちが跳ね回る大型作品の展示室、次いで《ビッグヘッド》や《大きな蛇の樹》などの大型作品をくまなく見ていく。そして最後のエジプトの神々まで見終わったニキは、展示会場を振り返って全体を見回した。ニキの顔がほんのり紅潮している。

不安なヨーコは、ニキの横顔から目が離せなかった。「今にも、ニキは怒り出すんじゃないか……」と、緊張で胸が潰れるかと思った。

しかし、その瞬間、ニキはヨーコを抱きしめた。そして、静かに、しかし力強い調子で言った。

「ヨーコ、ありがとう。私の作品を一つも売ることなく、全部取っておいてくれたのね」

ヨーコは「だから、私はいつもそう言ってたじゃないの」と万感の思いで答えた。

「あなたは私の作品全部を好きでいてくれた。ヨーコ、こんなすてきな美術館をつくってくれてうれしいわ」

ニキの目から涙が溢れていた。ヨーコは感激のあまり声が出なかった。ただ大きく二度三度うなずいた。ヨーコの目からも涙がこぼれた。

ニキとヨーコの間のわだかまりが消えた瞬間だった。

それからニキは、皆が作品を見終わるのを待っていた通二の方に近寄ると、「通二。すばらしい建物だわ。こんなすてきな美術館をつくってくれてありがとう」と抱きしめた。

ニキにとっては、天井の鋭角のことなど、もう問題ではなかった。この空間に自然に収まり、その

魅力を余すところなく放っていたナナやエジプトの神々、ヨーコが人生を懸けて集め続けたニキの作品たちが、ニキに全てを物語っていたのだろう。

ヨーコはようやく、ニキと全てをわかり合えた気がした。タロット・ガーデンで夢を語り合った時のことや、美術館建設に向けてのやり取りが、一つ一つ思い出される。何度も困難にぶち当たったが、諦めないで本当によかった――。感無量だった。

翌日、ニキを迎えての記念イベントが開かれた。ニキに一目会いたいと、大勢の人々が集まった。「ニキ美術館」と墨で書かれたたくさんの提灯が灯り、エントランスでは餅つきが行われ、ついた餅で「ナナ」がつくられた。すし、コロッケなどの屋台も並んだ。ニキは飴細工の屋台の前で、みるみるうちに形づくられていく翡翠色の龍を珍しそうに眺めていた。

これらは皆、ヨーコがニキに楽しんでもらおうと考えたものだった。

夜にはニキとヨーコの公開対談が開かれた。展示棟につくられたステージに、ニキとヨーコが並んで座った。大勢の人が二人を見つめている。挨拶のために、ヨーコは立ち上がった。

「えーっと、大変お待たせいたしました」

そこまで言って、ヨーコは言葉を詰まらせた。胸にこみ上げてくる思いがあった。一九八〇年、ヨーコが四九歳の時にニキ作品に出会ってから、実に一八年の歳月が流れていた。がむしゃらに突っ走ってきた半生。ニキとの運命ともいえる出会いが、ヨーコの飢えた心を刺激した。本当の私とは何か、私のしたいことは何かと自問し、それをニキ作品が教えてくれると信じ続けた。ニキによって呼

第一〇章　永遠の友情

ニキとの対談で涙を流すヨーコ（黒岩雅志撮影）

び覚まされた自由と情熱。その結果として美術館が実現し、ニキが、病気がちなニキが、命を削ってここに来てくれて、今、隣に座ってほほえんでいる。夢にまで見た光景だった。それが今、こうして、実現したのだ——。

ニキがヨーコの背中をさすってくれた。「ヨーコ、どうして泣いているの」と優しく聞いた。ヨーコは震える声で「とても幸せだから」と言った。

すると、ニキが身を乗り出してヨーコの頬にキスをした。そして、声にならないヨーコの代わりにニキが口を開いた。

「信じていただいて、愛し続けていただいて、このような美術館をつくっていただいたことに、本当に感謝しております。このような建物をつくってくださったご主人にも。京都の旅行中、ずっとお世話してくださった雅志にも、お礼を言いたいです。現存するアーティストが美術館をつくってもらえるというのは、本当に珍しいことです。ヨーコは本当に最初から、私の美

美術館前でヨーコにキスをするニキ

術館を日本につくるという情熱だけを持っていました……」

ヨーコは隣で頷くのが精一杯。涙、涙だった。二人は、お互いの手をしっかりと握りしめていた。会場からは温かい拍手が鳴りやまなかった。

日本へのオマージュ

日本を発ち、サンディエゴに帰ったニキは、ひどいウイルス性肺炎を患い、長いことベッドから起きられないでいた。帰国から一か月以上たった頃、ヨーコのもとへ手紙が届いた。

　まだ体に力が入りません。今日、ようやく起き上がることができました。
　旅行と日本発見とあなたの美術館が、どれほどの魔法を私にかけてくれたか言わせてください。今回の旅は霊感に満ちた旅として、これからずっと心に残ることでしょう。あなたと雅志から、こ

ベッドで横になっていると、旅行中のいろいろな場面が頭に浮かびます。
ヨーコと美術館にオマージュを捧げて、ブッダの彫刻をつくります。そして、あなたにそれをプレゼントします。
あなたとローラとブルームと私が『ダディ』を見て泣いた、信じがたい夕べのことを、何度か思い出しました。ローラの隣で、あなたのご主人はとても楽しそうにほほえんでいらっしゃいました。あの晩のことは、私たち誰も忘れないでしょう！ ご主人の考案なさった建築は、私の作品ととてもよく調和していました。
あなたの美術館には本当に魅了されました。

一方、ヨーコの方もあれから過労で寝込んでいた。思い浮かぶのは美術館でニキと抱き合って泣いた光景だった。本当にニキは日本に来てくれた。美術館の天井についても、自然にわかってもらえた。疲れた体とはうらはらに、なんとも言えない満ち足りた気持ちがヨーコを包んでいた。
ベッドの中で手紙を読んだヨーコは、ニキが日本の影響を受けて作品を制作してくれることを喜んだ。そして、それを自分と美術館に捧げてくれることも。ニキのブッダはどんな作品になるだろう。
「寝込んでなんかいられないわ」
そう思うとヨーコは布団をはねのけた。早速本屋に出向き、ニキに送るために仏像の本を何冊も選ぶのだった。

284

ブッダ

一九九九年、ヨーコと雅志は再びニキのアトリエを訪れた。ニキが日本に来てくれたお礼を兼ねて、制作中のブッダを見に出かけたのだ。サンディエゴにあるニキの作品倉庫。扉を開けると、高さ三メートル、幅二メートルもの大きな仏の形をした白い模型が現れた。

「えーっ、なんて大きいの！」とヨーコは驚いて見上げた。

「この模型から三体つくろうと思っているのよ。一体はヨーコのためにね。それぞれ表面のデザインは変えるつもり。タイルやガラス、石を使うのよ」と説明するニキ。石は、サンディエゴに住むようになってから使い始めた。そこには「自然がいっぱいのこのサンディエゴで、より風景に近い作品をつくりたい」というニキの思いがあった。

ヨーコは、ニキが六八歳になった今も新たな素材にチャレンジし、常に進化し続けていることに、感心するばかりだった。

ニキは前年、自伝『TRACES』（「痕跡」の意）を上梓していた。さらに、この頃、南カリフォルニアの町エスコンディドの公園での大型プロジェクトに取り組み始めていた。そこに加えてブッダの制作だ。日本に来る前後の病弱な彼女のこの意欲的な姿勢にヨーコは驚きを隠せなかった。この溢れんばかりのエネルギーはどこから来るのだろうか。そんなニキの姿を見て、ヨーコも刺激を受けるのだった。

二〇〇〇年、ついに《ブッダ》（15ページ参照）がニキ美術館に到着した。まだ白い模型だった時に

もその大きさに驚いたが、タイルやガラス、鏡、そして石が貼り付けられたために、一層大きく重厚感が感じられる。その色彩はますます過激で鮮やかだった。背中には小さな子供が入れるくらいの穴があいている。今の美術館のスペースでは、《ブッダ》は大き過ぎて収容しきれない。このため急遽、専用の展示室を増設したほどだ。
 瞑想の場だろうか。
 ブッダの展示室に入ると、空気が一変する。それくらいエネルギーに満ち溢れ、見る者を圧倒し、宇宙的なテーマを与える印象だ。その頭部の中央に形づくられた一つ目に見入ると、魂が吸い込まれてしまいそうになる。
「ニキが日本文化から影響を受けてつくったこの《ブッダ》は、特別な意味を持つわ。この作品こそ、私のコレクションの代表作品になる」とヨーコは確信するのだった。

ニキ、世界文化賞を受賞

 二〇〇〇年七月、ロンドンの美術館テート・モダンで「第一二回高松宮殿下記念世界文化賞」の受賞者が発表された。この賞は日本美術協会の主催により、絵画、彫刻、建築、音楽、演劇・映像の各部門で優れた業績を上げた者を年ごとに選んで表彰するもの。日本発の世界的に権威ある珍しい文化賞として知られた。そして、この年の彫刻部門では、ニキが受賞者として選ばれた。授賞式は、一〇月に東京の明治記念館で開かれることとなった。
 ニキもヨーコも、この報を大いに喜んだ。ヨーコは授賞式でのニキの晴れ姿を一目見たかった。
 ニキからは、「授賞式にはヨーコもぜひ一緒に出席してほしい」と連絡があった。しかし、あの来日時

のニキの姿を思い浮かべるとつらくなるのだった。早速、手紙をしたためた。

数年前、あなたが来日した時の印象は、まさに命懸けの旅という感じで、私は胸が塞がり、泣けて泣けてしかたがありませんでした。あんなに命懸けの旅をして、ここまでの来日は、大変につらいことだと思います。負けず嫌いなあなたのこと、弱みを見せるのは口惜しいでしょうが、日本では「六〇歳過ぎたら義理欠く、恥かく、人情欠く」と言います。これが生きるための鉄則です。どうかご無理をなさらぬように。

ニキからはすぐ返事が来た。

実は健康面で、訪日をひどく恐れていたのです。そんな旅行をして命があるかしらと心配でした。行くことはとてつもないプレッシャーでしたし、断ることも気が進みませんでした。あなたの手紙はまるで天国から吹いてきた爽やかな春風のようでした。行かなかったらあなたをもがっかりさせると思っていましたから。

結局ニキは日本行きを取り止め、代わりに娘のローラが式に出席することになった。ニキはサンディエゴで授賞式のためのインタビューに答え、その映像が授賞式で紹介された。授賞式後の祝宴には、ヨーコと通二と二人の息子が招待された。

ヨーコ、雅志、ニキ。サンディエゴにて

同年一二月、ヨーコと雅志はサンディエゴへ向かった。授賞のお祝いに、高さ一・八メートル、幅四メートルの豪華な金屏風をプレゼントしたのだ。日本で特別に職人に注文したものだった。

受賞メダルを首にかけたニキは、輝く金屏風の前で「あなたのおかげよ」とヨーコを抱きしめた。ヨーコは「いいえニキ、これはあなたの長年の涙ぐましい健闘の賜よ」とニキを称えた。

そして、その時雅志が撮った写真が、二人で撮った最後の一枚となるのだった。

ニキの死

夜中に電話が鳴った。ヨーコは飛び起きた。嫌な予感がした。

「もしもし」と電話に出るヨーコ。

「ヨーコさん、ニキが亡くなりました」

フランスに住む友人からの第一報だった。

ニキの容態が悪いことは、少し前の娘ローラからの

金屏風の前のニキとヨーコ（黒岩雅志撮影）

電話で知ってはいた。しかし、まさかこんなに早く亡くなるなんて——。

二〇〇二年五月二十一日。ニキはサンディエゴで七一歳の生涯を閉じた。アーティストとして、波瀾の一生を終えたのだ。

「ニキが死んでしまった」

ヨーコはベッドの周りをうろうろ歩きまわった。通二や雅志にも知らせなくては。ローラやブルームはどうしているだろう。そうだ、みんなに手紙を書こう。ヨーコはガサガサと机の中から便せんを取り出した。けれども、何も手につかなかった。

ニキが死んだなんて信じられない。またしばらくしたら、ニキから手紙が来るに違いない。「ヨーコへ。しばらく大変だったけど今はすっかり元気よ。あなたの方はどう？」と——。ヨーコは朝までまんじりともせず、ベッドの上にただ腰掛けていた。呆然とはまさにこのことだった。

289　第一〇章　永遠の友情

ニキの遺言により、遺骨は親交のあったインディアンの祈禱師によってサンディエゴの海にまかれたという。何より自然を愛し、地球を、生命を、人間を愛した、ニキらしい最期だった。

六月二八日、パリのポンピドゥ・センター脇のサンメリ教会でセレモニーが開かれた。ヨーコと雅志も参列した。フランスの大臣や各国の著名人、アーティスト仲間や友人を含め、約一〇〇〇人が集まった。フランスのアラゴン文化相が追悼文を読み、元ギリシャ王が友人を代表して生前のニキを称えた。ヨーコとも親交のあったJGMギャラリーのジャン＝ガブリエル・ミッテラン（ミッテラン元大統領の甥）、ポンテュス・フルテン（ポンピドゥ・センター初代ディレクター）、ニキのよき理解者ピエール・レスタニーらの顔もあった。ヨーコたちの席は、ニキの親族であるローラやブルームの噴水《ストラヴィンスキーの泉》の周りに集まった。親族が噴水に花束を投げ入れた。参列者の深い悲しみをよそに、空は晴れ渡っていた。

ヨーコは、参列者の中にいたレスタニーに近寄ると、彼はもうすぐ気がついた。二人は無言で抱き合い、泣き合った。彼はニキ美術館を二回も訪れている。ある時、「あなたの美術館には精神性を感じる。あなたはニキの巫女さんのようだね」と言ってくれたことがあった。お互いにニキを失った喪失感は、言葉では言い尽くせなかった。

日本に帰国したヨーコは、悲しみに暮れながらも仕事を再開した。閉館した美術館で一人、ピンクの部屋に入り、ニキからの絵手紙を一枚一枚眺める。もう二度とニキからの手紙は来ないのだ――。ニキの生きた言葉が伝わってくる。どの手紙からも、ニキ、どうし

て死んでしまったの。もっと話したいことがいっぱいあったのに。

ヨーコは泣いた。声を上げて泣いた。

展示室を歩く。どの作品にもニキの思い出がある。しかも、鮮明に。以前、ニキのアトリエにあった数々の魅力的な作品を見た時のこと。どの作品も皆、手に入れたかった。ニキに話すと「ヨーコ、私の全ての作品を所有することは無理なのよ」とあきれたように笑われた。

とにかくニキ、ニキの二〇年だった。

「あなたは私に魔法をかけられたと思っているかもしれないけれど、私もあなたの虜なのよ」

ニキがヨーコに贈ってくれた言葉がよみがえる。

ニキは逝ってしまったけれど、ニキの遺志は残されている。展示室の作品を見ながら、ヨーコはそう思うのだった。

「私は私として生きていこう」「どんな時も自分を肯定して生きていこう」と思えるようになったのはニキのおかげだった。ニキの作品は、私を子供の時の裸の女の子、好奇心の強い失敗を恐れない女の子に戻してくれた。そして女として、人間として、生きる勇気や夢、誇りを与えてくれた。私が変われたように、たくさんの人にニキの作品から力を受け取ってほしい。これからもニキの世界を伝えていこう。多くの人に勇気とパワーを与えていこう。それが何よりの、あなたとの友情の印だわ。

ニキ、今までありがとう。

ヨーコはある晩の出来事を思い出していた。世界文化賞受賞のお祝いにサンディエゴを訪ねた時の

ことだ。ヨーコは体調の悪いニキを気遣って、キッチンで栄養たっぷりのスープをこしらえた。ニキのために何かできることがうれしかった。ベッドから起きてきたニキは、「いい匂いだわ」とヨーコに言った。

ニキを真ん中に、ヨーコ、ブルーム、雅志らで、賑やかな食事が始まった。ふとニキが言った。

「ヨーコ、以前、私がまだあなたを恐れていた頃、ペギー・リーを歌ってくれたわね。あの歌を聴いて私は心の垣根が取れたのよ」

「私はあなたと本音で話し合えなくていらいらしていたから、"あなたが意地悪するから私も意地悪するのよ" という意味の歌を歌ったのよ」

「びっくりしたわ。ペギー・リーそっくりなんですもの」とニキ。食卓は笑い声で溢れた。

ニキは、「私がヨーコの人生を変えてしまって、悪いことをしたわ。でも来世では、あなたが有名なオペラ歌手になっていて、私はあなたのマネージャーになるの」としみじみと言った。

「そうね、以前にも話したけど、前世であなたは魔女で、私はあなたを火あぶりにした裁判官なのよ。だからこの世でその償いとして、あなたの美術館をつくったの。来世ではあなたが私に奉仕する番ね」とヨーコが楽しそうに言った。

「ニキ、約束よ。来世でまた会いましょう——」

292

第一〇章　永遠の友情

あとがき

ニキの死から七年後の二〇〇九年、ヨーコは七八歳の生涯を閉じました。その七年間はニキの晩年と同様、体調との闘いでした。

二〇〇六年三月から、大丸ミュージアム（梅田、東京）、名古屋市美術館、福井市美術館と巡回した「ニキ・ド・サンファル展」が、ヨーコの最後の大きな仕事になりました。

二〇〇七年には夫の通二も亡くなりました。ニキと通二という、二人の同志であり愛する人を失った悲しみは、ヨーコにとって耐えがたいものでした。特に通二の死後は、急激に気力も体力も衰えていきました。

ニキ美術館の経営は当初から難しいものでしたが、二〇一一年、ヨーコの没後二年を経て、美術館は惜しまれながら閉館しました。遺族である私たちには、ニキに関する膨大な資料の山とニキ作品、また約五〇〇通にものぼるニキとヨーコの手紙が残されました。それらを読み解くうちに、「黒岩静江」「増田静江」という前半生、そしてニキのコレクターになり美術館までつくった「ヨーコ増田静江」としての後半生、その生涯を通しての意志と、ニキとの強い絆で結ばれた友情を、何らかの形で残しておかなければという思いが強くなっていきました。

生前、ヨーコは通二から「女性コレクターの自伝」を書くよう勧められており、何人かのインタビュアーに自身の生い立ちを語ったものが残っており、何人かのインタビューアーに自身の生い立ちを語ったものが残っておりました。結局、ヨーコ自身があまり乗り気ではなかったため、自伝の話はいつの間にか立ち消えになってしまいましたが、その時のヨーコの言葉と併せて、ヨーコの妹、親類、友人、関係者にインタビューをさせていただいた上で証言を照らし合わせ、本書をまとめました。

私自身は、縁あってヨーコについての文章を書くことになって初めて、ヨーコの長い長い闘いの人生を詳しく知ることになりました。「無から有を生み出すためには」と考え、「自分は何のために生まれてきたのか」と問い続け、人生を生き生きと切り開いていったヨーコ。ニキ作品との出会いは単なる偶然ではなく、常に何かを求めて生きていたからこそ、それを「出会い」として受け止められたのではないかと思います。書ききれなかった苦しみや悲しみもたくさんありました。けれども、それを乗り越えた先につかんだものは、ほかの何物にも代えがたい、ヨーコだけの充実した人生だったのでしょう。

夫の雅志に紹介されて初めてヨーコに会った時、「私のことをヨーコさんと呼んでちょうだい、ほかの名前で呼んだら罰金一〇〇円よ」と言われ、目を白黒させてしまいました。

私が結婚した当時は、今思えばヨーコにとって美術館建設に向けての大変な時期でした。初めて那須に連れていかれた時、ヨーコがにこにこして「ゆきちゃん、ここに、美術館ができるのよ」と雑木林を指さしました。私はこの時も、「なんてスケールの大きなことをする女性なんだ!」とまたびっ

くり。ヨーコのユニークな人柄と行動力に魅せられました。自分とは全然違う世界の人だと思ったものです。

けれども、こうしてヨーコの人生を振り返ってみると、ヨーコも普通の人と何ら変わらないことで悩み、傷つき、怒り、鬱になったりしていたのだと感じます。

ヨーコは、「いくつになっても行動できる。年齢を言い訳にしてはいけない。失敗を恐れるな。失敗してもそれを繰り返さず進んでいけばいい」とよく言っていました。それは自分自身に言い聞かせていた言葉でもあったのでしょう。

ヨーコが亡くなって六年、二〇一五年に国立新美術館で開催される「ニキ・ド・サンファル展」の話がとんとん拍子で進み、それを機にこの本の出版が決まった時、私は「これはヨーコとニキが天国から私たちをチェスの駒のように動かしているに違いない」という気持ちになりました。二人の笑い声が今にも聞こえてきそうです。二人の友情を思うと、私は温かい気持ちに包まれます。

この本を読んでくださった皆様にも、「ヨーコ増田静江」という一人の女性が生きていたことを知っていただき、そしてその意志を感じていただければ幸いです。

あるインタビューでヨーコが語った言葉を紹介します。

女の子の物語には、冒険の中で苦難や喜びを経て自分が一回り大きな人間になるというようなことがないんですね。『シンデレラ』や『白雪姫』を読んでも、少女は未来に対して確信をつ

296

かめない。シンデレラは、王子様によってそれまでの哀れな生活から救い出される。他者（＝男性）に手をさしのべられないと未来が開かれない。白雪姫も同じでしょ。少女の物語は〝待つ〟とか〝見出される〟物語ですね。

その中で唯一、『不思議の国のアリス』は、未来を勝ち取っていくというのではないけれど、不思議な経験を通じて、新しい自分に出会っていく物語だと思うんです。ニキの作品に出会った私は、まさに不思議の国のアリスでした。中に入って戸惑いながら、何に出会うのかなという自分に出会っていく……。

私はニキの世界を通じて自分の未来と夢をつかんでいった。ニキの作品世界はニキの自分史であり、それが同時に私自身、女たち自身でもあるという普遍性を持っているんです。

本書の執筆にあたりインタビューさせていただきました方々、また、ご協力いただきました方々に、あらためて謝意を申し上げます。青木幸子さん、出雲まろうさん、稲邑恭子さん、井上有紀さん、生方淳子さん、大橋也寸さん、尾崎愛明さん、小山田修二さん、桂木ふさ子さん、上條陽子さん、大谷純子さん、黒須昇さん、小池一子さん、佐藤美樹子さん、重川治樹さん、北上修さん、木野花さん、長野叡子さん、松野和子さん、三木美好さん、宮本一美さん、杜さん、高橋公乃さん、永井千里さん、中村静子さん、中村富貴さん、新倉朗子さん、西沢良政さん、日高年子さん、平田重子さん、今日子さん、山田美智子さん、渡辺政子さん。誠にありがとうございました。

本文中には書ききれませんでしたが、ヨーコのパリでの通訳兼コーディネーターとして大変お世話になりましたレイコ・ドゥブロンさん、冒頭に掲載したニキの手紙の翻訳など、いつも翻訳や通訳で協力してくださった中野葉子さん、ニキとヨーコの手紙を翻訳してくださった中島なすかさん、ニキの孫であるニキ芸術財団理事長ブルーム・カルデナスさん、通訳の児玉優子さん、いつもお世話になっている上野千鶴子さん、伝記を書くきっかけをつくっていただきました三木草子さん、スタッフの高久加奈子さん、大平直也さん、佐久間裕子さん、文章への助言をくださった高柳多良さん、原稿を書く二年もの間応援してくれた家族、最後にNHK出版の徳田夏子さんに心から御礼申し上げます。

二〇一五年七月

黒岩有希

【参考文献】

- ヨーコ増田静江「地獄と天国両極間の永遠なる散策者 私のニキ・ド・サンファル賛」『家庭画報』世界文化社、一九八四年七月号
- スペース・ニキ編『ニキ・ド・サンファル展』スペース・ニキ、一九八六年(展覧会カタログ)
- ヨーコ増田静江「魔女か天使か ニキ・ド・サンファルを賛える」『うえの』上野のれん会、一九八六年五月号 No.325
- 大庭みな子『津田梅子』朝日新聞社、一九九〇年
- 増田通二『私の歩んだ道』日本繊維新聞、一九九〇年一〇月二日、七日、一〇日、一四日、二六日
- 池波正太郎『江戸切絵図散歩』新潮文庫、一九九三年
- 館長インタビュー ニキ美術館『アクリラート』ホルベイン工業、一九九六年一月二五日 vol.27
- ニキ美術館編『ニキ・ド・サンファル 映画『ダディ』を見てニキを語る』彩樹社、一九九七年
- ヨーコ増田静江監修・文『ニキ・ド・サンファル』美術出版社、一九九八年
- 「ニキ・ド・サンファル映画&トークの夕べに四〇〇人」『グラフ誌いーふらっと』一九九八年一二月号
- 「巨大な魔女の胎内めぐり〜ニキ・ド・サンファルを追いかけて〜」『小説と評論 カプリチオ』二都文学の会、二〇〇二年五月号(ヨーコ増田静江インタビュー)
- 『台東区立下町風俗資料館図録』二〇〇三年
- ヨーコ増田静江「しもつけ随想 ニキ・エピソード」『下野新聞』二〇〇四年八月二一日、一〇月一一日、一二月二〇日
- 稲邑恭子「ニキ・ド・サンファルの魅力」『くらしと教育をつなぐWe』二〇〇五年六月、一三三号
- 増田通二『開幕ベルは鳴ったシアター・マスダへようこそ』東京新聞出版局、二〇〇五年
- 『ニキ・ド・サンファル展』中日新聞社・NHKきんきメディアプラン、二〇〇六年(展覧会カタログ)

- ニキ・ド・サンファル文、ヨーコ増田静江監修、黒岩雅志撮影『タロット・ガーデン』美術出版社、二〇〇八年
- *Niki de Saint Phalle*, Paris, Centre Georges Pomoidou, 1980.（展覧会カタログ）
- "25 Top Collectors", *ART NEWS*, New York, Summer 1996.
- Phyllis Braff, "Nasu's French Twist", *The New York Times*, Feb. 9, 1997.
- *Niki de Saint Phalle-Catalogue Raisonné*, Lausanne, Acatos, 2001.
- *Niki de Saint Phalle*, Paris, RMN-Grand Palais, 2014.（展覧会カタログ）
- Christiane Weidemann, *Niki de Saint Phalle*, Munich, Prestel, 2014.

【著者略歴】

黒岩有希（くろいわ ゆき）

愛知県名古屋市生まれ。元ニキ美術館館長。
二〇〇〇年頃からニキ美術館を手伝い始め、
二〇〇七年に館長となる（現在は閉館）。
イラストレーターとしても活動し、
作品に詩画集『虹の小人』（詩・いしだえつ子、沖積舎）がある。

本文画像提供　Yoko増田静江コレクション
校正　福田光一
DTP　天龍社
協力　NHK、NHKプロモーション、国立新美術館

ニキとヨーコ
下町の女将からニキ・ド・サンファルのコレクターへ

二〇一五（平成二七）年八月三〇日　第一刷発行

著者　黒岩有希
©2015 Yuki Kuroiwa

発行者　小泉公二
発行所　NHK出版
〒一五〇-八〇八一　東京都渋谷区宇田川町四一-一
電話　〇五七〇-〇〇二-一四七（編集）
　　　〇五七〇-〇〇〇-三二一（注文）
ホームページ　http://www.nhk-book.co.jp
振替　〇〇一一〇-一-四九七〇一

印刷　光邦
製本　藤田製本

本書の無断複写（コピー）は、著作権法上の例外を除き、著作権侵害となります。
乱丁・落丁本はお取り替えいたします。
定価はカバーに表示してあります。

Printed in Japan
ISBN978-4-14-081681-3 C0071